터보832의
아트 컬렉팅
비밀노트

터보832의
아트 컬렉팅 비밀노트

초판 1쇄 2022년 8월 16일
초판 2쇄 2022년 8월 30일

지은이 터보832

발행인 이상만
발행처 마로니에북스
등록 2003년 4월 14일 제 2003-71호
주소 (03086) 서울특별시 종로구 동숭길113
대표 02-741-9191
편집부 02-744-9191
팩스 02-3673-0260
홈페이지 www.maroniebooks.com

ISBN 978-89-6053-627-2(03600)

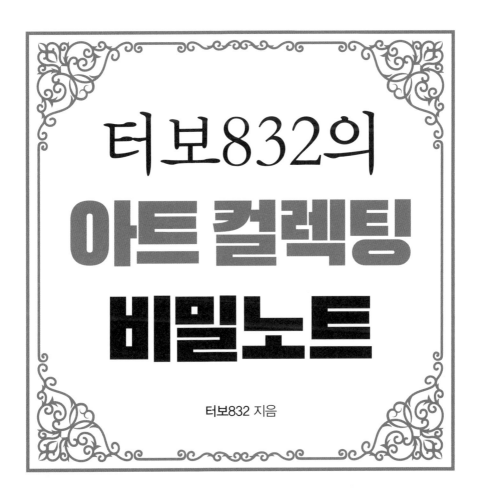

터보832의 아트 컬렉팅 비밀노트

터보832 지음

마로니에북스

일러두기

1. 이 책은 2020년부터 2022년 상반기까지 일어난 미술 시장의 변화에 주목했다.
2. 이 책의 외래어 표기는 국립국어원의 외래어표기법 및 표기 용례를 따르되 이미 널리 통용되고 있는 경우 그대로 표기했다.
3. 작품명은 번역 또는 음역하되 통용되는 표기를 따른 경우도 있다.
4. 특정 작가의 작품은 수요자 관점인 미술 시장의 선호도를 반영하여 A급, B급, C급으로 나누었다.

프롤로그

바람에 흔들리며 춤을 추는 노란 해바라기 물결 사이로 따스한 바람이 불어왔다. 멀리서 보면 황금빛 드넓은 바다가 파도를 타고 다가오는 것 같았다. 아내는 서툰 솜씨로 카메라 셔터를 눌러대며 넋을 잃고 그 풍경을 바라봤다. 코로나가 본격적으로 시작되기 전 떠난 프랑스 여행의 잔상은 지금까지 깊게 남아 있다.

여행이 우리의 감각을 일깨우는 이유는 예측 불가능성 때문이다. 어디서 누구와 어떤 세상을 조우할지 아무도 예측할 수 없는 '예측 불가능성'은 우리의 감각을 활짝 열게 해줄 뿐 아니라 늘 미래에 대한 기대감으로 가득 차게 만든다. 내게 미술, 아트 컬렉팅이라는 새로운 세상은 프랑스 생떼밀리옹에서 한 미술 컬렉터와 만나면서 갑작스럽게 다가왔다. 저녁 식사 자리에서 들려준 미술 시장과 컬렉팅 세계에 대한 이야기는 호기심을 자극했다. 한국으로 돌아와서도 그때의 이야기를 잊지 못해 한동안 '미술앓이'를 했다. 작가, 갤러리, 미술관 전시 등 방대한 미술 세계를 돌고 돌아 첫 작품을 구매한 것은 그로부터 1년이 지난 후였다.

처음으로 구매한 작품은 지금도 매우 좋아하는 에디 강(Eddie Kang) 작가의 작품이다. 자신의 작품에 대해 2시간 넘게 설명하는 그의 따뜻하고 열정 넘치는 목소리에 혹해 전시가 끝나기 전 바로 두 점을 구입했다. 에디 강 작가를 개인적으로 알게 되면서 그가 얼마나 이타적이고 따뜻한 마음을 가진 남자인지를 알게 되었다. 작품과 작가의 삶과 태도가 일치했을 때 그림이 더 큰 감동을 줄 수 있다는 걸 알게 해준 값진 경험이었다.

첫 작품을 구매하는 데 1년이나 걸린 이유는 미술 컬렉팅을 하기로 마음먹은 후 그 방대함과 혼란스러움 그리고 불투명함으로 가득 찬 미술 시장에서 '캔버스

에 상당한 금액'을 지불하기까지 시간이 필요했기 때문이다. 같은 해 아트페어를 방문해 우고 론디노네(Ugo Rondinone)의 캔버스 페인팅 300호 작품과 에이미 실만(Amy Sillman)의 종이 작품을 소장했다. 돌이켜보면 이 시점을 계기로 미술 컬렉팅에 깊이 빠져들었다. 이후 미술사와 미학 혹은 미술 시장에 대한 글을 손에 잡히는 대로 읽기 시작했고 점차 많은 갤러리와 아트딜러 그리고 컬렉터들과 교류하며 빠르게 미술계의 관습, 시장, 네트워크에 적응해나갔다.

그간 경험한 미술품 컬렉팅 세계에는 '숫자로 환원'되지 않는 수많은 요소가 있었다. 미술 시장은 근본적으로 '네트워크의 경쟁'이기도 하고 이너서클(Inner Circle)에 들어가지 못하면 접근하기 힘든 폐쇄적인 성격을 가지고 있다. 폐쇄적인 미술 시장을 접근하는 데 있어 미리 경험한 사람들의 지식만큼 소중한 것은 없다. 어떤 분야든 자신이 가진 돈의 상당 부분을 직접 투입해보지 않은 사람들의 말을 믿지 않는다. 그것은 마치 한 번도 건물을 사보지 않은 사람이 건물 투자를 권하는 것과 같고 주식으로 돈을 벌어보지 아니한 사람이 주식 고수인 척을 하며 강의하는 것과 같다.

호황기에는 '아트테크 복음서'를 전파하는 수많은 책이 출판되지만 정작 자신의 상당한 돈을 직접 투자해 구입해본 사람들은 거의 없다는 게 내 생각이다. '소중한 자신의 상당한 돈'을 투입해야 더 치열하게 그리고 더 깊게 고민할 수밖에 없다. "미술 시장을 이해하는 첫걸음은 글이 아니라 첫 구매에서부터 시작된다"라는 말이 괜히 생긴 게 아니다.

많은 초보 컬렉터들이 미술 시장에 처음 진입한 후 사기를 당하고, 같은 작품을 훨씬 비싸게 구입하기도 한다. 시장의 구조를 악용하는 컬렉터, 미술 중개상들에게 초보 컬렉터는 좋은 먹잇감이다. 미술 세계에서는 매년 발생하는 위작 시비뿐 아니라 시장의 시세보다 몇억이나 더 비싸게 주고 구매하는 사례도 비일비재

하고, 거래가 안되는 작품을 굉장히 가치가 높은 것처럼 속여 판매하기도 하는 등 많은 사건들이 일어난다. 어느 영역이나 돈이 몰리는 곳에는 수많은 사건 사고와 다양한 욕망을 가진 사람들이 존재하지만 미술 시장은 정보가 그 어떤 시장보다 불투명하기 때문에 쉽게 누군가가 이익을 취할 수 있는 곳이다.

그래서 이제 막 시작하는 지인들을 위해 '미술 시장에서 사기 당하거나 호구 잡히지 않는 법'에 대해 글로 정리해주었다. 처음 쓴 글에는 미술품 가치 측정의 어려움, 1차 시장과 2차 시장이 나눠진 이유, 일부 비양심적인 아트딜러들의 영업 행태, 미술 시장에서 조심해야 할 점과 처음 시작하는 이가 어떻게 접근하면 되는지 등에 대한 나의 생각과 경험 그리고 주변의 사례까지 간략하게 정리했다. 난 그 글이 초보 컬렉터들에게 매우 유용하다고 생각했고, 내용을 더해 책으로 출간하자는 제의가 들어와 집필에 응하게 되었다.

기본적으로 이 책은 미술에 입문하는 사람들을 위한 가이드이며, 이 안에는 모두가 알고 있지만 공개적으로 말하지 않는 미술 시장의 어두운 부분과 함정에 대해서도 진솔하게 담으려고 노력했다. 책을 집필하는 데 있어 가장 중요한 원칙은 '있는 그대로 솔직하게'였다. 미술품 투자가 마치 '최고의 투자'인 것처럼 포장하고 유리한 데이터만 제시하는 등 독자들을 현혹하는 일은 지양하고자 했다. 또한 부동산, 가상자산, 주식(상장주, 비상장주) 등에 투자하며 느낀 점과 미술품을 구입하며 느낀 점을 비교해보며 미술품 자산이 갖는 본질에 대한 개인적인 고민을 담고자 했다. 이뿐 아니라 이미 성공적으로 미술품 컬렉팅을 하고 있는 컬렉터들의 경험과 생생한 목소리를 그대로 담은 만큼 이 책을 통해 독자들이 귀납적 통찰력을 가질 수 있기를 소망한다.

터보832

목차

01

컬렉팅이 가진
무한한 매력 속으로

미술 컬렉팅에
빠지는 이유

세계적인 아트딜러이자 가고시안 갤러리 창시자인 래리 가고시안(Larry Gagosian)의 말처럼 집에 빈 벽을 채우고 더 이상 미술품을 수집하지 않는 사람은 진정한 의미에서 컬렉터라 부르기 힘들다. 또한 페이스 갤러리의 대표 마크 글림처(Marc Glimcher)의 말처럼 컬렉터는 일종의 정신적 집착 구조를 가진 사람들로 꾸준히 무언가를 모으는 데 집착하는 사람들일지도 모른다.

오랜 시간 사회 상류층의 문화로 깊게 자리 잡아온 미술품 컬렉팅은 순수한 정신세계와 같은 반(反)자본적 외피를 두르고 있지만 그 어떤 시장보다 철저하게 자본에 귀속된 이중적 성격을 가지고 있다. 1950~1960년대 전후 재건과 경제호황으로 인해 더욱 상업화되던 세계 미술 시장의 흐름에 반대한 예술가들의 작품 역시 자본의 체제 안으로 빠르게 편입된 것은 미술 시장이 가지는 근본적인 이중적 속성을 잘 보여준다. 시장은 '반자본적 속성'조차 상품으로 만들었고 자본주의 시스템의 정점에 있는 자본가들은 '순수한 인간 정신의 결정체'를 구입하는 데 천문

학적인 금액을 지불한다.

　왜 세계의 부자들뿐 아니라 수많은 사람들이 미술품을 구매하는 것일까? 내가 미술품 컬렉팅을 하면서 가진 근본적인 질문은 여기서부터 출발했다. 사람마다 어디에 더 가중치를 두느냐에 차이는 있지만 모든 컬렉터들이 미술품 컬렉팅을 하는 이유는 크게 4가지 목적이 뒤섞여 있다고 생각한다. 미술품은 투자 자산적 성격을 띠고, 작품 자체에 미학적 즐거움과 감동을 느낄 수 있고, 사회문화적으로 교류하는 데 탁월하게 작용하며, 공공을 위해 헌신할 수도 있기 때문이다.

▌투자 자산적 성격

　미술품의 투자 자산적 성격은 호황기 때 더욱 두드러진다. 2021년 한국 미술 시장은 유례를 찾을 수 없는 성장기를 맞았다. '블루칩' 작가들뿐 아니라 미술 시장의 새로운 라이징 스타라 불리는 작가들의 작품 가격 역시 1년 만에 3~4배 이상 상승하는 일이 비일비재했다.

　한국시장에 국한해서 케이옥션과 서울옥션의 기록을 찾아보면 도상과 제작 시기에 따라 조금씩 다르지만 블루칩 작가라 일컬어지는 이우환, 박서보 작가의 작품 가격은 2020년 하반기부터 2021년 말까지 최소 2배 이상 상승했으며, 이들의 판화 중에는 5배 이상 상승한 작품도 있었다. 주변의 아트 컬렉터는 2020년 말 이우환 작가의 컬러 〈다이얼로그(Dialogue)〉 100호를 5억 원에 제안받았는데, 2022년 초에는 거의 비슷한 도상과 크기의 작품을 10억 원에 제안받았다. 또한 2020년 400만 원에 거래되던 이우환의 〈다이얼로그〉 판화가 2021년 말 1700만~1850

만 원에 경매에서 연속적으로 낙찰되면서 1년 반 만에 4배가 넘는 상승률을 기록하기도 했다. 이는 가장 대표적인 국내 작가의 작품을 예시로 든 것일 뿐 해외로 눈을 돌리면 더 큰 상승률을 보인 작가들이 수없이 많다. 이런 측면에서 볼 때 '잘 산' 미술품은 시장이 커질 때 어떤 투자 자산보다 가장 빠르게 오르는 자산 중 하나이다. 그렇기에 투자 자산으로서 미술 컬렉팅의 매력은 충분하다.

▌미학적 즐거움

인간의 뇌는 몸 전체에서 작은 면적을 차지하고 있지만 우리가 사용하는 에너지의 상당 부분을 소비한다. 이 중 우리는 다른 감각보다 시각 정보를 처리하는 데 훨씬 많은 에너지를 사용하게 진화해왔고 시각적 자극만큼 인간에게 강력한 감각은 없다.

근본적으로 미술은 시각적 자극이다. 최근에는 후각, 청각 등을 이용한 공감각적 체험 혹은 개념을 중시하는 흐름도 있지만 여전히 미술의 핵심 감각은 '보는 것'이다. 그렇다면 보는 것이란 무엇일까? 말 그대로 특정 형태, 색채, 안료의 배합을 보는 것으로 예술가는 사물의 재배치를 통해 자신의 체험, 기억, 철학 등을 관람자에게 제시한다. 여기서 관람자는 예술가가 남긴 '기호-제시'를 해석하는 주체다. 관람자는 예술가가 남겨둔 시각 정보를 해석하며 감동을 받기도 하고 그동안 보지 못한 인간과 사회의 다른 이면을 응시하기도 한다. 관람자가 느끼는 미학적 즐거움은 시각 정보를 바탕으로 한다 해도 과언이 아니다.

미술사에는 순수한 시각 정보만을 바탕으로 종교적 체험과 비슷한 감동을 느낄

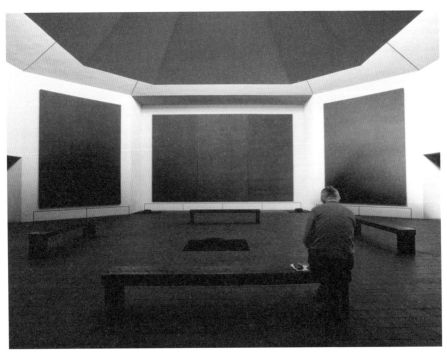

마크 로스코의 거대한 작품을 감상할 수 있는 로스코 예배당

수 있다고 생각하는 관점이 있다. 많은 사람들이 거대한 마크 로스코(Mark Rothko)
의 작품 앞에서 뜨거운 눈물을 흘리곤 한다. 로스코는 초월에 대한 체험, 즉 종교
적 체험을 자신의 그림 앞에서 경험하길 바랐다. '그의 목표는 대중에게 단순한
그림이 아니라 전체 환경을, 단순한 관람이 아닌 진정한 체험을, 찰나에 지나가
는 순간이 아니라 진정한 계시를 주는 것이었다(『마크 로스코』, 아니 코엔 솔랄 저, 여인혜
역, 다빈치).' 로버트 로젠블럼(Robert Rosenblum)은 로스코의 작업을 '숭고한 추상(The
Abstract Sublime)'이라 명명했다.

　반면 '보는 것'보다 '아는 것', 즉 선인지가 더 중요하다고 여기는 입장이 있다.

여기서 중요한 것은 이를 해석하는 언어다. 안료, 색채, 형태 등 미술을 이루는 모든 것은 실제 사물과는 거리가 있다. 단지 그것들이 배합된 형태가 기호로서 제시될 뿐이다.

19세기 중반 미술이 눈에 보이는 것을 그대로 재현하거나 성경의 말씀을 표현하는 것에서 벗어나 근대인들의 지각 방식, 빛의 찰나(인상주의), 인간 내면(표현주의) 혹은 사물의 본질적 속성을 표현하려 한 회화가 추상으로 나아가면서 미술은 점차 대중의 언어로부터 괴리되어갔다. 훗날 미술사가들은 한 세기에 걸친 서구 미술의 이러한 흐름을 모더니즘이라 명명했다.

미술이 세상을 있는 그대로 나타내고자 하던 시대에는 관람자들이 미술을 향유하는 데 오늘날처럼 많은 지식이 필요하지 않았다. 그러나 미술이 '세상의 재현'으로부터 멀어지기 시작하면서 이를 해석하고 비평하는 '언어의 힘'이 강해졌다. 모순된 내용들로 가득 찬 성경을 해석하는 사람들의 힘이 강해진 것처럼 기호가 어려워질수록 이를 해석하는 집단의 힘이 강해질 수밖에 없다. 미술 비평은 르네상스 시대에도 존재했지만 현대미술처럼 절대적인 권력을 행사하지 않았다.

이런 관점에서 보면 관람자는 작품을 통해 예술가와 지적 유희-게임을 즐길 수 있다. 더 이상 세상을 있는 그대로 재현하지 않고 다양한 개념과 재료 그리고 미술사 곳곳에 존재하는 다양한 의미들을 차용해 표현하는 현대미술을 관람하는 것은 직관적인 시각적 자극보다 이에 붙는 담론, 즉 언어가 더 중요하다.

▌상류 사회로의 열망과 사회적 교류

페로탱 갤러리를 만든 엠마뉴엘 페로탱(Emmanuel Perrotin)은 현대미술의 중심지
인 뉴욕 상류층 컬렉터들 중 일부는 예술에 대한 진정한 열정으로 예술 시장을 드
나들지만 많은 사람들은 아트페어, 비엔날레, 기타 비영리 기관이나 단체의 개막
식 등과 같은 수많은 국제적 행사에서 이루어지는 사회적 활동에 더 목적이 있다
고 이야기한 적이 있다(『컬렉팅 컨템포러리 아트』, 아담 린데만 저, 이현정 역, 마로니에북스).
페로탱의 이 말은 미술품 컬렉팅이 가지는 상류 사회에 대한 열망과 사회문화적
의미를 정확하게 꼬집은 것이라 생각한다.

미술 컬렉팅은 작품을 소유하는 것뿐 아니라 수많은 갤러리와 갤러리스트, 아
트딜러와 비영리 재단, 미술관 등이 만들어내는 방대한 세계로 진입하는 것이다.
좋은 작품을 많이 보유하고 있는 재단이나 컬렉터는 늘 세계 미술인들의 관심의
대상이 되며 1년 내내 전 세계에서 펼쳐지는 아트페어와 갤러리, 미술관 등에서
의 각종 행사와 사회적 교류 속에서 살아간다. 전 지구적으로 봤을 때 슈퍼 컬렉
터들(보통 슈퍼 리치들)에게 이보다 더 흥미진진한 것은 없을 것이다. 컬렉션은 한
컬렉터의 안목뿐 아니라 미술계 내에서의 사회적 지위와 힘 등 모든 것을 함축하
고 있다. 그래서 희소한 작품일수록 컬렉터들은 치열하게 경쟁한다. 컬렉터들이
원하는 모든 미술 작품은 전 세계에 단 하나밖에 존재하지 않기 때문이다.

컬렉터들은 수많은 미술계 사람들과 교류하고 동류 컬렉터들과 치열하게 경쟁
하며 원하는 작품을 얻는다. 많은 컬렉터들은 작품의 감상뿐 아니라 '작품을 얻는
과정 자체'가 게임 혹은 도박과 비슷한 측면이 있다고 입을 모은다. 컬렉터들이
원하는 작품을 얻는 것은 굉장히 치열한 경쟁을 동반하며 여기에는 정량적인 요

소, 인간관계, 운 등 예측할 수 없는 변수가 작용한다. 그렇기에 작품을 손에 넣는 순간 무엇보다 더 큰 만족을 느끼게 된다. 컬렉터들이 컬렉팅에 집착하는 이유도 그것이 만들어내는 일종의 중독 현상, 지속적으로 도파민이 만들어지는 상황 때문일 것이다.

▌공공성과 사회적 공헌

미술 컬렉팅의 공공성에 대한 헌신으로 국내에서 가장 잘 알려진 사례는 일제 강점기에 우리 문화재가 해외로 반출되는 것을 막기 위해 사재를 털어 꾸준히 한국 미술품을 모아 오늘날 간송미술문화재단의 초석을 세운 간송 전형필 선생일 것이다. 공공성을 우선시하는 컬렉터들은 미술품을 통한 재산 증식에는 큰 관심이 없는 경우가 많다. 이들은 보다 폭넓은 작가군을 선택해 미술품을 컬렉팅하는 경향이 있으며 공공성이라는 목적이 뚜렷해 컬렉터들끼리의 경쟁을 중요하게 생각하지 않는다.

최근에는 문화예술의 공공성을 위한 기업들의 투자가 눈에 띄게 증가하는 추세다. 오프라인 쇼룸이자 전시관인 루이비통 메종 서울에서는 세계적인 작가인 게르하르트 리히터(Gerhard Richter)와 앤디 워홀(Andy Warhol)의 전시를 무료로 개방했다. 그리고 2000년에 제정된 에르메스재단 미술상은 대표적인 프랑스 명품 브랜드 에르메스 한국법인이 주최하는 프로그램으로, 외국기업으로는 처음으로 한국 미술계를 후원하는 사회 공헌 활동이다. 이 상을 받은 한국의 젊은 작가들 또는 이제 막 데뷔한 신진 작가들에게는 상당 금액의 상금과 함께 갤러리 아뜰리에

에르메스에서 전시할 기회가 주어진다. 국내시장에서 매년 가격을 올리고 수천억 원의 영업이익을 내고 있음에도 불구하고 사회 공헌 활동이 거의 전무하다고 해외 명품 브랜드를 비판하는 여론도 많지만 에르메스재단 미술상과 같은 기업들의 지원이 미술계에는 절실히 필요하다.

한편 2021년 준공된 송은문화재단 신사옥은 세계적인 건축가 헤르조그 & 드 뫼롱(Herzog & de Meuron)이 설계한 것으로 유명하다. 고급 명품 브랜드의 플래그십 스토어가 자리한 청담동 대로변에 피라미드를 연상시키는 독특한 건축물이 우뚝 솟아 있다. 비영리 재단 송은이 만든 이 미술관의 외관은 신비로운 분위기를 자아내 지나가는 이들의 시선을 사로잡는다. 송은문화재단을 만든 모체 기업인 삼탄은 오래전부터 고미술에서 현대에 이르기까지 많은 작가들의 작품을 컬렉팅 해왔다고 한다. 특이한 것은 슈퍼 컬렉터가 된 이후에도 꾸준히 한국 작가들을 후원하고 컬렉팅하고 있다는 점인데, 이는 비영리 문화재단이어도 쉽지 않은 일이다. 물론 이 공간 역시 모두 무료로 오픈되고 있다.

리움미술관은 보유하고 있는 소장품의 양과 질로만 보면 전 세계 5대 미술관 안에 들어간다는 후문이 있을 정도로 세계적인 컬렉션을 가지고 있다. 리움미술관은 삼성 그룹이 만든 미술관으로 최근 작고한 이건희 회장의 부인 홍라희 관장이 운영하던 미술관이다. 여러 일로 잠시 휴장한 미술관은 2021년 말 다시 오픈했다. 미술관 재오픈은 미술인에게 반가운 일이 아닐 수 없었다. 휴장 전 여러 번 방문해 소장품으로 꾸린 상설전을 둘러보았다. 한국 근현대미술과 게르하르트 리히터의 〈촛불(Candle)〉, 로이 리히텐슈타인(Roy Lichtenstein), 앤디 워홀, 알베르토 자코메티(Alberto Giacometti), 장 미셸 바스키아(Jean Michel Basquiat) 등 세계 미술사 거장들의 작품을 한눈에 볼 수 있어 굉장히 큰 감명을 받은 바 있다. 리움미술관이

리움미술관 전경

아직 공개하지 않은 방대한 컬렉션을 일반인들에게 공개하는 날이 하루빨리 오기를 소망한다.

 제약 중견기업인 종근당은 2012년부터 '기업과 예술의 만남' 사업 일환으로 신진 작가들을 지원하는 종근당 예술지상 프로젝트를 시작했다. 매년 만 45세 미만의 회화 작가를 선정해 3년간 총 3000만 원의 창작지원금을 후원하고 마지막 해에는 창작 활동 결과물을 선보이는 전시회를 연다. 신진 작가들 중 대부분은 작품이 잘 팔리지 않아 작품 활동에 들어가는 비용을 감당할 수 없어 월세조차 내기 힘든 게 사실이다. 이 중 상당수는 생계를 위해 실험적인 도전이나 자신만의 화풍을 포기하고 시장에서 당장 필요로 하는 장식적인 그림을 그리는 경우가 많다. 그렇기에 안정적으로 3년간 작품 활동에 들어가는 비용을 지원해주는 건 신진 작가에게 매우 큰 도움이 된다.

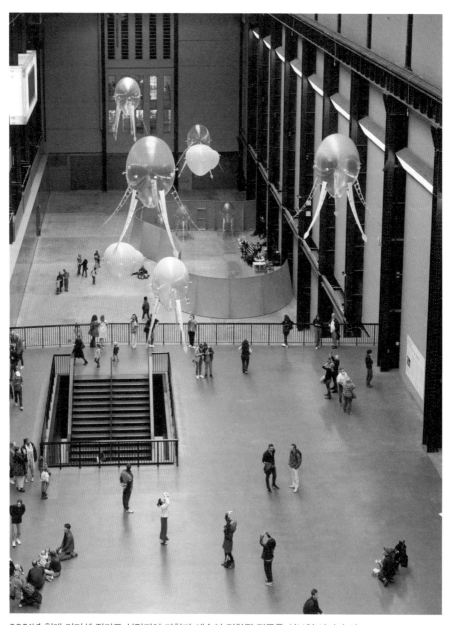

2021년 현대 커미션 작가로 선정되어 과학과 예술이 결합된 작품을 선보인 아니카 이

해외에서 활약하는 국내 기업의 사례로 미술인들 사이에서 많이 회자되는 것은 2015년부터 시작한 현대자동차와 테이트 모던 미술관의 대규모 전시 프로젝트, 현대 커미션(Hyundai Commission)이다. 테이트 모던은 공장을 개조해 만든 문화 공간으로 영국의 대표적인 문화부흥 사업의 사례다. 현대자동차는 영국 현대미술의 상징적 공간인 테이트 모던의 터바인 홀을 장기 후원하여 예술 후원과 브랜드 이미지 향상이라는 두 마리 토끼를 잡았다고 평가받는다. 미국에서 활동하고 있는 한국 작가 아니카 이(Anicka Yi)가 터바인 홀에서 전시를 열었는데 이는 매우 이례적인 일이었다.

다양한 생각을 가진 컬렉터들을 만나 인터뷰하면서 미술을 통한 사회 공헌 활동에 깊이 관심을 가지고 있는 컬렉터의 이야기를 인상 깊게 들은 적이 있다. K 컬렉터는 다음과 같이 이야기했다.

"12년 동안 열심히 달려왔고 앞으로도 '찡한 감동'을 주는 작품들을 컬렉팅 하려고 해요. 저는 시장 가치가 계속 높아지는 작가들의 작품도 많이 구입했지만 그렇지 않은 작가들의 작품도 많이 컬렉팅해왔습니다. 진정한 컬렉터라면 시장만을 추종해서는 안돼요. 그건 자기 취향이 없는 투자자일 뿐이죠. (...) 컬렉팅한 작품은 제가 만든 전시 공간에 전시해 많은 사람들과 작품에서 느낀 감동을 공유하고 싶어요. (...) 제가 모은 작품들은 결국 기부를 하지 않을까 싶어요. 제가 평생 살아가며 만든 '드라마', 감동과 경험 그리고 기억의 총체를 사람들에게 보여주고 같이 공감하는 것. 그것이 제 컬렉팅의 최종 목표라고 생각해요."

<div align="right">K 컬렉터</div>

오랜 컬렉팅의 역사를 가진 유럽은 국가 또는 기업 주도로 세워진 거대한 박물관과 미술관뿐 아니라 개인이 평생 컬렉팅한 작품들로 구성된 지역의 소규모 미술관들이 매우 많다. 미술이 할 수 있는 사회 공헌 활동 그리고 그것을 통해 더 많은 사람들이 미술과 접촉하는 모습에서 보람을 느끼는 컬렉터들이 많아질수록 국가의 문화 자본은 많아질 것이다.

Episode 루벨 패밀리 컬렉션을 통해본 공공성과 컬렉션

세계적인 명성을 얻은 루벨 미술관은 도널드와 메라 루벨(Donald & Mera Rubell) 부부가 세운 개인 미술관이다. 루벨 부부는 미국 미술계뿐 아니라 전 세계 미술 시장에 강력한 영향을 미치는 슈퍼 컬렉터 중 하나로 평생 자신들의 열정과 자원을 쏟아 루벨 패밀리 컬렉션(Rubell Family Collection)을 만들었다. 그들은 1993년 마이애미로 터전을 옮긴 이듬해 현대미술재단(Contemporary Arts Foundation)을 설립했으며 2019년에는 마이애미에 루벨 미술관을 개관했다.

루벨 패밀리 컬렉션에는 현대미술사에 이름을 남긴 작품들이 주로 소개되었는데 신디 셔먼(Cindy Sherman), 조지 콘도(George Condo), 엘리자베스 페이튼(Elizabeth Peyton), 크리스토퍼 울(Christopher Wool), 아이 웨이웨이(Ai weiwei) 등 미국과, 유럽, 아시아 지역의 작가들이 대거 포함되어 있었다.

루벨 부부의 방대하고 질 높은 컬렉션이 계속 사람들에게 회자되는 이유는 그들이 막대한 유산을 물려받은 컬렉터가 아니었기 때문이다. 부부가 1960년대 컬렉팅을 시작한 초기에는 매달 25달러의 예산으로 꾸준히 작품을 수집했다고 한다. 이들은 원래 돈이 많거나 사업으로 큰돈을 번 사람이 아니었기 때문에 당시 대가로 떠오른 작가의 작품을 사기에는 돈이 턱없이 부족했다. 따라서 이름이 잘

알려지지 않은 신진 작가들을 중심으로 컬렉션을 구성해나갔다.

그들은 1960년대부터 노인이 된 지금까지 여력이 닿는 한 작가 스튜디오를 직접 방문해 작품을 구입하는 것으로 유명하다. 1964년 처음 소장한 작품은 로버트 마더웰(Robert Motherwell)의 작품이었다고 한다. 그 후 점차 수입이 늘어 컬렉팅에 할애하는 예산이 많아지면서 작품의 수를 늘려갔다.

루벨 부부는 장 미셸 바스키아, 키스 해링(Keith Haring), 제프 쿤스(Jeff Koons) 등의 작품을 초창기에 몇천 혹은 몇만 달러에 구입했다. 이 작가들의 현재 작품 가격은 상상을 초월할 정도로 비싸다. 루벨 부부의 열정과 헌신 그리고 안목이 있었기 때문에 그들의 작품을 초기에 컬렉팅할 수 있었겠지만 더 중요한 것은 당시 부

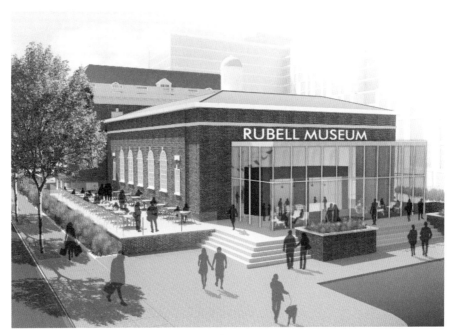

2022년 10월 워싱턴 D.C에 문을 여는 루벨 미술관 투시도 출처: 루벨 미술관

부가 뉴욕에 거주했다는 점이다. 인터넷이 생기기 이전 시대의 컬렉팅은 자신이 거주하는 지역 위주로 할 수밖에 없었을 것이다. 뉴욕이 전 세계 미술의 중심지로 부상하던 시기에 부부가 뉴욕의 갤러리스트, 아트딜러, 컬렉터들과 교류할 수 있던 것은 행운이었다.

루벨 부부의 성공은 그들의 열정뿐 아니라 환경적인 요인도 많이 작용했다고 생각한다. 그들이 컬렉팅을 시작한 초기에 거주한 곳이 뉴욕이라는 점과 더불어 성공적인 부동산 투자는 루벨 부부의 방대한 컬렉션에 들어가는 자금을 뒷받침 해준 요소 중 하나였다. 그들은 충분한 네트워크와 열정으로 낙후된 지역을 예술 클러스터로 탈바꿈시킬 수 있었고 이를 통해 막대한 차익을 얻어 새로운 작품군 을 수집할 수 있었다.

부부는 2001년부터 중국 현대미술 작가에 관심을 갖기 시작했다. 그들은 12년 에 걸쳐 중국에 있는 100여 개 스튜디오를 방문해 허샹위(He Xiangyu), 천웨이(Chen Wei) 등 중국 작가들을 컬렉션에 포함시켰다.

루벨 부부는 70대의 나이에도 직접 작가들을 찾아가거나 줌(Zoom) 비대면 화상 미팅으로 컬렉팅을 한다고 한다. 부부는 한 인터뷰에서 비싼 작품을 사는 것보다 새로운 형태, 재료, 기법 등을 사용하는 젊은 현대미술 작가를 발굴하는 걸 즐긴 다고 이야기한 바 있다. 이렇게 '루벨 컬렉션'이 세계적인 명성을 얻으면서 여기 에 편입되는 것만으로도 작가는 전 세계인들의 주목을 받는다. 1972년생 영국 조 각가 토마스 하우즈아고(Thomas Houseago)는 고향인 유럽에서 인정받지 못했다. 그 는 LA로 넘어와 석공일을 하던 중 루벨 부부 컬렉션에 편입되며 세계인들의 관 심을 끌었고 현재 성공한 조각가로 활발히 활동하고 있다.

루벨 부부는 2000년대 초반, 현재 페로탱 · 빅토리아 미로 · 리만 머핀 갤러리

에 전속되어 세계적인 작가로 성장하고 있는 1978년생 헤르난 바스(Hernan bas)의 재능을 일찍부터 알아보고 컬렉션 리스트에 포함시켰으며 가나를 넘어 아프리카 미술의 상징으로 떠오르고 있는 아모아코 보아포(Amoako Boafo) 역시 일찍이 컬렉션에 편입시킨 바 있다. 또한 2021년 마이애미 아트바젤(Miami Art Basel) 동안 루벨 뮤지엄에서 다른 가나 출신작가 오티스 쿠아이코(Otis Quaicoe)의 전시회가 열리기도 했다. 보아포에 이어 오티스의 작품을 루벨 뮤지엄에서 전시했다는 것은 루벨 패밀리 컬렉션이 아프리카 작가들에 큰 관심을 보이고 있다는 증거다.

또한 루벨 부부는 마이애미 시장을 설득해 아트바젤 이사회를 초청하고, 마이애미에 아트바젤을 유치하는 데 일조했다. 마이애미 남쪽 해안가에 아트바젤을 유치하자 호텔과 다양한 레스토랑이 들어서기 시작했고, 페어 기간에 전 세계에

루벨 미술관의 '2021 소속 작가(2021 Artist in Residence)' 전에서 선보인 오티스 쿠아이코의 작품

서 수많은 관광객들이 몰려들면서 지역 경제를 활성화시켰다.

　루벨 부부는 한 인터뷰에서 컬렉터가 소장품을 대중과 공유하지 않는 것에 대해 비판적인 의사를 내비친 적이 있다. 그들은 미술관을 포함한 예술 클러스터를 만들어 방대한 컬렉션을 선보였다. 컬렉터로서 세계적인 영향력을 갖게 된 대표적인 사례로 루벨 부부를 언급하는 것은 부부의 컬렉팅 스토리가 갖는 자수성가형 성공담이 미술뿐 아니라 공공성이라는 키워드와 잘 맞닿아 있기 때문이다.

　루벨 부부의 컬렉팅과 미술에 대한 헌신은 우리에게 많은 시사점을 던져준다. 많은 사람들이 루벨 부부의 인생을 컬렉터의 귀감으로 삼는 이유를 요약하면 다음과 같을 것이다.

　첫 번째, 루벨 부부는 막대한 유산을 물려받은 사람도, 사업으로 큰 부를 일군 후 컬렉팅하기 시작한 컬렉터도 아니라는 점이다. 엄청난 재력가가 경매에서 수백, 수천억 원에 달하는 그림을 사들이는 건 일반 사람들에게 '그들만의 리그'로 생각된다. 하지만 부부는 컬렉팅 초기에 신진 작가들의 그림을 구입하며 컬렉팅을 시작했고 시간이 지난 후 그것들의 가치가 수백 배 혹은 수천 배 이상으로 상승하면서 지금의 업적을 이뤘다. 신진 작가들의 그림은 접근성이 좋기 때문에 누구나 감정 이입하며 루벨 부부의 스토리에 동화된다. 물론 도널드 루벨이 의사였기에 컬렉팅 초기 신진 작가들이 작품을 구입하는 데에는 큰 무리가 없었을 것이다. 그렇다고 하더라도 부부가 충분한 예산으로 시작한 게 아니기에 현재 세계적으로 손꼽히는 컬렉터가 된 이들의 자수성가 스토리에 사람들은 매혹된다.

　두 번째, 루벨 부부는 훌륭한 컬렉션을 가졌으며, 그 컬렉션을 대중에게 오픈하고 미국 중심의 컬렉팅에서 벗어나 1980년대 유럽, 2000년대 중국, 2010년대 아프리카 등 세계 미술의 흐름에 발 빠르게 움직였다는 점에서 찬사를 받는다. 이들

이 발빠르게 움직이는데 뛰어난 안목과 미술 시장에서 '자본의 이동'이 어느 쪽으로 향해 가고 있는가를 빠르게 파악할 수 있는 네트워크, 통찰력이 중요한 역할을 했다. 미술 시장을 바라볼 때 가장 순진한 유형의 사람이 갖는 생각은 미술사와 미학적 통찰력에 대한 뛰어난 안목이 있으면 성공적인 컬렉팅을 할 수 있을 것이라는 믿음이다. 기본적으로 미술 시장은 자본의 흐름 파악이 가장 중요하다. 2000년대 중반 중국 작가들의 약진은 중국 자본의 힘 때문이며, 전통 미술 강국(유럽과 미국)이 아닌 동남아시아, 아프리카 등의 작가들이 부상하기 시작한 배경에는 막대한 자금을 움직일 수 있는 슈퍼 컬렉터들의 자본이 가장 큰 역할을 했다는 건 부인할 수 없다.

루벨 부부에 대한 여러 이야기와 행적을 조사해보면 그들은 굉장히 성공적인 인생을 살았다. 자신들이 진정으로 열정을 쏟을 수 있는 일을 찾아냈고 누구보다 성공적으로 그 일을 해냈으며 마침내 세계적으로 인정받을 만한 결과물을 만들어냈다.

또한 루벨 패밀리는 마이애미에 미술관을 세워 꾸준히 전 세계의 재능 있는 신진 작가들을 후원하고, 마이애미 시장을 설득해 아트바젤이 마이애미에서 열릴 수 있도록 도왔다. 이러한 일들이 더해져 루벨 부부는 미술이 가지는 공공의 성격을 대변하는 하나의 상징이 됐다.

02

미술 시장의
원리와 특수성

1차 시장과
2차 시장

　평범한 직장인들도 손쉽게 살 수 있는 가격대부터 슈퍼 리치들만이 접근 가능한 초고가 작품까지 촘촘한 그물망처럼 짜여진 미술 시장은 갤러리에서 최초로 공급되는 1차 시장, 경매와 프라이빗 세일(Private Sale, PS)을 아우르는 2차 시장으로 나뉜다. 최근에는 이 둘 사이의 명확한 구분이 없어지는 추세지만 여전히 1차 시장과 2차 시장이 어떻게 구분되는지 이해하는 것이 중요하다.

▌미술품이 최초로 선보여지는 1차 시장

　1차 시장은 '프라이머리 마켓(Primary Market)'이라 불리며 갤러리와의 직접 거래를 의미한다. 미술 작품은 미술 시장에서 거래되는 유일한 재화이고 최초 공급자는 대부분 갤러리이기 때문에 1차라는 말을 붙이는 게 일반적이다. 때때로 작가가

직접 소비자에게 작품을 팔기도 하지만 신진 작가급이 아니라면 흔치 않은 일이다.

국내 갤러리로 대표적인 곳은 국제갤러리, 갤러리 현대, 가나아트센터, 리안갤러리, 조현갤러리, PKM 갤러리 등이 있다. 갤러리 현대는 케이옥션, 가나아트센터는 서울옥션의 관계사다. 한편 한국에 오프라인 전시 공간을 두고 직접 진출한 대표적인 해외 갤러리는 페이스 갤러리, 글래드스톤 갤러리, 타데우스 로팍 서울, 리만 머핀, 페로탱 갤러리, 베리어스 스몰 파이어스(VSF Seoul) 등이 있으며 현재 많은 해외 갤러리들이 서울 입점을 준비하고 있다.

대부분의 갤러리에서는 상설전이 이어지며 기획 전시 때마다 작품을 교체해 선보인다. 전시 일정에 맞춰 갤러리를 방문하면 구매 가능한 작품들을 추천받아 구입할 수 있다. 하지만 인기가 많은 작가의 작품이라면 일반적으로 전시 전에 구매 희망자를 모으고 그중에서 구매자를 확정한다. 보편적으로 갤러리는 기존 고객들에게 먼저 작품을 제안한다. 따라서 신규로 작품을 구매하고자 하는 고객에게는

기회가 가지 않을 확률이 높다. 이는 갤러리뿐 아니라 명품 브랜드에서도 마찬가지다. 즉, 시장에서 인기가 많은 작가라면 갤러리에서 원하는 작품을 구매할 확률은 매우 낮다.

일반적으로 작품은 공산품처럼 찍어낼 수 없고 작가의 작업 호흡에 따라 정해진 수량만 제작하기 때문에 수요가 공급보다 많은 작가는 갤러리에서 작품을 구입하기 힘들다. 조수와 함께 작업해 대량으로 생산한다 해도 공급량이 급격하게 증가하면 작품의 가치는 급락하게 되고 이는 장기적으로 작가에게 안 좋은 영향을 끼치게 된다. 따라서 작가 스튜디오에서는 제작하는 작품 수량을 인위적으로 조절하는 경우가 일반적이다.

▌경매와 프라이빗 세일을 뜻하는 2차 시장

1차 시장인 갤러리에서 작품을 구입하지 못한 수요자들은 다른 방식으로 작품을 구매하고자 한다. 그때 눈을 돌리는 곳이 경매 시장과 PS 시장이다. 이를 2차 시장(Secondary Market)이라 부른다.

경매 시장

세계적으로 가장 크고 유명한 미술품 경매 회사는 소더비(Sotheby's), 크리스티(Christie's), 필립스(Phillips')다. 18세기에 설립된 소더비와 크리스티는 역사가 오래되었을 뿐아니라 매출 또한 세계 1, 2위를 다투고 있어 양대 경매 회사라 불리고 후발주자인 필립스는 그 뒤를 추격하고 있는 모양새다. 국내에는 양대 미술품 경

(상) 크리스티 경매 회사 (하) 소더비 경매 회사

매 회사인 서울옥션과 케이옥션이 있으며, 이 두 회사의 낙찰가액은 2021년 한국 경매 시장 전체 낙찰액의 90%를 차지한다.

글로벌 3대 경매 회사에서 작품을 구매한다면 구매자는 낙찰가액의 25~26%의 수수료를, 판매자는 11%의 수수료를 내야 한다. 케이옥션과 서울옥션 모두 구매자에게 19.8%의 수수료를, 판매자에게는 약 11%의 수수료를 받는다. 낙찰가액이 높아질수록 경매 회사의 매출액도 동반 상승하는 것이다. 미술품 거래 시 부과되는 세금이 적다는 특이점이 있지만, 수수료가 매우 높아 거래비용이 큰 자산에 속한다.

판매자 순수익	구매자 총구매원가
판매금액 − 판매 수수료	구매금액 + 구매 수수료 + 배송비 + 작품 보험료

판매자와 구매자의 실제 거래비용

A(최초 판매자), B(구매자), C(후구매자) 구매자가 있다고 가정해보자. 만약 B가 글로벌 경매 회사인 소더비에서 한 작품을 1억 원에 낙찰받았다면 2600만 원의 수수료를 경매 회사에 지불해야 하며 해외와 국내 운송비(약 400만 원), 작품 보험료는 별도이기 때문에 실질적으로 3000만 원 이상의 거래비용을 추가로 지불해야 한다. B는 해당 작품을 1억 3000만 원에 구매하게 된다. 이때 최초 판매자인 A의 손에 들어오는 건 1억 원에서 판매 수수료를 뗀 약 8900만 원이다. B는 해당 작품을 구매하고 1년 후에 30%의 이익이 발생될 것이라 예상했다. B가 해당 작품을 팔 때도 판매 수수료가 발생하기 때문에 최소 작품가액이 시장에서 60% 이상 올라야 차익을 남길 수 있다. 순수원가 1억 3000만 원에 산 작품으로 30%의 수익을 보려면 최소 B의 통장에 1억 6900만 원이 입금되어야 한다. 여기서 판매 수수료를 고려해야 하기에 해당 작품의 낙찰가액은 최초 금액에서 80% 상승한 1억 8000만 원이 되어야 한다. 그렇다면 후구매자인 C는 해당 작품을 2억 2600만 원 [1억 8000만 원×1.26(구매 금액+구매 수수료)]에 구매하게 된다. 여기에 운송비와 작품 보험료를 포함한다면 C는 대략 2억 3000만 원의 금액을 지불해야 할 것이다.

A에서 B 그리고 C로 이동하면서 이익을 취하려면 작품가액이 얼마나 올라야 할까? 최초 판매자가 판매한 가격의 2배는 되어야 30~40%가량의 수익을 낼 수 있다. 나머지는 중간 거래비용으로 모두 경매 회사에 지불된다. 단순히 계산해봐도 미술품 거래는 다른 자산에 비해 거래비용이 매우 커 낙찰가액만으로 차익 계산을 하면 낭패를 볼 수 있다. 수수료를 포함한 작품의 시장가액이 200~300%씩

오르지 않는다면 미술품 투자로 사실상 큰 수익을 기대하기 힘들고 중간에서 사라지는 수수료는 모두 경매 회사 또는 딜러의 몫이 된다. 이러한 이유로 미술 시장에서 아주 극소수의 컬렉터들과 경매 회사, 아트딜러들만이 돈을 번다는 비판이 꾸준히 제기된다.

경매 시장의 경매 기록은 시세 형성에 식접적으로 영향을 미친다. A 작가의 작품이 갤러리에서 1000만 원에 판매가 됐는데 2차 시장에서 1억 원에 '반복적으로' 낙찰된다면 그 작품의 일반적인 시세는 약 1억 원이 된다. 2차 시장 가격이 1차 시장 가격보다 높을 때 1차 시장인 갤러리에서 작품을 구매하면 상당한 차익을 남길 수 있게 된다. 이때는 누구나 갤러리에서 직접 작품을 구매하려 하지만 작품을 구매하는 것이 더 어렵다. 갤러리는 2차 시장 가격이 오른다고 해서 1차 시장 가격을 동일하게 올리지 않는다. 왜냐하면 2차 시장 가격은 언제든 시장의 영향을 받아 변동될 수 있는데, 1차 시장 가격이 2차 시장 가격과 별 차이가 없는 상태에서 가격에 영향을 받는다면 해당 작가의 시장은 완전히 무너질 수 있기 때문이다. 따라서 유명 갤러리일수록 1차 시장에서 작가의 작품 가격을 무리하게 올리지 않는다.

하지만 최근 미술 시장의 호황이 이어지면서 일부 갤러리에서 인기 작가의 작품 가격을 무분별하게 올리고 있다. 1년에 가격을 2번 인상하는 경우도 빈번할 뿐 아니라 아트페어에서 갤러리 전속 작가의 최근작을 2차 시장 가격에 판매하는 황당한 일도 버젓이 일어나고 있다. 판매 가격 인상은 그렇다 쳐도 최근작들이 2차 시장에 나오는 걸 방지해야 하는 갤러리가 대놓고 2022년 아트페어에서 그해 작품을 2차 시장 가격에 팔고 있는 모습은 미술 시장의 성장에 기대 단기적인 이익에 집착하는 일부 갤러리들의 자화상이다.

프라이빗 세일

　2차 시장에서 공개적으로 이력이 기록되는 경매 시장만큼 중요한 것이 프라이빗 세일이다. 경매 시장과는 다르게 PS 시장은 공식적인 기록이 존재하지 않는다. 경매 회사뿐 아니라 1차 시장을 담당하는 갤러리에서 별도로 PS팀을 운영하기도 한다. 1차 시장 공급자 역할을 담당하는 갤러리가 PS팀을 운영하는 이유는 자신들의 전속 작가의 2차 시장 가격을 보호하면서 갤러리의 추가 수익을 올리기 위해서다. 그리고 갤러리의 고객이 작품을 판매하고자 할 때 갤러리 PS팀이 있다면 그 PS팀에 먼저 작품을 위탁하여 컬렉터와 갤러리 간의 관계를 배려하는 장치로도 활용된다. PS 시장의 수수료는 협상하기 나름이지만 통상적으로 경매 시장에서의 수수료보다는 낮게 측정된다.

　경매 회사는 특정 작품에 관심을 가지고 있는 고객에 대한 광범위한 데이터를 확보하고 있고, 작품을 팔려고 하는 컬렉터들의 정보 또한 많아 PS 시장에서 비교우위를 점하고 있다. 경매 회사의 근본적인 수익 모델은 결국 판매와 구매 '중개인' 역할에 있다. 한편 PS 시장에는 경매 회사뿐 아니라 갤러리, 개별적으로 활동하는 아트딜러 등 여러 중개 역할을 하는 이들이 존재한다. 일반적으로 컬렉터들은 경매 회사 PS팀과 프리랜서 아트딜러로 나누어 생각하고는 한다.

　소더비, 크리스티, 필립스와 같은 글로벌 경매 회사뿐 아니라 서울옥션, 케이옥션과 같은 국내 경매 회사들도 매출의 상당 부분이 PS 시장에서 나온다. 거의 매달 열리는 경매는 출품 작품의 수가 한정되어 있고 작품가액의 변동이 크지 않으며 매출의 한계가 정해져 있다. 2021년 이전에 서울옥션의 주가가 10년 동안 거의 오르지 않던 이유도 여기에 기인한다. 매출이 예측 가능하고 성장성 역시 크지 않다고 판단했기 때문이다.

경매에서 특정 작품을 놓친 컬렉터나 더 좋은 도상을 찾는 컬렉터 등 컬렉터에 대한 전반적인 데이터베이스를 확보하고 있는 경매 회사는 PS 시장에 나오는 작품을 자신들의 우선순위 고객에게 먼저 제안한다. 이처럼 개별적으로 수요자들에게 제안되기 때문에 구매 이력이 없거나 경매 회사와 네트워크가 형성되지 않은 고객에게는 잘 오픈되지 않는다. 즉 전 세계에서 이뤄시는 경매는 누구나 홈페이지만 들어가면 경매 일시, 출품 작품들의 정보를 열람할 수 있지만 PS 시장에 나오는 작품들에 대한 정보는 그 네트워크 안에 들어가 있지 않은 컬렉터는 알 수 없다.

결국 미술 시장은 누가 더 빠르게 시장의 흐름을 파악해 좋은 작가를 선점하느냐의 경쟁이라고 이야기한다. 자원이 무한에 가까운 사람이거나 미술계의 핵심에 있는 사람이 아니라면 그 정보를 빠르게 파악하는 건 매우 어렵다. 경매 이력은 후행적으로 '공식 기록'으로서 확인 받는 것이기 때문에 이미 높은 경매 기록을 찍은 작가들의 작품을 구입하는 것은 쉽지 않다.

2021년 경매 시장을 뜨겁게 달군 플로라 유코비치(Flora Yukhnovich) 등 많은 1980~1990년대생의 젊은 작가들의 작품은 경매 시장에 등장하기 전부터 구하기 어려웠고 PS 시장에서의 가격 또한 매우 비쌌다. 경매 데뷔 후 PS 시장에서 작품이 예상 가격을 훌쩍 상회해 낙찰되면 그 작가의 작품 매물이 일시에 사라지거나 호가가 몇 배씩 뛰는 현상을 쉽게 목격할 수 있다. 부동산에서 아파트 1~2세대가 최고가를 경신하면 다른 세대들, 더 나아가 옆 단지 아파트들의 호가가 일제히 오르는 현상과 같다.

미술품 역시 '공식적인 실거래 기록'이 PS 시장의 작품 호가에 상당한 영향을 준다. 따라서 특정 작가의 작품을 많이 가지고 있는 슈퍼 컬렉터들과 아트딜러 혹

은 갤러리 관계자들은 때때로 자전거래를 통해 경매 기록을 조작하고자 하는 유혹에 빠진다.

특정 작가의 시장을 파악할 때 정확하게 그리고 적시에 파악하는 것이 중요하다. 정확하게 파악하기 위해서는 공식 기록이 가지고 있는 '숫자 이면의 의미'에 대해 깊게 생각해봐야 한다. 그리고 적시에 파악하기 위해서는 일반적으로 후행 지표인 경매 기록에만 의존해서는 안되며 PS 시장에서 작가가 어떤 평가를 받는지, 수작이라 부를 만한 A급 도상이 자주 PS 시장에 나오는지, 어떤 컬렉터들이 주로 소장하고 있는지, 어느 미술관에서 그 작가의 작품들을 소장 중인지 등 다각적인 평가와 분석이 필요하다. 그러나 이 모든 일은 PS 시장에 대한 접근 가능성이 전제되어야 한다. 이는 수많은 아트딜러들과 경매 회사와의 네트워크를 필요로 한다. "미술 시장에서의 경쟁은 근본적으로 네트워크 경쟁이다"라는 말은 이 때문이다.

PS 시장에서 만나고 싶은 아트딜러

아트딜러는 미술 시장의 정보비대칭이 클수록 큰 이익을 취한다. 아트딜러는 프리랜서로 움직이는 개인 혹은 집단 형태의 회사 등을 모두 포괄하는데 아트 어드바이저(Art Advisor)라는 이름을 쓰기도 한다. 아트딜러는 근본적으로 컬렉터가 원하는 그림을 거래할 때 판매자와 구매자를 연결해주는 역할을 하며 그 과정에서 수수료를 취득한다. 아트딜러들의 수수료는 정해진 게 없으며 작품을 구입하는 난이도와 상황에 따라 달라진다. 그간 많은 아트딜러들과 거래를 해본 개인적인 경험을 토대로 어떤 아트딜러를 만나야 하는지 정리하자면 다음과 같다.

인보이스와 수수료를 투명하게 공개하는 딜러

아트딜러들은 구매자인 컬렉터에게 작품가액의 약 10%의 수수료를 청구한다. 구매하려는 작품 가격이 올라가면 수수료율을 조정하는 게 일반적이다. 이때 아트딜러가 수수료 10%를 청구하기 위해서는 구매하고자 하는 작품 가격을 정확하게 알려주어야 한다. 하지만 많은 아트딜러들이 구매자에게 판매자가 제시하는 작품의 가격을 제대로 알려주지 않는다. 일부 아트딜러들이 판매 가격을 제대로 알려주지 않는 건 구매 가격과 판매 가격 간의 격차를 벌려 더 많은 이익을 취하고자 하기 때문이다. 구매자에게 투명하게 판매자의 인보이스를 공개하고 정해진 수수료를 받는 건 거래의 기본이라 생각되지만 생각보다 거래 금액을 투명하게 공개하지 않는 이들이 많았다.

컬렉터의 이름으로 구매하는 딜러

아트딜러들은 2차 시장에서 구매자와 판매자를 연결해줄 뿐 아니라 때때로 좋은 관계에 있는 갤러리와 연결해주고 수수료를 받기도 한다. 구매하고자 하는 작가에 대한 수요가 높은 상황에서 컬렉터 혼자 힘으로 갤러리와의 접촉면을 만들기 쉽지 않을 때 도와줄 수 있는 이들과 함께 일한다면 생각보다 일이 수월하게 풀릴 때가 있다. 일례로 구입하고자 하는 작가가 더 큰 갤러리로 이적하기 전에 아트 어드바이저가 연결해주어 컬렉팅에 성공한 경험이 있으며 수요가 매우 높은 작가를 갤러리에서 구입할 수 있도록 도와준 적도 있었다. 혼자 힘으로 불가능한 일이었기 때문에 수수료가 하나도 아깝지 않았을 뿐 아니라 고마운 마음까지 들었다.

그러나 여기서 살펴봐야 할 것은 누구의 이름으로 거래되는지이다. 종종 작품

이 '컬렉터의 이름'이 아닌 '아트딜러의 이름'으로 거래되는 경우가 있다. 이것은 구매 수수료와 함께 해당 갤러리에 작품 구매 이력도 딜러가 가져가 이중 이득을 취하는 것이다. 이때 컬렉터는 해당 작품을 가지고 있다고 당당하게 밝히기 힘들고 해당 갤러리와의 관계에서도 문제가 생길 수 있어 개인적으로 매우 추천하지 않는 구매 방식이다. 실제 몇몇 해외 갤러리에서 빅 컬렉터라고 소개해준 이들 중 일부는 딜러였다. 해외 갤러리에서는 한국 사정을 세밀하게 알지 못하니 그들을 영향력 있는 컬렉터라고 생각하고 있었다. 그 아트딜러는 고객들에게 작품을 연결해주면서 구매 이력은 자신이 쌓아 가장 좋은 작품을 챙기기도 했다. 이렇게 구매한 작품은 판매할 때에도 중계해준 아트딜러에게 끌려다닐 위험이 있어 추천하는 거래 유형이 아니다. 특정 갤러리와 연결해주는 아트딜러에게 해당 갤러리에서 실질적으로 구매하는 컬렉터의 이름으로 인보이스를 발행했는지, 이를 바탕으로 아트딜러가 자신의 수수료를 청구한 것인지를 꼭 확인해야 한다.

적절한 작품가액을 제시하는 딜러

모든 미술품 구매의 책임은 컬렉터에게 있다. 컬렉터가 시장을 매우 잘 안다면 아트딜러의 감언이설에 넘어가지 않겠지만 시장을 잘 모르는 초보 컬렉터라면 아트딜러들의 꼬임에 넘어가 작품을 덜컥 사는 경우를 심심치 않게 볼 수 있다. 2021년처럼 시장이 전체적으로 우상향하는 시기에는 웬만큼 이름 있는 작가의 작품을 사면 설령 시세보다 비싸게 구매해도 작품 가격이 오르는 것을 경험할 수 있다. 그러나 일부 아트딜러들은 자신들이 제안한 작품 중 일부가 경매에서 좋은 기록을 보이면 '자신 덕분에 구매자인 컬렉터가 돈을 벌었다'며 자랑을 하기도 하고 이를 근거로 컬렉터들에게 보다 공격적으로 작품 매입할 것을 권한다. 많은 아

트딜러들은 해당 작가가 경신한 최고가를 기준으로 작품 가격이 올랐다고 이야기하곤 하는데, 막상 작품을 팔 때는 그 정도 가격을 받지 못한다며 작품의 흠을 잡는 일이 많다. 최대한 격차를 벌리기 위해서다.

국내외의 많은 아트딜러들과 거래를 해보며 느낀 것은 컬렉터가 작품을 살 때와 팔 때 대하는 태도가 많이 다르다는 점이다. 또한 중간 수수료와 운송비 등 기타비용까지 제하고 나면 막상 손에 쥐어지는 건 생각보다 크지 않을 수 있다. 왜냐하면 수요자인 컬렉터는 2차 시장에서 가장 높은 가격 혹은 그에 근접하는 가격에 작품을 매입했을 가능성이 크고 딜러에게 수수료까지 지불해야 한다. 따라서 시장이 급격하게 상승하는 시기가 아니라면 손해를 볼 수도 있고 심한 경우 재판매가 불가능할 수 있다.

일부 아트딜러들은 경매 기록을 근거로 자신이 제안하는 작품이 훨씬 싸다는 것을 강조한다. 그러나 수수료 25%가 포함된 경매 기록은 PS 시장에서 작품가액을 산정하는 데 참고가 될 뿐 그것이 적정한 가격이라 보기 힘들다. PS 시장의 작품가액은 수수료를 뺀 낙찰가액을 기준으로 산정한다. 왜냐하면 수수료를 뺀 낙찰가액이야말로 판매자가 받을 수 있는 금액의 기준이 되기 때문이다. 그럼에도 시장 전체가 대세 상승장에 있다면 수수료를 포함한 가격을 기준으로 산정하기도 하는데 이는 드물다.

또한 많은 아트딜러들이 최고가를 경신한 작품과 자신이 구해준 작품 사이의 괴리가 크더라도 그런 사실을 결코 말하지 않는다. 한 미술품 공동구매 플랫폼은 A 작가의 시세 1억 원 작품을 2억 원 이상에 올려놓고 조각 투자자를 모으면서 A 작가의 수작급 작품이 경매에서 이미 5억 원이 넘었기 때문에 2억 원에 해당 작품을 사는 게 좋은 투자 기회라 홍보한다. 그러나 해당 작가의 시장을 조금 깊게

살펴보면 그 가격이 결코 시장에서 적절한 금액이 아니라는 사실을 쉽게 알 수 있다. 이런 얄은 속임수가 통하는 이유는 미술품의 가치 산정이 어렵고 초보 컬렉터들의 정보 접근 가능성이 낮다는 사실을 판매자들이 잘 알고 있기 때문이다.

'가격이 많이 오를 것이다'라는 영업 멘트를 이야기하는 건 어느 영역이든 똑같다. 딜러들은 작품을 판매해야만 수수료를 수취할 수 있어 예측할 수 없는 미래에 대해 호언장담하고는 한다. 거래하는 딜러의 본성이 드러나기 시작하는 건 실제 컬렉터가 해당 딜러에게 구매한 작품을 판매하고 싶다고 말할 때이다. 다만 불행히도 그 본질을 알기까지 오랜 시간이 걸리기 때문에 초보 컬렉터는 이미 회복할 수 없는 상처를 입고, 금전적 손실을 볼 가능성이 크다.

	경매 회사명	홈페이지	인스타그램
해외	소더비	www.sothebys.com	sothebys
	크리스티	www.christies.com	christiesinc
	필립스	www.phillips.com	phillipsauction
국내	서울옥션	www.seoulauction.com	seoulauction
	케이옥션	www.k-auction.com	k_auction

　대표번호로 연락하거나 홈페이지에 가입하면 서울옥션과 케이옥션 모두 담당자를 배정해준다. 그러나 주변의 많은 컬렉터들뿐 아니라 온라인 카페에서도 담당자 배정 후 일처리가 더디거나 제대로 이루어지지 않아 불만을 토로하는 경우가 많다. 나 역시도 경매에 입찰하고자 서울옥션과 케이옥션 프리뷰 전시 현장에서 담당 직원에게 입찰 의사를 밝히고 이메일과 연락처를 남겨두었으나 아무런 연락이 오지 않은 경험이 있다.

　왜 이런 일이 자주 발생하는 것일까? 최근 미술 시장의 호황으로 너무 많은 사람들에게서 연락이 오기 때문에 경매 회사 관계자들의 대응도 느려질 수밖에 없을 것이다. 그러나 여기에는 근본적으로 미술계 특유의 느린 일처리도 한몫한다고 생각한다. 또한 각 경매 회사에서 일하는 스페셜리스트는 영업 성과로 평가받기 때문에 상당한 금액을 지불할 고객을 집중적으로 대하려고 할 것이다. 경매 회사에서 빠른 일처리를 원한다면 지인 컬렉터에게 소개를 받는 것이 좋으나 그럴 여건이 안된다면 자신이 실제 고객이 될 만한 사람이라는 것을 어필해야 한다.

경매 시장의
특수성

▌ 낙찰가액이 2차 시장 가격 형성에 미치는 영향

경매 낙찰가액은 2차 시장 가격을 형성하는데 가장 강력한 참고 지표다. 사실 경매 시장에서 거래되는 금액보다 개인 간 거래 혹은 PS 시장에서 더 많은 미술품들이 거래되지만 공식적으로 누구나 확인할 수 있는 기록으로 남는 건 경매 낙찰가액이 유일하기 때문이다. 해외 주요 경매 낙찰가액은 소더비, 크리스티, 필립스 등 해외 경매 회사의 홈페이지에 들어가면 작가별로 쉽게 검색할 수 있고 라이브 아트 옥션(Live art auction), 아트넷(Artnet) 등 애플리케이션에서도 쉽게 확인할 수 있다. 그러나 친한 아트딜러나 미술계 관계자가 없다면 PS 시장에서 해당 작가의 작품들이 얼마에 거래되고 있는지 확인하기 힘들다.

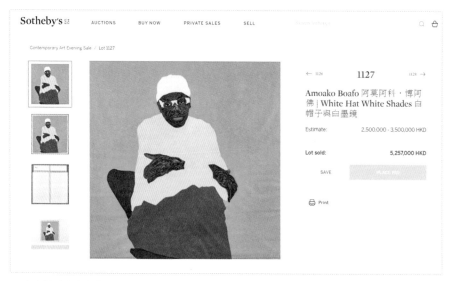

소더비 홈페이지에 올라와 있는 아모아코 보아포의 〈하얀 모자와 하얀 선글라스(White Hat White Shades)〉 경매 기록

▌경매 낙찰가액의 함정

당신이 대규모 자금을 끌어모을 수 있는 아트딜러이고 주변에 A 작가의 작품들을 가지고 있는 딜러들과 컬렉터들이 있다고 가정해보자. 당신은 A 작가가 신진 작가일 때부터 여러 작품을 꾸준히 모아왔기 때문에 다수의 작품을 5만 달러도 안 되는 가격에 구매했다. 이러한 상황에서 A 작가가 다음 달 경매에 데뷔한다. 이때 주변의 지인들에게 경매에 나오는 A 작가의 작품 가격을 100만 달러까지 끌어올리자고 제안한다.

서로 경쟁하는 응찰자 2명만 있어도 가격을 얼마든지 올릴 수 있는 경매의 특성을 이용하여 당신과 당신의 지인이 A 작가의 100호 작품을 120만 달러에 낙찰

시켰다. '당신 그룹'은 이 작품을 사는 데 수수료 포함 150만 달러를 사용했다. 이제 PS 시장에서는 손님들에게 해당 작가의 경매 낙찰가액을 기준으로 같은 크기의 비슷한 도상을 90만 달러에 제안하기 시작한다. 내막을 모르는 몇몇 컬렉터들은 90만 달러에 작품을 구입하고, 이렇게 몇 건의 거래가 이루어지면 100만 달러 이상에 작품을 구매하는 컬렉터들도 등장하기 시작한다. 이제 A 작가의 100호 작품 시세는 100만 달러를 상회한다. 초반에 시세 조작을 위해 150만 달러를 썼지만 이는 작품 2개만 팔아도 상쇄하고도 남는 금액이 된다. 작품 하나를 팔 때마다 시세차익은 약 100만 달러에 달하고 3~4명의 딜러 혹은 컬렉터는 각자 수백만 달러에 달하는 차익을 쉽게 챙긴다.

꾸며낸 이야기지만 이런 일들은 미술계에서 흔하게 벌어지는 풍경이다. 자본은 이익의 종류를 가리지 않는다. 문제는 주식 시장에서 시세조작에 가담하면 형법으로 처벌을 받지만 미술 시장은 거의 규제가 없고 정보가 폐쇄적이기 때문에 얼마든지 자전거래를 통한 낙찰가액 조작이 가능하다는 점이다. 최근 몇 년간 가상화폐 시장에서 빈번하게 시세조작이 이루어지고 이를 통해 막대한 부를 쌓은 신흥부자들이 나타난 이유도 규제가 전무했기 때문이다. 초기 가상화폐 시장에서는 시세조작을 통해 시장 참여자들에게 피해를 입히고 막대한 부를 쌓아도 이를 처벌할 규정이 없었다. 한국은 미술품 경매 시장 조작에 관한 처벌 조항이 있지만 수사기관의 조사가 제대로 이루어진 적이 없고 강제수사를 하지 않으면 물증을 잡기란 불가능하다. 특히 시장 호경기에는 특정 작가를 띄우기 위한 인위적인 조작이 빈번하게 일어난다. 따라서 현명한 컬렉터라면 특정 작가의 작품이 급등한 이유, 미학적 가치, 담론과 비평이 얼마나 뒤따르고 있으며 어디에서 전시되며 어떤 유형의 컬렉터들이 그 작가의 작품을 사 모으고 있는지를 유심히 지켜봐야

한다. 즉, 진지한 컬렉터라면 표면으로 보이는 숫자만을 좇지 말고 경매 낙찰가액 이면에 있는 일들을 알아내려고 늘 노력해야 한다.

1차 시장에서 이미 구하기 매우 힘든 작품이 2차 시장에서 가격이 상승하는 건 자연스러운 현상이다. PS 시장이든 경매든 1차 시장에서 구할 수 없는 작가의 작품 수요에 따라 2차 시장 가격은 상승과 하락을 반복한다. 그러나 여기서 주의해야 할 점은 '경매에서 만들어진 기록'으로 1차 시장 인기를 견인한 작가들이다. 2차 시장의 기록이 높게 찍히면 상대적으로 가격이 낮은 1차 시장에서의 수요가 높아질 수밖에 없다. 이는 원인과 결과가 뒤바뀐 경우로 2차 시장의 기록을 누군가 찍어놓고 1차 시장의 인기를 견인했을 가능성도 배제할 수 없다. 고로 '경매가 만들어낸 스타 작가'는 주의할 필요가 있다.

한편 모든 부동산 거래는 계약일로부터 30일 이내에 국토교통부에 실거래 신고를 해야 하며 이는 실거래 공시 사이트에 가면 쉽게 확인할 수 있다. 서울 아파

트 가격이 폭등하는 시기에 실거래 가격을 조작하는 방법으로 계약을 체결하고 실거래를 등록한 후 계약을 취소하는 일들이 빈번하게 일어났다. 이는 분명한 시장 교란 행위이다. 이에 국토교통부는 단속과 처벌을 강화하겠다고 공언한 바 있다. 그렇다면 각 경매 회사 홈페이지에 찍혀 있는 낙찰가액은 실제 거래된 가격일까? 단속과 처벌이 강한 부동산 거래에서도 실거래 조작은 빈번하게 일어난다. 부동산 거래는 계약이 취소됐다면 '취소' 됐음을 신고하고 공시하는데 그 기간 사이에 호가를 끌어올려 실거래를 시키려는 목적으로 조작 행위들이 이루어진다. 그러나 경매 시장은 구매자가 돈을 내지 않는다고 해도 이 거래가 취소됐음을 공지하지 않는다. 여전히 경매 회사 홈페이지나 경매 기록을 검색할 수 있는 미술 플랫폼에는 과거 낙찰가액이 기록되어 있다. 국내 경매 회사뿐 아니라 해외 경매에서도 낙찰을 받아 놓고 막상 돈을 내지 않는 구매자들이 상당수 있다. 돈을 내지 않는 이유는 다양하다. 경매는 구매자들의 경쟁심을 부추겨 더 높은 가격에 낙찰되기를 유도한다. 높은 가격에 낙찰될수록 경매 회사의 매출이 높아지기 때문이다. 그러나 막상 낙찰받은 구매자는 순간의 감정에 휩싸여 시장 가격보다 훨씬 높게 구입했음을 깨닫고 낙찰 이후 대금을 내지 않고 버티는 일도 종종 있다. 이뿐 아니라 다양한 동기로 높은 낙찰가액을 써낸 후 실제 거래는 이루어지지 않을 때가 있다. 경매 회사는 낙찰만 받아놓고 대금을 지불하지 않으면 대금 지불 청구 소송을 할 수 있다. 2021년 이전에는 실제 소송으로 이어지는 일은 거의 없었다고 하는데 최근에는 실제 소송을 하기도 한다.

낙찰가액에 대금이 지불되고 거래가 됐는지를 확인할 수 있는 방법은 경매 회사 내부자를 통해 듣는 수밖에 없다. 경매 회사 담당자와 친분이 있거나 미술계 네트워크가 좋은 컬렉터들은 그 옥석을 빠르고 정확하게 구분할 수 있기 때문에

정보의 우위에 서게 된다. 최대한 많은 정보를 모을수록 더 올바른 판단을 할 수 있는 건 당연한 일이다.

Episode 데미안 허스트로 보는 미술 시장의 이면

YBA(Young British Artists)와 영국 현대미술을 이끈 리더로 평가받은 데미언 허스트(Damien Hirst)가 전 세계를 상대로 벌인 〈신의 사랑을 위하여(For the Love of God)〉 판매 사기극이 최근에서야 그 모습을 드러냈다. 2007년 당시 데미안 허스트와 전속 갤러리인 화이트 큐브는 사람 해골에 8600개의 다이아몬드를 박은 〈신의 사랑을 위하여〉가 1억 달러(당시 환율로 940억 원)에 판매되었다고 발표했다.

충격적인 소재와 엄청난 금액에 판매되었다는 소식은 데미안 허스트를 더욱 유명하게 만들어주었고 작가는 자신의 할머니의 시신으로 작품을 해보고 싶다고 말해 도덕성과 예술에 대한 논란의 중심에 서기도 했다. 그의 노이즈 마케팅은 확실히 작가를 전 세계 슈퍼스타로 만들었고 그런 전략은 YBA 다른 작가들의 마케팅 전략으로 이어지기도 했다.

그러나 2022년 영국 언론의 취재로 충격적인 사실이 드러났다. 2007년 당시 1억 달러에 팔렸다고 알려진 허스트의 작품이 실제로는 팔린 적 없으며 런던의 한 창고에 보관되고 있었다는 사실이다. 또한 인간의 두개골이라고 알려진 것은 실제 해골이 아니라 금속으로 캐스팅한 것이었고 치아만 진짜 사람의 것이며 제작비용도 두 배로 부풀렸다는 사실이 밝혀졌다. 그는 2007년 이 작품을 통해 얻은 인기를 바탕으로 세계 미술 시장의 최고 호황기였던 2008년 9월 소더비 경매에 직접 작품 223점을 내놓아 막대한 돈을 벌었다. 당시 경매 낙찰총액은 2억 1000만 달러에 이른다. 결국 데미안 허스트는 팔리지도 않은 작품을 1억 달러에

2013년 로스앤젤레스 아트쇼에 등장한 데미안 허스트의 〈신의 사랑을 위하여(For the Love of God)〉

팔렸다고 홍보하고 이 작품을 모티프로 여러 해골 시리즈와 판화, 오브제 연작 등을 판매해 엄청난 수익을 올린 것이었다.

2008년 소더비 경매 후 리만 브라더스의 파산으로 시작된 금융 위기의 여파로 미술 시장은 침체기에 접어들었고 노이즈 마케팅과 무분별하게 찍어내던 데미안 허스트의 작품 가격 역시 폭락하기 시작했다. 데미안 허스트는 2017년 베네치아에서 화려하게 복귀하며 부활을 알렸지만 전성기 때 명성을 회복하지 못하고 있다. 허스트의 작품을 산 일반 컬렉터들은 큰 손실을 보았지만 그를 띄워준 찰스 사치(Charles Saatchi)와 금융계 거물들은 막대한 차익을 챙겼을 것으로 추정된다.

▌경매 시장을 바라보는 두 가지 다른 시선

A 갤러리스트: 초보 컬렉터라면 경매 시장은 쳐다보지 마라

책을 집필하기 위해 컬렉터와 갤러리스트, 아트딜러 등 여러 사람들과 이야기를 나누고 조언을 구했다. 그간의 경험으로 얻은 미술 시장에 처음 진입할 때 중요한 점은 컬렉팅 초반 과한 금액의 구매를 지양하고 경매 시장을 꾸준히 보는 것이다. 시장에 대한 이해 없이 초반에 과한 금액을 쓰는 건 큰 위험이 따른다. 그러나 A 갤러리스트는 초보자 때부터 경매 기록을 보며 미술을 배우는 것에 대해 우려를 나타냈다. A 갤러리스트에 따르면 이제 갓 미술 시장에 입문한 사람이 경매 기록만으로 그림을 익힌다면 그 컬렉터는 시장을 추종하는 투자자가 될 뿐 미술이 주는 진정한 즐거움으로부터 멀어질 수 있다는 것이다.

또한 경매 기록은 참고해야 할 사항일 뿐 전혀 중요한 게 아니라고 주장했다.

그 이유는 경매 가격은 과거 기록일 뿐이고, 가격은 수급에 의해 만들어진 허구일 가능성도 배제할 수 없다는 것이다. 또한 컬렉터는 자신의 컬렉션 리스트에 미술을 바라보는 안목, 정체성을 담고 있어야 하는데 (혹은 외부적으로 그렇게 보일 필요가 있는데) 경매 기록에 치중해 작품을 사다보면 단순히 시장의 유행만 좇는 결과를 가져오게 된다. A 갤러리스트는 유행만 추구하는 컬렉터의 컬렉션 리스트는 장기적으로 컬렉션의 정체성을 상실하고 미술 시장에서 도태될 가능성이 크다고 이야기했다.

실제로 해외 유명 갤러리에서는 유행을 따라가는 컬렉터를 좋아하지 않는다. 이러한 컬렉터를 단순히 시장성을 좇는 투자자라고 인식한다. 자신이 유행을 따르는 컬렉터라고 할지라도 '그렇게 보이면' 좋지 않은 인상을 줄 수 있다. 갤러리스트들은 자신의 갤러리에 있는 좋은 작가의 작품이 장기적인 안목과 컬렉션을 가진 좋은 컬렉터에게 가길 바란다. 갤러리와 처음 관계를 트기 전 컬렉션 리스트에 대해 물어보는 것은 바로 이런 이유 때문이다.

A 갤러리스트가 '경매 기록 위주로 보지 말 것'이라고 이야기한 이유는 이런 맥락에서 나왔을 것이라 추정한다. 좋은 전시와 작품을 많이 보고 담론과 비평들을 읽으며 자신만의 컬렉션 정체성을 확립해나가는 것이 중요하다고 다시 한번 강조했다. 여기서 A 갤러리스트와 이야기 나눈 '자신만의 컬렉션 정체성'을 세우기 위한 구성 요건과 외관상 진지한 컬렉터로 보여지는 조건은 다음과 같다.

- 미술사·미학에 대한 깊이 있는 이해
- 컬렉팅의 철학: 자신이 무엇을 원하는지에 대한 성찰
- 선택과 집중: 장기적인 안목
- 미술의 공공성: 개인 뮤지엄, 전시공간 등 장기적인 컬렉션의 공공적 목적

B 컬렉터: 경매 시장을 참고하지 않으면 오히려 시장에서 도태된다

B 컬렉터는 15년 넘게 미술 컬렉팅을 해온 베테랑 컬렉터로 컬렉팅한 작품 수가 많고 질도 우수한 컬렉터다. A 갤러리스트와 한 이야기를 바탕으로 B 컬렉터와 경매 시장을 어떻게 참고해야 하는지 이야기를 나누었다.

B 컬렉터는 경매 기록만을 참고하는 것은 좋지 않을 수 있다는 의견에 동의하지만 경매를 보지 않는 컬렉터는 시장 흐름을 제대로 읽지 못하고 결국 금전적으로 큰 손실을 볼 수 있다고 이야기했다. 시장에서의 인기와 아무 관련 없이 자신만의 컬렉팅으로 미술관을 열거나 공공미술을 펼치려는 일부의 컬렉터, 자원이 거의 무한대에 가까운 전 세계 1위 헤지펀드 매니저 같은 컬렉터가 아니라면 컬렉팅을 한 그림들은 매우 소중한 자산이다. 왜냐하면 진지한 컬렉터라면 자신의 집 벽만을 채우고 컬렉팅을 중단하지 않을 것이며 시간과 함께 쌓이는 미술품들의 가치는 더 높은 차원의 컬렉션을 구성하게 도와준다. 장기간에 걸친 컬렉팅은 아주 많은 돈과 시간을 소비하게 하는데 무한정 자원을 투입할 수 있는 컬렉터는 없다. 재벌도 이는 불가능하다.

B의 말에 따르면 북밸류(Book Value)이기는 하지만 컬렉션의 자산 가치가 상승해야 금액대가 더 높은 작품을 살 수 있고 필요시 판매가 가능해야 한다. 원하는 작품이 나왔는데 금전이 모자랄 수도 있고 살다보면 뜻하지 않는 불행이 찾아오기도 하기 때문에 큰돈이 들어가는 작품은 판매 가능한 작품이어야 한다. 신진 작가의 작품들을 팔지 못한다고 해서 울상인 컬렉터는 보지 못했다. 그러나 상대적으로 큰 금액대, 자신의 전체 자산 중 상당한 비중을 차지하는 금액대의 작품이 판매가 불가능하거나 반토막이 났다고 생각하면 그건 매우 괴로운 일이다. B는 현실적으로 '판매 가능성'을 고려하지 않는 컬렉터가 과연 지속적으로 컬렉팅할

수 있을지 반문했다.

B는 갤러리스트들의 말은 참고만 해야 한다고 강조했다. 왜냐하면 미술품에 정말 큰돈을 쓰는 사람은 컬렉터들이고 갤러리스트들은 거금을 들여 컬렉팅해본 경험이 거의 없기 때문에 시장의 생리를 깊게 이해하지 못하는 경우가 많다는 것이다. 또한 갤러리스트들은 자신의 갤러리에 속한 작가들과 끊임없이 교류하며 전시를 기획하고 작품을 판매하기에 시장성과 무관하게 작가에 대한 믿음과 애정으로 객관성을 잃어버리기 쉽다고 강조했다.

컬렉팅을 하면서 단순히 돈을 버는 데에만 목적이 있는 컬렉터는 리셀러에 가까운 투자자 유형으로 컬렉터들 사이에서도 평판이 좋지 않다. 하지만 컬렉팅한 작품의 가치가 많이 오른 후 이를 매각해 더 높은 단계의 작품을 사는 걸 비난하는 이는 많지 않다. 아무것도 팔지 않고 계속 투입만 하는 컬렉터가 전 세계에 몇이나 될까? 우리에게 잘 알려져 있는 개인 뮤지엄을 운영하는 상당수의 유명 슈퍼 컬렉터들도 작품을 사고 판다. 리셀러와 컬렉터의 차이가 있다면 리셀러는 단순히 돈을 위해 작품을 팔고 컬렉터는 원하는 다른 작품을 구입하기 위해 작품을 판다. 이것은 아주 중요한 차이다. 따라서 시장만 추종하는 컬렉터가 아니라면 자신의 컬렉션 정체성을 지키며 경매 시장을 유심히 지켜보는 것은 매우 중요하다. 균형 잡힌 시야를 갖고 컬렉팅에 임해야 오래 할 수 있다.

경매 시장을 바라볼 때 중요한 건 컬렉터가 경매 기록 이면에 숨겨져 있는 것들을 이해할 수 있느냐다. 경매는 언제나 조작 가능하고, 비이성적 결과가 나올 수 있다는 점을 명심해야 한다. 그리고 경매에서 누가 낙찰받았느냐도 중요한 요소다. 사람들은 단순히 '최고가 경신 35억 원'이라는 숫자에 집중하지만 그 작품을 구매한 곳이 상업 갤러리나 아트딜러라면 다르게 해석할 수 있다. 또한 어떤 컬렉

터가 구입했는지, 해외인지 국내인지 등 '작품 판매' 이면에 숨겨진 맥락을 이해하고 분석하는 능력과 네트워크를 갖춰야 한다.

예를 들어보자. 해외 유수 갤러리에서 전시한 국내 작가의 작품이 '완판'됐다고 그 작가가 글로벌하게 뻗어나가는 것일까? 그건 아무도 모른다. 그래서 맥락을 분석해야 한다. 만약 국내 컬렉터들이 그 작가의 해외 전시 작품을 구입했다면 해외에서 '그 가격'에 거의 수요가 없다고 해석할 수 있다. 왜냐하면 해외 전시에서는 해외 컬렉터에게 먼저 기회가 돌아갔을 확률이 큰데, 국내 컬렉터가 구매했다는 것은 아직 해외에서 수요가 없을 확률이 크다고 해석된다. 그러나 기사에는 마치 글로벌 수요가 많은 것처럼 포장되어 나가는 게 일반적이다. 따라서 숫자 이면의 맥락을 읽는 것이 중요하다.

갤러리에서 구입할 때
특이한 점

▌리세일 금지 조항

여러 컬렉터와 인터뷰를 진행하면서 느낀 점 중 하나는 비교적 해외 작가에 무게를 둔 컬렉터들과 국내 작가 위주로 컬렉팅한 컬렉터의 인식 차이가 매우 크다는 것이었다. 그중 하나는 바로 리세일 금지와 이익 공유 조항이었다. 한 컬렉터가 물었다.

"돈을 주고 구입하면 소유권이 내게 귀속되는데 왜 판매한 갤러리에서 5년 동안 판매를 제한하는 조항을 넣는 거죠?"

소유권 관계로 보면 전혀 틀린 말이 아니다. 그렇다면 왜 많은 갤러리들에서 계약일로부터 짧게는 2년, 길게는 5년간 리세일하지 못하도록 명시하는 것일까? 갤러리가 리세일 금지 조항을 넣는 이유는 특정 작가 시장을 보호하기 위해서다. 앞에서 설명했듯이 인기가 많은 작가라면 2차 시장 가격이 1차 시장 가격보다 높을

것이다. 2차 시장 가격이 1차 시장 가격보다 낮다면 그 작가를 갤러리에서 사려는 수요는 거의 없을 것이다. 이 경우 시장 전체가 무너져 그 작가는 미술 시장에서 사라지게 된다. 따라서 갤러리는 2차 시장 가격만큼 1차 시장인 갤러리 가격을 높이지 않는 게 일반적이다. 그래야 컬렉터들이 갤러리에 줄을 서고 작품을 사기 때문이다.

1차 시장과 2차 시장의 가격 차이가 클 때, 이를 구입한 컬렉터는 작품을 바로 되팔아 차익을 챙기려는 유혹이 들 수 있다. 4억 원에 산 작품을 시장에 팔아 바로 10억 원을 받을 수 있다면 누구나 욕심이 날 것이다. 예를 들어 이우환의 컬러 〈다이얼로그〉 중 100호 최근작의 갤러리 가격은 2021년 하반기 기준으로 약 5억 원이었지만, 실제 PS 시장에서는 약 10억 원에 거래되고는 했다. 1차 시장에서 받기 매우 힘들지만 이를 구입한 컬렉터는 바로 5억~6억 원 이상의 차익을 볼 수

있는 것이다.

리세일 금지 조항이 없다면 돈의 유혹을 뿌리치지 못하는 컬렉터들이 작품을 2차 시장에 무분별하게 내놓을 것이다. 특히 시장의 규모가 커지는 시기에는 2차 시장에서의 공급량이 급격하게 증가하기도 한다. 아무리 훌륭한 작품 세계를 가지고 있는 작가라 할지라도 작품의 공급량이 많으면 그 가격을 유지하기 힘들다. 가격이 무너지면 미술 시장에서의 관심은 점차 사라지게 되고 이는 장기적으로 그 작가를 무너뜨리는 결과를 가져올 수 있다.

리세일 금지 조항은 '손해배상액'을 산정하기 어려워 그 법적 효력을 실질적으로 행사하기 힘들다. 한 미술 전문 변호사에 의하면 이를 어겼을 때 실제 손해배상을 청구해 상당한 금액을 받아내기란 현실적으로 어렵다고 한다. 그럼에도 컬렉터들이 이를 지키는 이유는 미술계 안에서의 평판이 그 컬렉터의 생명을 좌우할 정도로 중요하기 때문이다. 사실상 계약서를 갈음하는 인보이스에 몇 년간의 리세일 금지 조항을 추가하는 것은 선언적 약속에 가깝다.

갤러리 입장에서 컬렉터를 선별해서 작품 제안을 하고 '단기간에 팔지 않을 만한 컬렉터'에게 작품을 주는 것은 당연한 일이다. 이는 무분별하게 단기 차익을 노리는 리셀러들을 거르고 미술 시장에서 작가의 가치를 보호하는 데 그 목적이 있다. 따라서 갤러리는 최소 몇 년간 자신들이 판매한 작가의 작품들이 2차 시장에 나오지 않기를 바라는데 그 기간은 각 갤러리가 생각하는 최소한의 기간이라 할 수 있다.

최근에 리세일 금지 조항은 흔한 일이 됐다. 기존에는 해외 갤러리 혹은 국내 갤러리 중에서도 아주 일부에서만 리세일 금지 조항을 추가했다. 하지만 최근 무분별하게 단기 차익을 노리고 작품을 2차 시장에 되파는 리셀러들이 많아져 리세

일 금지 조항을 넣는 국내 갤러리도 많아졌다. 오랫동안 컬렉팅을 해온 컬렉터라면 자신의 평판이 매우 중요하기 때문에 굳이 리세일 금지 조항이 없어도 암묵적으로 이를 지키려 하지만 최근 미술 시장으로 유입된 신규 소비자들은 리세일 금지 약정을 이해하지 못하기도 한다.

Episode 마이클 쉬푸 황과 내부자들

한국인 컬렉터로서 매우 억울한 것이 있다. 많은 해외 갤러리스트들은 컬렉팅의 역사가 짧고 유행에 민감한 한국 컬렉터들의 리세일 주기가 짧다며 볼멘소리를 한다. 그러나 이는 한국만의 문제가 아니다. 그동안 제안받은 작품 중 일부는 나름 역사가 긴 유럽의 개인 뮤지엄에서 몰래 나온 것이었다. 게다가 '몰래 파는 행위'가 발각된 후 심각한 문제로 붉어졌을 때에도 개인 뮤지엄 대표는 끝까지 부인하는 모습을 보였다. 그것을 인정하는 순간 그 사람의 평판은 땅에 떨어지기 때문이다.

2022년 초 꽤 유명한 개인 뮤지엄의 대표가 작품을 뒤로 팔다 적발되어 기사화까지 된 'X 뮤지엄 사건'이 있다. 이 사건의 주인공 마이클 쉬푸 황(Michael Xufu Huang)은 2014년 엠 우즈 미술관(M Woods Museum)을 공동 설립했고 2020년 엑스 뮤지엄(X Museum)을 세웠다. 2019년 마이클은 마이애미 아트바젤의 파울라 쿠퍼 갤러리에서 세실리 브라운(Cecily Brown)의 캔버스 〈요정나무꾼(Faeriefeller)〉을 70만 달러에 구입하고 10% 수수료를 받고 모나코 출신 페데리코 캐스트로(Federico Castro)에게 바로 판매했다. 이후 페데리코도 그 작품을 재판매했는데 2020년 3월 레비고비 갤러리에 이 작품이 들어오면서 파울라 쿠퍼 갤러리가 작품 판매 사실을 알게 됐다. 해당 갤러리는 마이클에게 강력하게 항의했고, 마이클은 갤러리 가

격과 2차 시장 가격의 차액 중 일정 부분을 파울라 쿠퍼 갤러리에 손해배상했다.

2021년 3월 마이클은 자신의 평판이 땅에 떨어지자 플로리다에서 페데리코에게 명예훼손을 포함한 130만 달러 소송을 걸었고, 여기서 둘 사이에 있던 일들이 알려지며 기사화됐다. 이 과정에서 마이클은 페데리코에게 6만 달러에 구입한 니콜라스 파티(Nicolas Party), 22만 달러에 구입한 해롤드 안카르트(Harold Ancart)의 작품 역시 수수료 10%를 받고 판매한 사실도 추가로 드러났다(이외에도 훨씬 많은 작품들이 판매됐을 것이라 추정된다).

소송을 통해 이 둘의 대화가 세상에 알려지게 되면서 공공연한 비밀이었던 개인 뮤지엄에서의 작품 판매가 공개적으로 드러났다. 정리하자면, 페데리코는 일정 수수료를 주고 1차 시장에서 구매하기 힘든 작가들을 구입하고 다시 재판매에 상당한 차익을 거둔 것으로 추정된다. 둘의 대화를 보면 페데리코는 마이클에게 갖고 싶은 작가들을 꾸준히 이야기했고, 마이클은 뮤지엄을 앞세워 이 작가들의 작품을 1차 시장 가격으로 싸게 구매하고는 수수료를 챙겼다.

이 일은 뮤지엄을 앞세워 작품을 싼 가격에 받고 뒤로는 몇 배의 가격에 파는 일이 공개적으로 기사화된 첫 번째 사례가 아닐까 싶다. 실제로 컬렉팅을 하면서 이와 비슷한 일들에 대해 많이 들을 수 있었다. 설령 발각된다 해도 대부분 소송으로까지 진행되지 않고 기사화되는 건 더 드물다.

언젠가 유럽 갤러리스트에게 "왜 한국 사람이 리셀러라고 생각하느냐. 당신이 이야기한 그 유서 깊은 집안의 뮤지엄 대표도 쉴 새 없이 뒤로 몰래 작품을 팔고 있다"라고 항의한 적도 있었다. 작품을 몰래 단기간에 리세일하고 시장에 교란을 주는 행위는 특정 국민의 문제가 아닌 돈이 되는 곳에는 다양한 방법으로 사익을 취하려는 사람들이 많아 늘 일어나는 일이다.

갤러리 입장에서 한 컬렉터가 뮤지엄을 소유하고 있다면 매력적으로 보일 것이다. 갤러리는 공공성이라는 단어를 매우 좋아한다. 앞서 설명했듯이 갤러리는 가장 상업적이면서 예술의 공공성을 획득하고 싶어하는 이중적 자세를 취하기 때문이다. 자신들의 전속 작가들의 작품이 유명 미술관이나 공공기관에 많이 소장된다는 것은 긴 미술사의 흐름에 자리매김할 가능성을 시사하며 이것은 장기적으로 갤러리의 명성과 수익에 큰 도움이 되기 때문이다.

▌이익 공유 조항

리세일 금지 조항이 일반화되고 있는 최근, 일부 갤러리와 작가는 '이익 공유 조항'을 붙이기도 한다. 개인적으로는 아직까지 국내 갤러리 중 이 조항을 추가한 곳을 본 적이 없다. 이익 공유 조항은 '1차 시장에서 작품을 판매한 후 작품 가격이 크게 오르면 컬렉터들만 돈을 번다'는 문제의식에서 나왔다. 이 조항은 2차 시장에서 리세일하여 이익이 발생했을 때 그 차익을 공유하여 컬렉터와 작가 간의 이익 공유를 만들어보고자 하는 생각에서 탄생했다.

한 해외 대형 경매 회사는 이 조항을 응용해 특정 작가의 경매 수수료를 받지 않는 대신 추후 되팔 때 이익을 공유하는 조건으로 작품을 판매한 적도 있었다. 작품을 구입함으로써 발생하는 위험과 효익을 가지는 소비자에게 일반적으로 적용될 수 있는 조항은 아닌 것 같다. 이 조항은 차익이 분명해 보이는 상황, 즉 매도자 우위의 상황에서만 적용될 수 있는 것으로 아직까지는 일부 사례에 해당한다.

Episode 아모아코 보아포의 스튜디오에서 이익 공유 조항이 생겨난 이유

예술가로서 보아포가 전 세계적으로 주목받기 시작한 것은 2018년부터였다. 2018년 봄, 아프리카계 미국인 작가 케힌데 와일리(Kehinde Wiley)가 인스타그램에서 보아포의 작업을 발견한 것이 보아포 인생의 전환점이 됐다. 와일리가 보아포를 로버트 프로젝트 갤러리에 소개한 뒤 LA에서 개인전이 열렸는데 불과 이틀 만에 모든 작품이 판매됐다. 이때 보아포의 작품은 대형 캔버스 기준으로 1만 달러에 불과했다. 이후 그는 2019년 LA 프리즈 아트페어(Frieze Los Angeles)에서 소말리아 출신 아트딜러인 이브라힘(Ibrahim)이 세운 마리안 이브라힘 갤러리에 여러 작품을 출품했는데 페어 첫날 모두 완판시키며 이머징(emerging) 작가로 이름을 알렸다. 이때 작품 가격은 2만 5000~5만 달러였으나, 같은 해 그의 작품은 구하기 매우 힘들 정도로 인기가 치솟았다.

당시 보아포는 신인이었음에도 불구하고 자신의 작품을 누군가가 독점해 시장 가격을 주도하는 걸 경계했다. 그가 신인 시절 '흑인 인물 초상화(Black Society Portrait)' 전에 출품할 그림 50점을 100만 달러에 계약하자는 제안을 거절한 이유도 이 때문이었다.

한편 보아포의 친구이자 컬렉터인 로버츠(Roberts)는 2019년에 보아포가 그린 〈레몬 수영복(The lemon bathing suit)〉을 LA 갤러리스트인 제프리 디치(Jeffrey Deitch)에게 판매를 위탁했고 제프리는 이를 컬렉터이자 아트딜러인 심초위츠(Simchowitz)에게 2만 2500달러에 팔았다. 심초위츠는 로버츠에게 이 작품을 받기 위해 자신이 보아포의 열렬한 팬으로 작품을 너무 소장하고 싶다고 간청했지만 그는 작품 대금을 지불하고 4개월 만에 2020년 2월 필립스 런던 경매에 작품을 내놓았다. 이에 로버츠는 심초위츠가 소시오패스 같은 자라고 언론에 공개 비난했다.

해당 경매에서 〈레몬 수영복〉은 추정가 4만 달러에서 시작해 88만 달러에 낙찰됐다. 이 작품은 29살의 영국 부동산 재벌인 아리 로스테인(Ari Rothstein)이 구매한 것으로 알려졌는데 추정가의 20배가 넘는 금액에 낙찰되면서 보아포를 더욱 유명하게 만들었다. 그러나 여기 반전이 있다. 로스테인은 보아포와 이면 약정을 체결하고 대리로 낙찰받은 것이었다. 그 내용이 세상에 알려지면서 '보아포 경매 스캔들'은 언론에 공개적으로 드러났다.

보아포는 시세를 조종하고 작품을 팔아 이익만을 챙기는 딜러들이 자신의 작품을 소장하길 원하지 않았다. 따라서 심초위츠가 내놓은 이 작품을 자신이 되사기로 마음먹었지만 그에게 그럴 만한 돈이 없었다. 판매를 도와준 로버츠가 보아포에게 부자 친구들을 여럿 소개해주었는데 보아포를 대리해 이 작품을 낙찰받은 아리 로스테인도 그중 한 명이었다.

보아포는 대리 낙찰 조건으로 예상한 가격보다 더 높게 낙찰이 되면 그 차액만큼 작품을 더 그려주기로 했다. 경매 후 그는 약속대로 2점을 그려 로스테인에게 주었다. 그리고 해당 작품을 팔아 차익이 생기면 그것의 20%는 보아포에게, 10%는 이면 약정을 계획한 제3자에게 주기로 약속을 했다. 그러나 로스테인은 팔지 않겠다는 약속을 어기고 같은 해 보아포에게 받은 그림 2점을 경매에 내놓았고 이를 통해 꽤 큰 차익을 챙겼다. 또한 그는 경매에서 산 작품을 몰래 팔아버리기도 했다. 보아포는 자신에게 주기로 한 20%를 내놓으라며 이야기했지만 결국 받지 못했다고 한다.

얼마 전 여러 경로를 통해 보아포 스튜디오에서 작품을 구입할 수 있는 기회를 얻었다. 보아포 스튜디오에서 보내온 계약서 중에서 리세일 금지와 이익 공유 조항에 대한 핵심 내용을 요약하면 다음과 같다.

- 5년간 리세일 금지.
- 5년 후에 판매하더라도 새로운 구입자의 신상을 해당 스튜디오에 제공하고 해당 구입자에게 조항에 대한 사인을 받을 것.
- 5년 후에 판매할 때 판매 사실을 스튜디오에 알리고 스튜디오가 '그 시기 갤러리에서 판매하는 같은 사이즈의 작품 가격'에 팔 수 있는 권리를 줄 것.
- 5년 후에 판매할 때 최초 구매자의 구매금액과 판매가액에서 발생하는 차액의 10%를 아티스트 혹은 스튜디오에 줄 것.
- 해당 조항을 어길 시 국제 소송을 할 수 있으며 관할 법원은 미국 모 법원으로 할 것.

위 내용 중 세 번째 조항은 5년 후 소장자가 해당 작품을 판매하고자 할 때 스튜디오가 해당 작품을 5년 후의 갤러리 가격에 팔 수 있는 권리가 있다는 단서 조항을 붙이는 것이다. 물론 이것이 정말로 엄격하게 지켜질 수 있을지에 대해서는 대부분의 컬렉터들이 회의적인 반응을 보였다. 그럼에도 보아포 스튜디오는 리세일 금지 조항과 해당 작품의 수급을 통제하기 위해 컬렉터들로서는 받아들이기 힘든 조항을 표준 약관에 넣고 있다. 보아포 스튜디오에서 구매자에게 절대적으로 불리하고 강력한 조항을 거는 이유는 초기 데뷔 시절의 경험과 깊은 관련이 있을 것이다.

이런 강력한 조항에도 불구하고 PS 시장에서 여전히 최근 작품들이 매물로 등장하는 이유는 공개 시장(경매 회사를 통한 경매)에 판매하는 경우가 아니라면 일일이 작품을 '몰래' 파는 컬렉터들을 알아내기 힘들 뿐 아니라 알아낸다고 해도 실질적으로 모두 제재하기 어렵기 때문이다.

▌구매 실적 늘리기

‘리세일 금지’와 ‘이익 공유’ 모두 1차 시장과 2차 시장의 가격 차이 때문에 생긴 조항이다. 다시 말해, 갤러리(매도자) 우위 시장에서만 이를 소비자인 컬렉터에게 요구할 수 있는 것이다. 이번에 설명하려는 구매 실적 늘리기 역시 매도자 우위 시장에서 발생하는, 미술계뿐 아니라 럭셔리 마켓 어디서든 일어나는 현상이다. 판매자에 따라 다르지만 우리가 에르메스에서 버킨백을 받기 위해서는 가방 외에 다른 옷가지를 구매해 실적을 쌓아야 하는데 갤러리에서도 비슷한 관습 내지 판매 방식이 존재한다. 일명 ‘크레디트 쌓기’라고 부르는 ‘구매 실적 늘리기’다.

인기가 많은 갤러리에서 원하는 작품만 사는 것은 지금처럼 호황인 시장에서는 불가능하다. 왜냐하면 1차 시장보다 2차 시장 가격이 높다면 1차 시장인 갤러리에는 이미 긴 대기가 있기 때문이다. 이는 에르메스에서 구매 이력이 많지 않은 사람이 버킨백만 살 수 없는 이치와 같다. 버킨백은 매장가보다 중고 시장인 2차 시장에서 훨씬 높게 거래되기 때문에 리셀러들과 실구매자 모두 이를 구매하기 위해 길게 대기한다. 매장에서 평소 구매 이력이 많은 고객에게 먼저 구매 제안을 하는 건 당연한 일이다. 이런 원리는 페라리 매장에서 한정판 자동차를 구입하기 위해 경쟁하는 것과도 비슷하다. 문제는 원하는 작가의 작품을 받기 위해 컬렉터가 원하지 않는 그림을 계속 구매해야 한다는 점이다.

구매 실적 늘리기의 가장 큰 위험은 이 행위가 영업을 위한 희망 고문으로 끝날 수도 있다는 점이다. 갤러리에서 여러 작품을 구매하기를 요구해 많은 작품을 구입했음에도 원하는 작가의 작품을 구입하지 못할 가능성이 크다. 실제로 그런 일

은 곧잘 일어난다. 특정 작가의 작품을 구하기 위해 다른 작품들을 우선적으로 구매하며 기다리다가 원하는 작가의 전시가 열릴 때 구입 의사를 전달하면 "지금 xxx원 이상 쓰신 컬렉터분들도 많아서… 이번에는 어려울 것 같아요" 혹은 "미술관에 가야 해서", "작가가 기관에 가길 원해서…"라는 답변이 매우 흔하게 돌아온다. 미술 컬렉팅이 힘든 이유 중 하나는 여기에 있기도 하다.

또한 원하는 작가의 작품을 제안할 것처럼 이야기하다 작은 소품만을 제안하기도 한다. 따라서 구매 실적을 쌓는 것도 중요하지만 어떤 갤러리스트와 어떻게 관계를 쌓아가느냐가 더 중요하다. 모든 컬렉터들은 장기적으로 같이 노력하며 성장해나갈 수 있는 갤러리스트(더 넓게는 작가)와 관계를 맺어나가는 것이 가장 중요하다고 입을 모은다.

▎여러 작품을 한꺼번에 사야하는 패키지 딜

최근 전 세계적인 미술 시장 호황으로 작품을 묶어 파는 이른바 '패키지 딜'의 판매 방식은 더욱 광범위하게 나타났다. 이러한 판매방식 역시 매도자 우위 시장에서만 나타나는 현상이다. 구매 실적 늘리기는 불확실성을 안고 갤러리와의 관계를 만들어나가는 것이고 패키지 딜은 특정 작품을 사기 위해 다른 작품을 함께 구매해야 하는 확정형 거래의 성격을 띠고 있다.

갤러리 입장에서는 잘 팔리지 않는 악성 재고를 털어버릴 수 있어 이러한 판매 방식을 선호하는 곳이 많다. 이를 두고 갤러리가 시장의 호황과 인기 있는 작가를 이용해 컬렉터들을 우롱한다고 분개하기도 한다. 그러나 시장의 원리는 그것이

이익이 되느냐 아니냐로 결정되기 때문에 분개할 일은 아니다.

　보통 패키지 딜의 대상이 되는 작품은 이미 2차 시장에서 인기가 낮은 작가의 작품일 확률이 크다. 사실상 컬렉터는 원하는 작품에 2차 시장에서 되팔기 힘든 작품을 얹어서 구입하는 것이기 때문에 '패키지 가격'을 2차 시장에서 실제 거래되는 가격과 비교하며 작품을 구매하기도 한다. 이런 종류의 패키지 딜은 작품 1개를 추가로 구매하는 1+1 또는 2개를 더 추가하는 1+2의 형태를 띠는 게 일반적이다. 최근 해외 모 갤러리에서는 한 인기 작가의 패키지 딜로 1+3을 요구하기도 했다. 얼마전까지 패키지 딜 형태로 작품을 파는 건 일부 갤러리에 해당되는 이야기였지만 최근에는 인기 있는 작가를 패키지 딜로 제안하는 일이 흔해졌다. 개인적으로 매우 좋아하는 한 스페인 작가의 작품을 2021년 6월까지만 해도 아무런 패키지 없이 3만 달러에 작품을 구입할 수 있었는데 이듬해 3월에는 갤러리 작품 가격이 4만 달러로 올랐을 뿐 아니라 사고 싶지 않은 1만~2만 달러짜리 작품을 하나 더 구매해야 했다. 이 조차도 수요가 많아 경쟁이 치열했다.

　마지막으로 일부 갤러리에서는 패키지 딜의 형태로 컬렉터들에게 입찰 구도를 형성하기도 한다. 최근에 경험한 것을 이야기해보면, 시장에서 인기가 매우 많은 작가 여럿을 전속으로 확보한 모 해외 갤러리는 전속 작가의 작품을 아트페어에서 판매할 때 컬렉터들에게 "패키지 금액으로 얼마까지 쓸 수 있냐"며 자체 경매를 붙였다. 해당 작가의 작품 세계를 잘 이해하고 오래 컬렉팅할 수 있는 진지한 컬렉터에게 작품을 건네야 하는 갤러리에서 단순히 당장 높은 금액을 써낸 컬렉터에게 작품 배정하는 것은 작가의 미래에도 부정적인 영향을 줄 수 있다고 생각한다. 만일 갤러리에서 이런 식으로 작품을 판매한다면 과감하게 포기하라고 조언하고 싶다.

▌갤러리 프로그램 후원과 기부

진정한 의미의 갤러리 프로그램 후원이나 기부는 컬렉터가 자발적으로 갤러리와 작가의 성장을 위해 후원해주는 것을 의미했다. 그러나 시장의 수요가 폭발적으로 증가하는 호황기에는 비자발적 패키지 딜과 비슷한 성격을 띠게 된다.

갤러리 입장에서는 자신들의 전속 작가의 작품들이 더 많은 미술관 혹은 공공기관에 소장되기를 희망한다. 특히 유명 미술관에 소장되기를 원한다. 그러나 유명 공공 미술관들은 작품 구매에 사용 가능한 금액이 제한적이기 때문에 많은 부분 기부에 의존한다. 이때 갤러리는 컬렉터에게 한 작품을 소장하고, 한 작품은 미술관에 기부를 요청하기도 하지만 자발적으로 작가를 후원하는 마음으로 직접 사서 기부하는 컬렉터도 있다. 물론 후자는 매우 드물다.

2021년 해외 갤러리에서 소장하고 싶은 작가의 작품을 얻기 위해 1+1 방식으로 작품 하나를 더 구매해 미국의 한 미술관에 기부한 경험이 있다. 실질적으로는 2개 가격을 내고 작품 하나를 구입한 셈이다. 아직까지 국내 갤러리에서는 이런 요구를 하는 곳을 보지 못했지만 해당 작가의 작품을 1차 시장에서 구입하는 게 거의 불가능했다는 점을 감안해보면 좋은 거래였다. 그러나 기부를 할 때 최소 구매자의 이름으로 해주었으면 더 뿌듯한 마음이 들었을 것이다. 그 갤러리는 컬렉터의 돈으로 구입한 작품을 미국 미술관에 기부할 때는 자신들의 이름으로 기부를 했다.

█ 1차 시장에서 매력적인 컬렉터의 조건

호황기의 미술 시장은 철저한 매도자 우위 시장이다. 이는 1차 시장과 2차 시장의 가격 격차로 인해 발생하는 것이다. 매도자는 매수자인 컬렉터를 선별하여 작품을 제안할 수 있으며 컬렉터들은 좋은 작품을 받기 위해 서로 경쟁하기도 한다. 그렇다면 갤러리스트들은 어떤 컬렉터를 선호할까?

한 컬렉터가 장기적인 컬렉팅을 할 만한 열정과 진지함, 충분한 재정적 여력 그리고 미술을 사랑하는 마음과 지식을 갖추었다고 해도 그것을 알아주는 갤러리스트가 없다면 소용없는 일이다. 다음은 개인적으로 생각하는 매력적인 컬렉터로 보이기 위한 외형적 조건이다.

관련성이 짙은 컬렉션의 리스트

해외 갤러리에 접촉하다보면 '당신의 컬렉션 리스트를 알고 싶다'는 이메일을 종종 받을 수 있다. 한 컬렉터의 컬렉션 리스트는 컬렉터의 취향과 안목, 재정적 여력과 미술 시장을 바라보는 시각과 태도까지 알 수 있다. 여기서 조금 더 수준이 높은 갤러리스트라면 컬렉션 리스트에서 관련성(Relevant)을 읽어내려 할 것이다. 'Relevant'는 말 그대로 '관련 있는' 리스트의 구성을 이야기한다. 컬렉션 리스트는 돈 되는 건 다 하려고 하는 컬렉터인지, 유행만을 좇는 컬렉터인지, 진지하게 자신의 생각과 신념에 따라 컬렉팅을 해왔는지를 판단하는 중요한 근거가 된다. 만약 한 컬렉터의 컬렉션에 아무런 관련성 없는, 현재 시장에서 인기를 얻고 있는 작가들의 작품으로만 구성이 되어 있다면 진지함을 중요하게 생각하는 갤러리스트에게 크게 어필하지 못할 가능성이 있다.

물론 컬렉터는 귀여운 이미지부터 난해한 추상의 영역까지 다양한 작품들을 구입할 수 있다. 이 작품 속에는 장기적으로 오래 소장하고 싶은 작품과 막상 구입했는데 크게 와닿지 않는 작품까지 다양하게 섞여 있을 수 있는데 일반적으로 갤러리스트들은 이런 점까지 고려하지 않는다. 따라서 자신의 컬렉션 리스트를 선별적으로 보여줄 필요가 있다. 특히 유명 해외 갤러리에 컬렉션 리스트를 제출할 때는 더욱 그렇다. 자신이 가진 작품 수가 100개가 된다면 각 갤러리스트의 성향에 맞게, 즉 관련성 깊게 보이도록 리스트를 구성해 보여주는 것이 더 깊은 인상을 줄 수 있다.

공공 예술 혹은 미술관 후원

일반적으로 갤러리스트들이 가장 싫어하는 컬렉터는 단기적인 이익을 목적으로 작품을 사고파는 유형이다. 컬렉터와 리셀러를 이렇게 구분한다. 작품을 팔아 얻은 수익으로 더 높은 가격대 혹은 더 다양한 작품을 구입하려는 사람들이 컬렉터라면, 작품으로 얻은 차익을 다시 미술로 환원시키지 않는 이들은 리셀러라고 생각한다. 자신이 가진 작품을 평생 팔지 않는 컬렉터는 거의 없다. 왜냐하면 모든 컬렉터는 늘 돈이 모자라고 자원은 무한하지 않기 때문이다. 또한 평생 팔지 않는 것이 더 바람직한 것도 아니다. 주변 대부분의 컬렉터들은 작품을 팔아 큰 차익을 냈음에도 늘 돈이 없다고 한다. 왜냐하면 그 차액으로 또 다른 작품을 계속 구입하기 때문이다. 컬렉터에게 작품을 파는 것은 또 다른 작품을 구입하기 위함이다.

갤러리스트들에게 진지한 컬렉터라는 사실을 각인시켜주는 데에는 공공 예술 혹은 미술관을 후원하는 일만큼 효과적인 방법은 없다고 많은 컬렉터들이 입을

모은다. 다만 그것을 어떻게 표현하고 알릴 것인가 하는 문제는 각 컬렉터들의 역량에 달려 있다.

따라서 발 빠른 컬렉터들은 세계 유명 미술관의 보드 멤버 혹은 후원자로 들어가기 위해 많은 노력을 기울인다. 일반적으로 보드 멤버는 누구에게나 자리가 주어지지 않고 후원자는 신청 후 일정 금액 이상을 기부하면 될 수 있다. 유명 미술관의 보드 멤버라는 타이틀은 해외 유명 갤러리에서 작품을 받을 때 굉장히 큰 도움이 되는 스펙이 될 수 있다.

아무런 대가 없이 순수한 마음에서 유명 미술관의 보드 멤버나 후원 · 기부 프로그램에 참여하는 컬렉터는 많이 없을 것이다(세상에는 언제나 예외는 있다). 결국 어떻게 이를 '컬렉터의 스펙'으로 이용할 것인지가 중요하다. 즉, 외관상 어떤 모습으로 보이는지가 관건이다.

개인 뮤지엄

규모와 정도의 차이일 뿐 개인 뮤지엄은 어느 정도 여력만 있으면 누구나 세울 수 있다. 50평 공간에 개인 전시 공간을 만든 지인이 있으며, 지역 사회에서 뮤지엄으로 인정받기 위해 준비를 하고 있는 컬렉터들도 다수 있다.

불과 몇 년 전만 해도 지금처럼 1차 시장에서 작품을 구하기 어렵지 않았다고 많은 컬렉터들이 입을 모은다. 2021년 이전 세계 미술 시장이 폭발적으로 성장하면서 1차 시장에서 인기 작가의 작품을 구매하는 것이 그 어느 때보다 더 어려워졌다. 작품을 구입하기 위해서는 갤러리스트와의 관계가 가장 중요한데 그 관계의 시작과 지속을 위해 구매 실적 쌓기, 누구에게나 매력적으로 보이는 컬렉션 리스트 구성하기, 미술관 후원 등 다양한 스펙을 쌓을 필요가 있다. 스펙만으로 모

든 것이 해결되지 않지만 첫인상 혹은 결정적인 순간 컬렉터 간의 경쟁에서 중요한 요소로 작용할 수도 있다.

경쟁이 치열해지면서 개인 뮤지엄을 세워 '공공성'을 강조하는 컬렉터들이 늘어나고 있다. 특히 중국에는 이름을 알 수 없는 수많은 개인 뮤지엄들이 있다고 한다. 순수한 목적에서 뮤지엄을 세우는 컬렉터들도 있지만 오로지 1차 시장에서 작품을 구하기 위해 뮤지엄을 세우는 컬렉터들도 많다. 후자의 목적으로 세워진 뮤지엄은 개인의 사욕을 채우기 위해 설립된 것으로 보는데, 실제로 개인 뮤지엄에서 PS 시장으로 나오는 작품들이 상당히 많다. 한국에는 개인 뮤지엄을 짓는 컬렉터가 많지 않지만 컬렉팅의 역사가 깊은 유럽에는 개인 뮤지엄이 셀 수 없을 정도로 많다.

미술품 자산이
다른 자산과 다른 점

▌다른 자산에 비해 현저히 낮은 세금

미술품 매매 차익에 대한 양도세

한국 세법은 양도한 자산에서 발생하는 차익에 대해 과세한다. 대표적으로 양도세가 부과되는 자산은 부동산이나 비상장주식 혹은 상장주식의 대주주 양도주식이 있다. 한국 세법은 미술품 매매 차익 양도세 부과에 대해 별도의 규정을 두고 있다. 내용은 다음과 같다.

- 법인사업자는 1년에 1000만 원이 손금산입 비용으로 인정된다. 따라서 법인사업자가 1000만 원 미만의 미술품을 구매할 경우 비용처리가 가능하다.
- 한 작품당 매매가액이 6000만 원 미만 작품과 국내 생존 작가 작품의 양도차익은 세금이 부과되지 않는다. 예를 들어 박서보의 작품을 2억 원에 매입한 소장자가 5억 원에 판

매해 3억 원의 차익을 내더라도 과세되지 않는다. 국내 미술 시장 활성화를 위해 이런 비과세 규정이 마련됐다.

- 우리가 아는 거의 모든 사치재에는 개별소비세가 부과된다. 예를 들어, 귀금속은 500만 원 이상일 경우 20%의 개별소비세가 따로 부과되며, 필수재에 가까운 자동차 역시 개별소비세가 부과된다. 그러나 미술품은 문화예술이라는 명목으로 개별소비세가 부과되지 않는다.

- 미술품 양도 차익은 종합소득세로 합산 과세되지 않고 기타소득으로 분류해 그 차익에 20%의 양도세가 부과된다. 지방소득세까지 하면 22%가 정확한 세율이다. 1억 원 작품을 구입한 소장자가 2억 원에 판매하면 차익 1억 원에 대해 22%인 2200만 원의 양도세가 과세되는 게 원칙이다. 그러나 1억 원 미만의 경우 필요경비로 90%가 인정되며 1억 초과분에 대해서 80%가 필요경비로 인정되기 때문에 실제로 양도 차익에 대해 세금이 거의 없는 수준이다. 또한 미술품의 취득가액이나 그려진 시기 등을 알 수 없을 때 최소 필요경비 80%를 인정해준다. 예를 들어보자. 매도자가 해당 그림의 취득가액을 몰라 필요경비 80%를 인정받는 걸로 한다. 1억 원에 구입한 해외 작가의 그림을 10억 원에 팔아 9억 원의 차익을 남기면 필요경비를 최소 8억 원을 인정받고 2억 원에 대해서 22% 과세를 과세해 실질적으로 컬렉터가 내야 하는 세금은 4400만 원에 불과하다. 즉 전체 미술품 가액의 4.4%를 납부하는 것으로 납세의무가 종료된다. 9억 원의 차익을 남겼는데 4400만 원의 세금을 낸다면 실질적으로 컬렉터가 부담해야 하는 양도세율은 4.8%에 불과하다.

- 미술품을 10년 넘게 소장한 경우 1억 원 이상 분에 대해서도 필요경비 90%를 인정해준다. 한국은 미술품 양도차익에 대해 세금이 거의 없는 수준이다. 기타소득은 통상적으로 20%를 과세하지만 필요경비를 폭넓게 인정해주기 때문에 실질적으로 막대한 양도차익을 남겨도 4.1~4.8%의 세금만 내면 모든 수익을 합법적으로 인정받을 수 있다. 이런 점 때문에 2020년 정부는 '개인 소장가가 미술품을 수차례 경매 회사 등에 위탁해 판매했을 경우 소득 구분을 어떻게 해야 하는가'에 대한 법리 해석을 요청한 바 있다. 미술계 관계자들은 미술 시장을 위축시키는 행위일 뿐 아니라 문화예술을 일반 재화랑 똑같이 취급하는 것이라며 극렬하게 반발했다.

- 미술품은 등기 자산이 아니기 때문에 보유함으로써 발생하는 보유세나 등록세, 취득세 등의 세금이 없다. 또한 소유자를 추적하는 것 역시 거의 불가능하다.

통관 세금

아시아 미술의 중심은 홍콩이었다. 홍콩은 미술품에 대한 부가세가 없고 미술품 거래액 세계 2위 시장인 중국(1위는 미국)과 '하나의 국가'로 묶여 있기 때문에 아시아의 미술 중심이 될 수 있었다. 게다가 법인세율도 낮아서 소더비, 크리스티, 필립스 등 글로벌 경매 회사는 홍콩에서만 경매를 연다.

그러나 2021년 홍콩 주권 반환 후 일국양제를 유지하던 중국 정부는 홍콩을 행정적·경제적으로 통합할 수 있는 방책을 모색하기 시작했고, 홍콩에서는 이에 반대하는 민주화 시위가 대대적으로 일어났다. 그러나 중국 정부의 강력한 시위 진압과 보안법 통과는 홍콩의 미래를 어둡게 만들었다.

한국은 미술품 매매 시 세금이 거의 없고, 치안이 좋고 운송 인프라도 잘 되어 있어 홍콩 이후 아시아의 미술 중심지가 되지 않을까 하는 기대를 품는 미술인들도 많았다.

미술품 통관 시 부가세 유형의 세금이 붙는 국가가 생각보다 많다. 따라서 해외의 많은 부자들은 자유항구(Free Port)를 이용해 미술품을 보관한다. 크리스토퍼 놀란(Christopher Nolan) 감독의 영화 〈테넷(Tenet)〉에도 자유항구에 보관용 창고가 등장하는 것처럼 자유항구에 물품을 통관하지 않은 채 보관하다가 시세가 오르면 파는 경우가 비일비재하다고 한다. 한국에서는 예술품 통관 부과세가 면세된다. 즉, 예술품이 통관될 때 부가세, 교육세 등이 붙지 않는다. 최근 신규 컬렉터들이 미술시장으로 유입되면서 해외에서 들어오는 에디션 판화에 부과되는 세금 문제로 많은 이슈가 야기됐다. 정확하게 이야기하면 한국 세법에서 예술품에 대해 과세하는 건 오로지 양도차익에 대한 세금 밖에 없다. 그러나 에디션 판화에 대해 세금을 부과하는 이유는 해당 판화를 예술품으로 인정하지 않기 때문이다.

현행법은 면세에 해당하는 예술품의 정의에 '작가의 행위가 개입'되어야 한다고 규정하고 있다. 에디션 판화라도 작가의 행위가 직접 개입되어 있는 것은 독립적인 예술품으로 볼 수 있으며 행위의 개입 없이 단순 복사물 등의 성격을 가진 것은 예술품으로 보지 않는다. 여기서 쟁점은 작가의 사인만 들어가 있는 에디션 판화를 미술품으로 볼 것이냐 하는 문제다. 미술인들은 일반적으로 작가가 에디션 판화를 만들 때 사용하는 기법도 모두 작가의 고유기법이며 작가의 사인 역시 작가의 행위가 개입된 것으로 주장한다. 그러나 과세 당국은 아직까지 명확한 기준을 가지고 있지 않다. 일반적으로 에디션의 개수가 많고 작가의 친필 사인이 없다면 과세된다. 또한 작가의 친필 사인이 있다고 할지라도 에디션의 개수가 많을 때는(약 100개 이상) 납세의무자가 해당 에디션 판화에 작가의 고유 기법 등 직접적인 행위가 개입되어 있음을 입증해야 면세로 통관할 수 있다.

개인적으로 현재 예술품 과세에 대한 예술품의 정의는 시대에 뒤떨어져 있다고 생각한다. 왜냐하면 작가의 신체적 행위가 개입되지 않은 유니크 피스(Unique Piece)의 작품도 많기 때문이다. 작품에 작가의 신체적인 행위가 꼭 개입되어야 하는 건 아니다. 이미 100년 전 마르셀 뒤샹(Marcel Duchamp) 이후 현대미술은 작가의 신체성과 작품을 분리시켰으며 이는 미술사의 큰 흐름 중 하나가 됐다. 대표적으로 개념미술, 미디어아트 등은 작가의 직접적인 신체의 개입이 없는 경우가 많고 작가가 만들어놓은 작업지시서 혹은 영상물을 기성품에 그대로 복제한 작품들도 많다. '작가의 행위가 직접 개입'되어야 한다는 규정을 엄격하게 적용하면 이미 작고한 개념미술 작가인 솔 르윗(Sol LeWitt)의 작품은 미술품이 아니라 하나의 에디션일 뿐이다. 게다가 사후 에디션이기 때문에 과세 대상이 된다.

법은 사람들의 예측 가능성을 높이는 죄형법정주의와 신의성실의 원칙에 따라

집행되어야 한다. 법의 제정은 사회 구성원들에게 최소한의 틀을 제공함으로써 분쟁을 방지하고 불필요하게 발생하는 사회적 비용을 감소시킨다. 사회가 변화하면 법도 이에 따라 빠르게 변화해야 함은 물론이다.

예술품 통관 과세에 대한 현행법의 정의는 현실을 반영하지 못하는 큰 구멍이 있다. 이에 대해 치열한 토론과 법 제정이 필요하다고 보인다.

▌미술품의 환금성

증권 거래소에 상장된 주식은 평일 오전 9시부터 오후 4시까지 이를 사고파는 장이 열리며 장외로 주식을 사고팔기도 한다. 주식은 더 이상 살 사람이 없어 하한가(-30%)를 치는 날이 아니면 언제든 매각할 수 있어 환금성이 매우 높은 자산이라 할 수 있다. 또한 주식을 매도하게 되면 영업일 2일 이후 계좌에서 인출할 수 있어 현금성 자산에 준하는 환금성을 가지고 있다. 기업회계기준에서 회사가 구입한 상장 주식을 현금성 자산으로 분류하는 규정은 그 자산의 환금성이 현금에 준함을 인정하는 것이다.

최근 자산 성격을 인정받고 있는 가상화폐는 이를 거래하는 거래소에서 24시간 사고팔 수 있다. 가상화폐는 거래 수수료가 적고, 가격이 0원에 수렴할 정도로 폭락해 수요자가 없어지지 않는다면 실시간으로 사고팔 수 있으며 출금 또한 쉽기 때문에 환금성이 높은 자산이라 할 수 있다.

그렇다면 미술품 자산의 환금성은 어떨까? 일반적으로 미술품이 환금성이 떨어진다고 이야기하는 이유는 사기도 어렵지만 팔기도 어렵기 때문이다. 시장이

좋을 때 인기 많은 작가의 작품을 구입하면 경매, PS 시장 등에서 파는 게 어렵지 않지만 불황이 찾아올 때 미술품 자산의 환금성이 다른 것에 비해 훨씬 떨어지는 것이 일반적이다. 가장 큰 이유는 부동산이나 주식과 같은 자산에 비해 미술품은 가치 측정이 어렵고 배당 혹은 임대료와 같은 수익이 발생될 수 있는 자산이 아니기 때문이다.

▌믿음으로 형성되는 미술품 시세

미술품 자산은 가격의 하방 경직성이 매우 약하다. 다시 말해 가격이 폭락하기 시작하면 0원이 되는 작품들도 많다. 이는 주식과 부동산 같은 자산과 매우 다른 점이다. 주식은 회사의 지분을 가지는 것으로 회사가 영업이익을 내거나 부동산 등의 자산을 가지고 있다면 0원이 될 수 없다. 청산가치가 존재하기 때문이다. 물론 부채가 순자산보다 많고 현금 창출 능력이 없다면 청산가치는 0에 수렴하는데 이때 주식은 휴지조각이 된다.

부동산은 한 나라의 경제가 완전히 망한다는 비현실적인 가정을 하지 않는 이상 매달 임대료가 나오기 때문에 0원이 될 수 없다. 즉 고점에서 하락한다 해도 그 자산이 가지는 내재가치가 존재하기 때문에 0원이 될 수 없으며 하방경직성이 강하다. 일정 이상 가격이 조정되면 이를 사려는 대기 수요가 늘 존재한다.

그러나 미술품은 오로지 '믿음'으로 거래되는 자산이다. 미술품을 가지고 있다고 해서 누군가 매달 일정한 금액을 주지 않으며 시장에서의 '믿음'이 무너지는 순간 아무도 그것을 수요하지 않는다. 이는 미술품이 가지는 본질적인 특성, 내재

가치가 없음에 기인하는 것이다. 네트워크 효과로 그 가치가 결정되는 가상화폐 역시 이와 비슷한 속성을 지닌다.

본질적인 내재가치가 부재하기 때문에 미술품 가격 형성은 미술 시장 내의 비교 속에서 가격이 형성된다. 예를 들어 A 작가의 100호 A급 도상이 1억 원에 거래가 됐다면 비슷한 크기의 비슷한 수준의 도상들의 호가가 1억 원 이상에 형성된다. 다시 말해 해당 작품의 2차 시장 가격은 기존 거래 내역에 의존한다. 반면 주식은 본질적으로 회사의 현재와 미래 가치를 반영하기 때문에 각 회사가 만들어낼 수 있는 현재와 미래의 현금 흐름으로 그 가치가 결정된다. 우리는 이런 자산을 내재가치가 있는 자산이라고 부른다.

숫자로 환원하기 힘든 미술품 거래 가격은 시장의 믿음으로 형성되기 때문에 그 가치 측정에 어려움이 있다. 경매 회사에서 추정가로 채워 넣은 숫자는 PS 시장에서의 거래 가격, 종전 경매 기록 등을 참고해 만드는 것일 뿐이다.

Episode 미술품 대여 서비스의 함정

주변에 개원한 의사들을 보면 절세가 가능하다며 작품 대여를 많이 권유받는다고 한다. 지금까지 본 미술품 대여 케이스들을 살펴보면 그리 좋은 선택이 아니라고 생각한다. 왜냐하면 작품 대여료가 매우 비싸다고 생각하기 때문이다.

작품 대여로 소득세를 절감할 수 있는 비용은 최대 1년에 1000만 원이다. 많은 갤러리에서는 최대 한도 언저리에서 작품을 권유하는데, 해당 작품이 대여료에 비해 이득이 되는지를 따져보면 의아해진다. 예를 들어 시장에서 그림의 가치가 300만 원이 되지 않는데, 한 달에 30만 원씩 지불하면서 대여하는 것은 이치에 맞지 않다. 하지만 많은 사람들은 미술품 가격이 얼마인지 모르고 작품을 대여한다.

갤러리 입장에서는 시장성이 떨어지는 작품을 대여해 월 30만 원씩 대여료를 받으면 10개월 만에 작품값 전체를 벌 수 있는 것이다. 이러한 상술에 당하느니, 재판매가 가능한 유명 작가의 판화를 구입하는 것이 훨씬 이득이다.

또한 대여를 해주는 작품들 중 상당수는 리세일하기 어려운 작품이다. 대여 서비스를 시작한 갤러리 혹은 대여 전문 업체 입장에서는 정보 격차를 이용해 거의 거래되지 않는 자산으로 새로운 수익원을 창출하는 것이다. 이왕 사업장에서 비용으로 사용할 목적이라면 더 괜찮은 대안들이 많다. 비용처리라는 말에 현혹되지 말고 조금만 알아보면 같은 비용으로 더 나은 선택을 할 수 있다.

서점가에 존재하는 미술 시장 혹은 컬렉팅에 관련된 책들은 크게 세 가지로 나눌 수 있을 것 같다. 첫 번째는 해외 서적이 번역된 경우다. 이러한 도서 중 상당수는 번역 문제로 어색한 문장들이 다수 존재할 뿐 아니라 세계 미술 시장의 컬렉팅 문화가 우리와는 큰 차이를 보이는 것이 많아, 보다 우리 실정에 맞는 내용이 있었으면 했다. 각 나라 혹은 도시마다 언어의 장벽, 미술 시장에 존재하는 정보와 정보 접근 가능성 등이 모두 다르고 미술의 중심지라 할 수 있는 뉴욕, 파리, LA 등에 거주하는 컬렉터가 압도적으로 유리할 수밖에 없는 환경에 있기 때문에 해외 컬렉터가 쓴 내용이 잘 와닿지 않는 것들이 많았다.

두 번째는 미술 시장의 대표적인 공급자 혹은 중간 매개상인 딜러들이 책을 쓴 경우다. 미술 시장에 오래 몸담은 딜러는 그 누구보다 미술 시장의 구조와 거래 관행 등을 잘 알 것이다. 그러나 딜러는 '공급자'의 역할에 있기 때문에 '수요자'의 위치에 있는 컬렉터와는 미술 시장을 바라보는 관점이 다르다. 또한 많은 내용들이 본인의 이익과 상충되는 '이해 충돌 가능성'이 있기 때문에 미술 시장의 장ㆍ단점을 직설적으로 이야기하기 힘든 위치에 있기도 하다.

세 번째는 실제 미술 시장에서 돈을 주고 작품을 사는 컬렉터가 책을 쓴 경우다. 미술 시장과 컬렉팅에 관련된 서적을 수요로 하는 사람들은 대부분 컬렉터들일 것이다. 어디서, 어떻게 미술 작품을 구입하며 어떻게 해야 시행착오를 최대한 줄이면서 자신에게 맞는 컬렉팅을 할 수 있는지에 대한 정보 및 통찰력을 얻고 싶어하는 사람들이 주로 컬렉팅과 관련된 책을 구매할 것이다. 조금이나마 먼저 그 길을 걸어본 선배 컬렉터들의 조언이 큰 힘이 되는 것처럼 난 세 번째 부류의 책

들 중 진실하게 쓰인 책이 가장 큰 도움이 될 거라 생각한다. 그러나 세 번째 책도 한계가 존재한다. 한 컬렉터의 시선은 주관적인 생각과 분석일 수밖에 없고, 컬렉터들마다 컬렉션의 방향과 예산 등이 다르고 그것으로부터 얻은 통찰력과 정보 접근 가능성이 천차만별이기 때문이다.

따라서 이 책을 기획하면서 꼭 여러 컬렉터들의 생생한 인터뷰를 넣어야겠다고 생각했고 총 9명의 컬렉터들을 만났다. 다양한 나이와 배경을 가진 컬렉터들과 컬렉팅을 했던 동기, 목적, 컬렉팅을 한 작품들에 대해 이야기를 나누며 미술 컬렉팅에 대한 시야를 확장할 수 있었다. 비록 지면상 모두의 인터뷰를 싣지 못했으며 일부 컬렉터는 신분 노출의 이유로 단독 인터뷰 방식으로 실리는 것에 부담을 느껴 전문을 담지 못했다. 그럼에도 단독 인터뷰에 흔쾌히 응해준 컬렉터 분들이 있었다. 이를 통해 내가 미처 생각하지 못했던 부분 혹은 경험과 지식의 한계로 제공할 수 없었던 주옥같은 조언과 통찰력을 제공할 수 있으리라 믿는다.

컬렉팅 경력 20년의 H 컬렉터

H 컬렉터는 20년간 다양한 작가들을 꾸준히 컬렉팅해왔다. 오랜 기간에 걸쳐 많은 경험을 쌓았을 뿐 아니라 컬렉션의 질 역시 주변에 정평이 나 있을 정도로 뛰어난 컬렉터 중 한 명이다. 현재 기준으로는 상상할 수 없는 금액으로 올라버린 일부 해외 작가의 작품들뿐 아니라 국내외 신진 작가와 1970~1980년대 전성기를 구가한 단색화 작가, 미니멀리즘 작가, 일본 네오팝 작가 그리고 한국을 대표하는 이우환 작가의 대표작을 다수 소장하고 있다. 2021년 말 H 컬렉터와 저녁 식사를 하며 미술 컬렉팅에 대해 많은 이야기를 나누었다.

Q 컬렉팅을 오래 하고, 좋은 컬렉션을 방대하게 보유하고 있는데, 어떤 이유로 어떻게 컬렉팅을 시작했는지 궁금해요.

A 저는 그림 보는 걸 좋아해요. 집에 불을 다 켜놓고 음악을 틀고 그림을 다양한 각도에서 보면서 미술품 그 자체를 즐기는 걸 좋아해요. 20년 전 즈음 유명 국내 갤러리 위주로 거래를 시작했어요. 그 당시 미술 시상은 아주 호황이었죠. 그때는 작가뿐 아니라 사고파는 미술 시장의 프로세스를 잘 몰랐기 때문에 갤러리에서 '좋은 작가'라고 추천해주면 구입했어요.

Q 작품을 살 때 순수 자기만족적 측면과 경제적인 측면 모두를 고려해야 한다고 많은 컬렉터들이 이야기하곤 하는데 초기에 한 선택이 두 측면 모두를 만족시켜주었는지 궁금해요.

A 컬렉팅은 문화적인 측면과 경제적인 측면 모두 다 놓치지 않아야 해요. 우리가 본인 취향이라고 부르는, 자기만족만을 위해 컬렉팅을 하면 오래하기 쉽지 않아요. 시장이 좋아하는 것과 자신 취향 사이의 접점을 찾아야 두 마리 토끼를 다 잡을 수 있다고 생각해요. 12~14년 전에 산 작품들 중 시세가 반토막 난 작품들도 많아요. 2000년대에 K 작가가 한국 미술 시장에서 블루칩이었어요. 박서보 작가보다 더 높게 거래가 됐죠. 그때 100호를 1억 원에 구입했는데 지금은 경매 기록이 4000만~5000만 원 정도 하더라고요. 당시 크리스티 홍콩 경매에서 3억 원이 넘는 금액에 낙찰이 되기도 했는데, 현재는 화폐가치와 다른 자산들의 상승까지 고려하면 1/4 토막 났다고도 볼 수 있죠. 그리고 10년 전 애니쉬 카푸어 작품을 9억 5000만 원에 구입했는데 최근에 거의 반값에 팔았어요. 신기하게도 가격이 내려가면 그 작품이 보기 싫어지는 걸 경험할 수 있어요. 제 경험상 그런 작품은 주로 수장고로 보내졌죠. 반면 처음 구입할 때는

큰 감흥이 없다가 가격이 계속 올라가니 예뻐 보이는 작품도 있어요. 사람 심리가 간사한데 이런 이야기는 컬렉터들 사이에서 많이 해요. 정말 많은 컬렉터들이 공감하는 말일 거라 생각합니다.

Q 그렇다면 처음 컬렉팅을 하는 사람들은 어떤 작품을 사야 할까요? 미시적으로 보면 특정 작가 시장은 늘 변하기 마련이잖아요.

A 제일 중요한 건 싼 가격에 잘 사야 해요. 부동산, 주식도 마찬가지잖아요. 부동산도 고점에 사면 떨어지는 매물이 많고 고점 가격을 회복하는 데 10년 이상 걸리는 것도 많잖아요. 제가 생각할 때 잘 사는 방법의 첫 번째는 인맥이에요. 특히 외국 갤러리는 인맥이 없으면 좋은 작품을 사는 건 불가능합니다. 인맥을 잘 쌓아놓고, 운이 따른다면 갤러리에서 좋은 작품을 받기도 해요. 그런데 요즘은 더욱 경쟁이 치열해져 더 힘들어지고 있다고 들었어요. 하루아침에 좋은 관계를 쌓을 수는 없지만 장기간에 걸쳐서 커뮤니케이션을 하고, 해외여행을 가면 들러서 인사도 하고 이야기도 자주 하다보면 친해지게 되어 있거든요. 미술 시장은 어떤 분야보다 아날로그적이어서 인간관계가 참 중요합니다.

두 번째는 자주 경매를 들여다봐야 해요. 자꾸 보다보면 느낌이 올 때가 있죠. 시장을 계속 지켜보면 어떤 분야든 자신만의 통찰력이 생기잖아요. 미술관과 갤러리 전시뿐 아니라 경매도 자주 보세요. 특히 해외 경매를 많이 보길 추천해요. 경매 회사에서 가장 중요한 이브닝 세일(Evening Sale, 가장 높은 가격대의 작품이 출품되는 메이저 경매)뿐 아니라 조금 가격대가 낮은 작가들이 나오는 뉴 나우(New Now)와 같은 것도 유심히 지켜보세요. 저는 거기에서 추정가가 낮은 작가들 위주로 봐요. 추정가가 이미 매우 높은 작가들은 잘 사지 않습니다.

Q 이미 대가가 된 작가의 작품을 비싸게 사는 것은 어떻게 생각하나요?

A 미술사에 족적을 남긴 대가의 작품을 사면 좋죠. 전 세계 누가 봐도 탄탄한 컬렉션 리스트를 보유하게 되잖아요. 정말 돈이 많은 분들이라면 처음부터 대가의 작품을 경매에서 사도 괜찮다고 봐요. 그러나 대부분은 그렇지 않으니 낮은 추정가에서 시작해 치고 올라가는 작가들을 위주로 보는 걸 추천해요.

Q 이우환의 〈바람〉 시리즈 대작도 가지고 있지만, 주로 해외 작가의 작품을 컬렉션하는 것 같아요. 해외 작가 컬렉션에 힘을 주는 특별한 이유가 있나요?

A 오랜 시간 컬렉팅을 하며 느낀 게 또 있다면 국내 작가들은 국내 경기에 민감한 경향이 있어요. 국내 경기가 안 좋아지면 국내 작가 작품 중 일부를 제외하고는 아예 거래가 되지 않는 현상을 많이 목격했어요. 이건 시장 규모가 작아서 그래요. 솔직히 국내 작가 중 해외에서도 통하는 작가가 많이 없어요. 이런 점이 시장을 취약하게 만드는 것이죠. 저는 처음부터 해외 작가로 눈을 돌리길 추천드려요. 주로 국내 작가만 보시는 분들은 국내 시장이 편하기 때문이에요. 언어 소통도 편하고, 경매 회사나 갤러리가 근처에 있어서 자주 갈 수 있죠. 그렇게 자주 가다보면 안 살 수 없거든요. 반면 해외 작가는 막막하죠. 작가군이 방대하고 세계 최정상급 갤러리들만 해도 너무나 많기 때문에 쉽지가 않아요. 공부하고 봐야할 게 너무 많고 갤러리와 접점을 만드는 것도 참 어려워요.

요즘처럼 국내 시장이 호황일 때 '사면 오른다'라는 생각이 팽배한 것 같아요. 국내시장이 접근하기 쉽고 이해도 쉬우니 미술 시장에 뛰어드는 초보분들이 많은데요. 여기서 제가 드리고 싶은 말은 미술품 컬렉팅은 신발처럼 다음 날 팔 수 있는 게 아니에요. 그건 바람직하지도 않고요. 긴 호흡을 갖고 시작해야 하는데 국내 작가 위주로 하

는 컬렉팅은 한계가 있다고 생각합니다. 국내 작가 위주의 컬렉션은 세계 시장에서 인정받기 힘들어요. 그렇게 자신의 자원을 국내에만 쏟고나면 좋은 해외 작가들을 잡을 기회를 모두 놓쳐버리게 되기도 해요. 1~2년 컬렉팅하다 그만둘 게 아니면 바람직하지 않은 것 같아요.

Q 앞서 언급된 낮은 추정가 이야기가 인상적인데요. 대략 어느 정도 상한선에서 작가를 선별하고 구입하나요? 조금 구체적으로 질문을 드리면 2019년에 지니브 피기스(Genieve Figgis) 작가가 필립스 뉴 나우에 첫 경매로 나왔을 때부터 지금까지 유심히 지켜보았어요. 첫 경매에서 5만 달러에 낙찰된 게 신호탄이었죠. 이 작가는 알민레쉬 소속으로 갤러리에서 구매하는 게 거의 불가능할 정도로 인기가 많았는데 첫 경매에서는 생각보다 많이 오르진 않았어요. 갤러리 가격이 2만 달러 정도였죠. 그런데 20만 달러를 찍는 데 1년도 걸리지 않더라고요. 에밀리 매이 스미스(Emily Mae Smith)는 이미 몇 년 전부터 인기가 많았는데 경매 시장에 데뷔하고 얼마 있지 않아 100만 달러를 넘겨버렸어요. 중국 컬렉터들이 이 작가를 특히 선호한다고 하고, 한국에서도 인기라네요. 중국 컬렉터가 좋아하면 가격이 황당할 정도로 단기간에 상승한다고 많이들 이야기해요. 또 플로라 유코비치도 2021년 경매에 처음 데뷔하자마자 313만 달러를 찍어버렸고요.

A 특정 작가에 대해 자세히 언급하는 게 맞을지 잘 모르겠지만 간단하게 이야기하면 에밀리 작가는 이번 파리 전시 때 작품들이 더 좋아졌다고 해요. 저도 에밀리 작가의 작품은 소장하고 있지 않은데 주변에 소장한 사람들이 꽤 있어요. 그러나 기회비용 측면에서 지금 100만 달러 이상을 주고 에밀리를 구입하는 것이 맞는지는 잘 모르겠어요. 물론 기본기도 탄탄하고 점점 더 작품이 좋아지고 있어서 단기로 보면 미래

는 밝다고 생각해요. 미술 시장도 당분간 호황이 지속될 거라 생각하고요. 그러나 저는 이미 100만 달러를 훌쩍 넘은 작가를(이 표현이 맞는지 모르겠지만) 뒤늦게 '추격 매수'하는 건 잘 모르겠어요.

금액이 너무 올라버린 작가에 대해 아쉬워할 거 없어요. 어차피 좋은 작가는 계속 나옵니다. 세계 시장으로 눈을 돌려야 하는 이유는 여기에 있기도 해요. 좋은 작가들은 매년 나오고 뜨는 작가들도 계속 나와요. 따라서 급등한 작가를 놓쳤다고 해서 아쉬워하지 않아도 됩니다. 또 열심히 공부하고 네트워크를 잘 쌓아가며 그런 작가를 찾으면 되죠. 오래도록 컬렉팅하려면 이런 마음의 여유와 긴 호흡이 필요해요. 그런 건 '내 것이 아니다'고 생각하고 경매에 나오면 보고 즐기는 거죠. 내가 수용할 수 있는 범위에 있으면 적극적으로 노력하되 그 범위를 넘어가면 여유를 갖고 다른 작가를 찾으면 돼요. 이런 과정은 보물찾기라고나 할까요. 늘 컬렉팅이 흥미진진한 이유는 여기에 있어요. 열심히 찾다보면 분명 보물을 발견할 수 있습니다. 컬렉팅은 열정과 네트워크가 가장 중요하고 운도 중요해요.

Q 작가의 기본기나 경력이 탄탄하게 다져지고 있다는 것을 어떻게 판단하나요?
A 가장 고전적인 판단 근거는 그 작가가 어느 미술관에 소장되고 있는지를 보고 그 작가에 대한 미술 비평을 많이 읽어야 해요. 그리고 주변의 갤러리스트, 아트딜러, 컬렉터들과 의견을 나누는 거죠. 라이징 스타 작가들은 금방 대형 갤러리로 이적해요. 물론 그런 소식이 공식적으로 발표되면 더 이상 그 작가의 작품을 구하는 게 힘들어지죠.

한 작가의 성공 여부는 장기적으로 보면 미술사를 기술하는 학계의 합의에 달려 있지만 그걸 알려면 아주 긴 시간이 지나야 알 수 있죠. 단기적(2~4년) 혹은 중장기적(4~10

년)으로는 미술 학계의 인정보다는 시장의 심리에 더 기민하게 반응해요. 예전에는 필립스가 젊은 작가들을 잘 선택했어요. 틈새시장을 잘 파고든 거죠. 경매 회사에 가장 중요한 이브닝 세일에는 여전히 크리스티와 소더비에 나오는 작품들의 위상이 더 좋지만 필립스는 기존 슈퍼 컬렉터들의 네트워크를 점유하고 있는 크리스티와 소더비에 맞서 이런 틈새시장을 잘 개발한 겁니다. 요즘은 소더비나 크리스티도 이런 유망한 젊은 작가들을 잘 발굴해서 경매에 많이 내요. 저는 이런 경매에서 가능성 있는 젊은 작가들을 공부하면서 접근해가는 게 가장 바람직하다고 생각해요.

Q 소장한 작품들 중에 이미 많이 오른 작품도 많을 것 같은데 그런 작품들 이야기 좀 해주세요.

A 지난 20년 동안 정말 많은 작품들을 구입했어요. 공개 가능한 몇 가지를 이야기해 드리면 약 10년 전에 알렉스 카츠(Alex Katz)의 120호 작품을 6000만 원가량에 구입했어요. 지금은 비슷한 크기의 최근작이 6억 원 정도에 팔리는 것 같아요. 이 작가는 최근작보다 1970~1990년대 작품이 더 좋아요. 그때가 작가의 전성기였으니까요. 10년 전에 산 것도 좋은 도상이라 지금 가치는 비슷한 사이즈의 최근작보다 더 비쌀 거예요. 저는 급등도 급락도 없는 작가가 좋습니다. 그런 작가들은 시장이 호황이든 불황이든 크게 변동이 없이 조금씩 계속 올라요. 그만큼 예술 세계가 탄탄하다는 거죠. 급등해서 단기간에 큰돈을 벌면 좋겠지만 저는 이렇게 예술 세계가 탄탄한 작가를 선호해요. 오랫동안 가족처럼 지내면서 감상하고 가치가 오르면 더 좋고요.

그리고 10년 전에 조지 콘도의 120호 캔버스를 구입했어요. 지금은 조지 콘도가 한국에서 매우 인기이지만 당시에는 인기가 크게 없었어요. 10년 전에는 많은 사람들이 조지 콘도의 대형 작품을 보고 무섭다고 생각했어요. 당시에 유행한 것은 예쁘고 화

사한 꽃 혹은 개념미술, 미니멀아트 같은 것들이었죠. 그때 저는 조지 콘도를 보고 말로 설명할 수 없는 감흥을 느꼈어요. 그래서 덜컥 구매를 결정했죠. 그 외에도 이우환 〈바람〉 시리즈도 많이 올랐죠. 당시에는 박서보 연필 〈묘법〉도 1억 원 정도 했어요. 지금은 대략 10억 원 정도에 거래가 되죠.

Q 갤러리와의 관계를 많이 강조했는데 어떻게 관계를 형성하는 게 좋을까요? 특히 해외 좋은 갤러리들의 문턱은 너무나 높아요.

A 특정 갤러리에서 구매 이력을 쌓아도 자신이 원하는 작품을 준다는 보장이 없어요. 이건 절대 없습니다. 그럼에도 목표로 하는 작가군을 보유한 갤러리와 관계를 잘 쌓아야 해요. 그러나 갤러리에서 너무 많은 걸 요구하면 절대 따라갈 필요는 없어요. 적절한 줄타기가 중요한데 이건 갤러리마다 다르고 한 갤러리 안에서도 갤러리스트들마다 다 달라요. 여기서 사람 보는 눈이 중요해요. 참 어렵고 가끔은 자존심이 상하는 일도 생겨요. 그러나 자신이 갖고 싶은 작가를 전속으로 보유한 갤러리와 아무런 관계를 형성하지 못하면 평생 PS 시장이나 경매에서 작품을 사야 해요. 컬렉팅에 정답은 없지만 갤러리와 2차 시장 모두를 이용하는 게 장기적으로 가장 바람직하다고 봐요.

Q 갤러리에서 구매 실적을 늘리는 걸 의미하는 것 같은데 참 어려운 것 같아요. 갤러리가 권하는 작품을 모두 구매해도 원하는 작품을 연결해준다는 보장도 없고요. 오히려 크레디트를 역으로 이용하는 갤러리도 많다고 느껴요.

A 맞아요. 그런 갤러리도 많아서 조심해야 해요. 갤러리와 관계 형성은 작품을 구입하는 것뿐 아니라 진실성을 보여주어야 해요. 주변 컬렉터들의 평판도 중요하고요. 미

술 시장에는 독특하고 암묵적인 합의가 있죠. 갤러리에서 구매한 작품을 뒤로 몰래 팔다가 걸리는 컬렉터들도 매우 많고요. 상황이 심각할 때는 갤러리에서 작품 판매를 취소시키기도 해요. 좋은 갤러리는 당연히 인기 있는 전속 작가의 작품이 리셀러가 아닌 좋은 컬렉터에게 가길 원해요. 그래서 이런 부분을 진실성 있게 장기간에 걸쳐서 어필하다보면 신뢰가 쌓여요.

Q 그렇다면 작품 구매 여부를 판단하는 기준이 궁금해요.

A 저는 큰 흐름만 봐요. 그리고 괜찮다 싶으면 구입해요. 주변에 보면 진짜 공부를 깊게 열심히 하는 친구가 있어요. 그런 친구들은 너무 많이 알고 결단을 빨리 못 내려서 작품을 다 놓쳐요. 작가, 작품의 단점만 파고들면서 분석하면 작품을 사기가 힘들어요. 사람은 큰돈을 쓰는 데 있어서 단점에 더 크게 반응하게 되거든요. 결국 해당 작품을 구매할 기회가 올 때 살 수 있는 현금 여력, 스스로 판단할 수 있게 하는 평소의 공부와 관심, 그리고 그것을 검증하는 미술계 네트워크 이 삼박자가 갖춰져야 컬렉팅을 하는 데 실패 요인을 최대한 줄일 수 있는 것 같아요.

Q 최근 국내 미술 시장이 커지면서 국내 작가들의 인기도 높아지고 있어요. 비교적 젊은 세대가 투자 개념으로 시장에 들어온 것도 한몫했죠. 이런 현상을 어떻게 보나요?

A 국내 작가들의 작품 가격이 최근 많이 비싸졌어요. 미술사적으로 검증이 끝난 작가들뿐 아니라 왜 뜨는지 이해할 수 없는 작가들까지 많이 비싸졌다고 생각해요. 여러 가지 이유가 있겠죠. 그러나 전 국내 작가에 올인해서 컬렉팅하는 건 굉장히 위험하다고 생각해요.

미술의 중심은 미국, 중국, 유럽이에요. 최근 급등한 국내 작가들의 작품 가격이면 해

외의 좋은 작품들을 충분히 노려볼 수 있어요. 국내 작가들을 응원하지만 아직까지는 세계 미술 시장의 주류로 편입될 만한 작가는 1~2명 빼고는 보이지 않거든요. 특히 젊은 국내 작가들은 더욱 그렇죠. 국내에서만 작품이 돌다보면 결국 고점에서 동력이 떨어지는 시점이 와요. 그러다 한 번 뚝 떨어지기 시작하면 시장에서 투매 현상이 나타나기도 합니다. 문제는 이걸 받아줄 사람이 없는 거예요. 이미 이슈는 사라졌고 시장이 작다 보니 마음 아픈 일들이 벌어질 수 있다는 거죠. 여러 가지로 길게 컬렉팅을 하려면 결국 세계로 눈을 돌려야 합니다.

Q 저는 처음부터 해외 작가를 타깃으로 컬렉팅했어요. 제 컬렉션은 이우환, 하종현, 이건용 작가의 캔버스 1점씩과 신진 작가의 몇 점을 제외하고는 전부 해외 작가의 작품이죠. 그런데 작가군이 넓어 세계 미술 시장의 트렌드를 좇는 게 시간이 많이 걸리더라고요. 전업으로 미술 투자를 하는 사람이 아니면 사실상 불가능하다 생각했어요. 해외 작가를 컬렉팅하는 데 좋은 팁이 있을까요?

A 작가들의 나이, 출생지, 인종, 사는 지역도 중요해요. 저는 뉴욕(최근에는 캘리포니아도 포함)을 베이스로 활동하는 작가들이 좋다고 생각해요. 아프리카 미술의 중심지가 가나인 것처럼 말이죠. 그리고 중국, 대만 사람들이 좋아하는 작품을 사는 것도 방법이에요. 결국 미술 시장에서 중국 사람들이 가장 큰 컬렉터예요. 중국 사람들이 좋아해서 가격이 천정부지로 치솟은 사례는 수도 없이 많아요. 그들은 색깔이 화려하고 예쁜 걸 좋아하는 경향이 있어요. 그런데 요즘 중국 젊은 컬렉터들은 공부를 많이 해서 철학적인 작품도 많이 좋아합니다. 컬렉팅 초기에는 알록달록하고 예쁜 걸 좋아하다가 점차 성숙해지면 추상과 개념미술을 함께 컬렉팅하게 되는 것처럼 한 나라의 컬렉팅 시장도 비슷한 궤도를 따라가요. 트렌드는 정말 빨리 변하는데 국내 시장의 트렌

드보다 중국이나 미국 시장에서의 트렌드 변화에 더 촉을 세울 필요가 있어요.

중국 사람들은 미니멀리즘 작가나 앤디 워홀 같은 고전 팝아트 작가는 안 좋아해요. 미니멀리즘 작가들이 최근 미술사적인 가치에 비해 가격이 낮은 이유가 이런 영향도 있다고 많이 이야기해요. 지금 중국 컬렉터 중에서 젊은층이 두터워요. 해외로 유학을 다녀온 30~40대 부잣집 엘리트들이 중국 젊은 컬렉터들의 주류를 이룹니다. 이들은 SNS에 자랑하기 좋은 그림들을 주로 컬렉팅하는 경향이 있어요. 중국과 대만에서 컬렉팅하는 연령대가 많이 낮아진 것은 시장의 큰 변화 요인 중 하나예요. 쿠사마 야요이 〈호박〉 페인팅도 10년 전만 해도 〈인피니티 넷(Infinity Nets)〉 시리즈보다 훨씬 저렴했어요. 그러다 중국, 대만 사람들이 〈호박(Pumpkin)〉을 좋아해서 갑자기 가격이 급등했어요. 〈노란 호박〉 페인팅이 지금은 〈넷〉보다 훨씬 비싸죠. 최고가 250억 원을 넘게 찍은 아시아를 대표하는 작가 요시토모 나라(Yoshitomo Nara) 역시 중국 컬렉터들이 최고가로 견인해준 겁니다. 이들의 움직임을 이해하지 않고서는 아시아, 아니 세계 미술 시장을 결코 이해할 수 없을 겁니다.

Q 중국 내 스타 작가들 중 세계 슈퍼스타가 분명 더 나오지 않을까요?

A 중국 내 스타 작가들도 주목해야 해요. 2004년부터 급등한 쩡판즈(Zeng fanzhi), 장샤오강(Zhāng Xiǎogāng) 등이 아주 대단했죠. 이미 이런 작가들은 너무 비싸거나 현재 큰 상승 모멘텀(주가가 상승추세를 형성했을 때 얼마나 가속을 붙여 움직일 수 있는지 나타내는 지표)이 없어요. 다음 세대 중국 작가들이 분명히 나올 겁니다. 그리고 중국 작가들은 한번 급격히 오르기 시작하면 상상할 수 없는 가격으로 가버리기도 하잖아요. 5억 원가량 하던 작품이 1년 사이에 50억 원으로 뛰기도 했어요. 중국 사람들의 애국주의와 소비력은 정말 무섭습니다. 우리는 이후 세대 중국 작가에도 관심을 가질 필요가 있어요.

미술 시장만 보면 우리는 천안문 이후 세대 작가들을 주목해야 합니다. 결국 이들 중에서 중국 미술을 이끌어갈 슈퍼스타가 나올 거라고 생각해요.

현재 세계적인 갤러리에 소속되어 있으며 중국에서 활동하는 중국인 작가에 주목해보세요. 10년 후에는 도저히 살 수 없는 가격대로 급등한 작가가 이 중에서 나올 가능성이 커요. 미술 시장은 누군가를 슈퍼스타로 만들어야 굴러가는 시장이기 때문에 슈퍼스타의 자리가 계속 대물림돼요. 그 자리가 공석으로 있게 놔두지 않습니다. 진정한

장샤오강의 〈대가족(Big Family)〉, 1995년, 캔버스에 유채, 179×229cm

컬렉터라면 이후에 대해 생각해야 해요.

Q 요즘 흑인, 소수인권, 여성 등 출신과 태생 테마로 뜨는 작가들이 많아요. 최근 3년 간 흑인 작가들 중 급등한 작품이 많이 나온 것도 이런 이유일 테고요. 이런 트렌드에 대해 어떻게 생각하는지 궁금해요.

A 세대가 바뀌잖아요. 근현대미술보다 컨템포러리 미술(Contemparary Art)을 하려면 시대 트렌드를 따라가야죠. 저도 그런 작가들 중 일부를 컬렉팅합니다. 테마를 가지고 스타를 만드는 건 미술이나 연예계나 똑같아요. 스타가 나와야 시장이 돌아가요. 비싸게 팔려야 경매 회사가 수수료로 직원들 월급을 주고 매장을 확장하죠. 갤러리도 돈을 벌기 위해서 스타를 만들어야 해요. 그래야 컬렉터들이 줄을 서고 돈을 쓰죠.

Q 사실 단색화도 1970년대 유행한 화풍을 하나의 흐름으로 묶어낸 것이라 볼 수 있죠. 2004~2005년 세계 미술 시장을 휩쓴 중국 4인방도 '회의적 리얼리즘'이라는 담론으로 묶어내 세계 시장에 프로모션을 한 것이고요, 무라카미 타카시도 '슈퍼 플랫 (Super Flat)'이라는 담론을 묶어 세일즈한 것으로 볼 수 있어요. 세계 시장에서 어떤 작가가 통하려면 그런 담론을 생산하고 미술사에 위치시키려는 노력이 필요한 것 같아요. 그러나 저도 그것이 상당히 인위적이라고 느낄 때가 종종 있어요.

A 저는 게이, 여성, 흑인이라는 테마를 추종하진 않아요. 그래서 그런 류의 테마를 따라서 컬렉팅하지 않습니다. 아무리 인기가 있다 해도 제게 와닿지 않으면 컬렉팅하지 않아요. 물론 세대 차이일 수도 있고요. 제가 절대 정답은 아니에요. 과거에 여성 작가, 흑인 작가는 사면 안된다는 인식이 강했어요. 그러나 이제는 그게 뒤집어졌잖아요. 이게 시대의 변화인 것이죠. SNS 영향도 크고요. 이미 대세 담론으로 자리 잡았으

니 단순히 테마로 급등한 작가들도 많을 거예요. 그러나 시간이 지나면 테마로만 뜬 작가들은 시장에서 사라져요. 흑인 작가들 중 정말 역사에 남을 만한 작가는 시장에서 살아남겠죠. 컬렉터들은 이걸 '옥석 가리기'라고 불러요. 전 흑인 작가도 좋은데 그 중에서 오래 살아남을 수 있는, 미술사에 족적을 남길 수 있는 작가의 작품을 사야 한다고 생각해요.

Q 컬렉팅을 하다보면 반드시 작품을 팔아야 하는 시점이 생기잖아요. 현금을 무한히 투입할 수 없으니까요. 이건 재벌도 불가능한데 작품을 자주 사고파는 편인가요?

A 지금은 눈이 안 가는 작품은 파는 것도 괜찮겠다 생각이 들지만 10년 전에는 작품을 사서 팔아야겠다고 전혀 생각하지 못했어요. 그래서 한번 사면 평균 10년 이상 보유해왔어요. 컬렉팅을 하는 사람들은 반드시 어느 시점에 돈의 한계에 부딪혀요. 아무리 부자라도 누구나 그래요. 그림은 정말 끝이 없거든요. 그래서 저도 2년 동안 아예 컬렉팅을 안 한 적도 있어요. 그때 시장 경기도 좋지 않아 그림에 쓸 돈이 없었어요. 그럴 때는 경매도 보지 않고, 애플리케이션도 지워버렸어요. 보면 사고 싶어지는데 사지 못하니 정신건강에도 안 좋더라고요.

Q 그럼 주로 어떤 작품을 어떤 때에 판매하나요?

A 한 작품을 3년 정도 가지고 있으면 느낌이 와요. 그러면 그때 팔지 말지를 결정하면 돼요. 예전에는 왜 판다는 생각을 아예 안 했는지 모르겠어요. 굳이 하나도 안 팔면서 할 필요는 없는 것 같아요. 작품을 오래 보유해보고 자신과 맞지 않다고 느끼면 파는 것도 맞아요. 그 돈으로 다른 좋은 작가의 작품을 또 살 수 있으니까요.

그림을 사야겠다는 강박관념은 갖지 마세요. 사지 않는 용기도 필요해요. 강박관념은

정신건강에 좋지 않아요. 또한 이미 급등해버린 작가에 대한 미련을 버리세요. 이 말은 꼭 해주고 싶어요.

Q 다양한 작품을 컬렉팅하며 컬렉션 리스트도 대단하다고 소문이 나 있잖아요. 지금 소장한 것만으로도 작은 미술관을 만들 정도인데요. 최종 목표는 무엇인가요?

A 주변에서도 작품들을 모으거나 아는 사람들과 함께 힘을 합쳐서 미술관을 열어보라고 이야기하고는 해요. 그런데 저는 미술관을 열 만큼 컬렉팅하고 싶지는 않아요. 그냥 그림 보는 걸 좋아하고 원하는 작품을 컬렉팅할 때의 쾌감을 좋아해요. 앞서 이야기한 것처럼 음악에 심취해 다양한 각도에서 그림 감상하는 걸 좋아하죠. 때때로 수장고에 있는 소장품들을 꺼내서 교체를 하기도 하고요. 저는 그렇게 미술 작품과 함께 일상을 살아가는 게 좋아요.

03

미술품 컬렉팅하기
좋은 날

미술 컬렉팅 시작 전
준비운동

▌컬렉터로서 '좋은 작가'를 고르는 나만의 기준

이미 경매에서 수십만 혹은 수백만 달러를 기록한 작가들의 작품은 갤러리에서 작품을 구매하기 힘들 뿐 아니라 그 가격도 매우 비싸기 때문에 논외로 두자. 그렇다면 앞으로 성장 가능성이 큰 작가를 어떻게 알아볼 수 있을까? 컬렉터들은 향후 성장 가능성이 있는 작가군을 발굴하고자 경합, 경쟁, 노력한다. 많은 컬렉터들과 인터뷰를 하고 스스로 경험해본 바를 요약해보면 공통점이 4가지 정도 겹쳐진다.

첫째, 작가 자신만의 양식, 개성이 뚜렷한지를 보는 것이다. 1년 단위로 볼 때 국내에도 수많은 작가들이 미술계에 발을 들이고 해외로 시야를 넓히면 셀 수 없을 정도로 새로운 작가들이 등장한다. 그들 중 일부는 유행처럼 인기가 급상승하다 사라지기도 하고 일부는 미술계의 날카로운 검증에도 살아남아 블루칩 작가

로 성장하기도 한다. 그러나 여기서 중요한 것은 그해에 데뷔한 전체 작가 중 대부분이 시장의 제대로 된 주목 한번 받지 못하고 사라진다는 점이다. 이러한 작가들은 자신만의 뚜렷한 개성이 없거나 그 개성이 미술 시장의 큰 흐름에서 사람들에게 어필하기 힘든 혼자만의 색을 가진 경우가 많다. 따라서 우리가 신진 작가와 성장하는 작가들을 볼 때 중요한 건 '시장에서 좋아할 만한 뚜렷한 개성'이 있는 가로 정의해볼 수 있다.

둘째, 신진 작가일수록 자신의 작업 세계와 양식이 자주 바뀌는 경우가 있는데 이것이 어떤 영향을 줄지 판단해야 한다. 긍정적인 부분은 실험 정신이 강한 작가가 다양한 매체, 기법, 주제 등을 종횡무진하며 자신의 상상력을 자유롭게 펼칠 수 있다는 점이다. 그러나 그것이 작가의 작품 세계 안에 어떻게 통합되는지를 유심히 봐야 한다. 왜냐하면 이것은 작가가 아직 자신만의 작품 세계를 일관성 있게 전개하지 못하기 때문에 나타나는 부정적인 요소일 수 있기 때문이다. 실제 신진 작가들을 보면 더 이상 자신의 작품 세계를 발전시키지 못하고 자기 복제에 그치는 경우가 많다. 또한 자신만의 스타일을 고수하지 않고 매체와 주제를 계속 바꾸며 작품 세계 안에 조화시키지 못하기도 한다.

그리고 가장 부정적인 사례는 시장의 유행에 따라 자기 스타일을 바꾸는 것이다. 한 작가는 단색화가 잘 팔리니 이를 좇아 비슷하게 그리기도 하였고, 귀여운 도상이 유행한다며 화사한 색채로 작품 분위기를 바꾸기도 했다. 최근 갑자기 수행이라는 단색화의 정신을 자신의 작품 세계에 억지로 끼워 맞추는 식으로 작업하는 작가도 있다. 개인적으로 이런 작가의 작품 세계에 동의하기 힘들다. 유행에 민감한 낮은 가격대의 영역에서는 일정 이상 가격이 상승할 수 있지만 그 위의 영역에서 좋은 평가를 받기 힘들기 때문에 시장의 호황이 끝나면 거품이 일시에 사

라질 수 있다. 작가가 자신만의 고유한 작품 세계를 발전시켜나가지 못하고 시장의 유행에만 편승해 작업을 하는 건 위험이 크다고 생각한다. 빅 컬렉터라고 부를 만한 오랜 컬렉터들 역시 이런 작가에 대해 매우 회의적인 시각을 가지고 있다.

셋째, 그 작가가 얼마나 미술에 헌신하고 고민하는지를 봐야 한다. 작가를 만나 직접 이야기하고 교류하며 판단하는 것이 가장 정확하겠지만 작가와 직접 소통을 할 수 있는 컬렉터는 많지 않다. 따라서 대부분의 컬렉터는 작가와 관련된 비평, 담론, SNS, 기사, 컬렉터들 사이의 소문 등 간접적인 정보로 판단할 수밖에 없다는 한계가 있다. 그럼에도 불구하고 신진 작가들은 직접 대면할 수 있는 기회가 꽤 있다. 벤처캐피탈(Venture Capital) 관계자들이 신생 벤처기업에 투자할 때 그 기업 홍보 자료보다 더 많이 보는 것이 창업자의 열정과 헌신 그리고 태도라고 한다. 신진 작가를 선정할 때도 이와 다르지 않다. 평소 관심 있었던 작품의 작가 여럿을 만난 적이 있다. 작가를 직접 대면하고 많은 이야기를 나누다보면 평소 가지고 있었던 생각이 종종 바뀐다. 나의 경험으로 비추어볼 때 작가를 직접 대면하고 그 작가의 작품이 더욱 좋아진 경우는 해당 작가가 미술사 전반에 대해 고민하고 작품에 대해 진지하게 헌신을 하고 있다는 확신이 들 때였다. 누군가를 직접 만나서 이야기를 나누다보면 숨길 수 없는 많은 모습들이 적나라하게 드러날 때가 있다. 이는 미술 작가뿐 아니라 모든 영역의 사람들에게 해당되는 이야기다. 작가를 만나고 작품에 더욱 애정이 생긴 경험을 한 나는 기회가 된다면 작가와 만날 수 있는 자리를 적극적으로 찾아보는 것도 미술 컬렉팅의 큰 즐거움이자 중요한 요소라고 생각하게 됐다.

넷째, 가능성 있는 신진 작가를 발굴하는 것과는 별개로 신진 작가의 그림을 사는 건 후원하는 마음 없이는 쉽지 않은 일이다. 왜냐하면 신진 작가가 아닌 꽤 뜨

고 있는 작가들을 팔로업하는 것도 굉장히 많은 시간과 열정이 드는 일이고 해외로 눈을 돌리면 봐야 할 작가와 갤러리 등이 많아지기 때문이다. 따라서 자신의 예산과 성향에 맞게 신진 작가, 이미 어느 정도 이름이 알려진 작가, 블루칩 작가 등에 열정과 자원을 배분할 전략이 필요하다. 나 역시 이미 대가로 자리 잡은 작가뿐 아니라 신진 작가 중 더 성장할 만한 작가들을 꾸준히 보고 발굴하고자 노력하고 있다. 이 속에는 내가 좋아하는 작가가 더 성장하길 바라는 후원자의 마음이 깃들어 있음은 물론이다.

컬렉팅이 재미있는 이유는 단순히 코인이나 주식처럼 사고팔아 차익을 남기는 행위에 있는 게 아니다. 한 예술가를 후원하고 그 예술가가 더 발전하며 미술계에서 인정받기 시작할 때 느끼는 짜릿한 쾌감 그리고 문화예술을 향유하고 후원한다는 뿌듯함에 있다. 오로지 투자 수익만 바라본다면 정보가 불투명하고 많은 시간과 에너지를 써야 하는 미술품 컬렉팅을 할 이유가 크게 없다. 그 정도 노력이면 부동산, 주식 등 다른 자산에 투자해서 충분한 성과를 거둘 수 있다. 게다가 미술품은 대출이 불가능해 많은 현금이 들어간다. 그럼에도 미술품 컬렉팅은 다른 투자 자산과 비교할 수 없는 지적 만족과 즐거움이 있다.

불과 15년 전만 해도 작가의 열정과 헌신, 전문성을 판단하는 데에 있어 작가의 학력이 중요했다. 미국에서는 미술 석사 학위(Master of Fine Art, MFA)를 어디서 받았는지를 많이 확인했다고 한다. 그러나 이런 기준은 요즘 시대에는 잘 통용되지 않는다. 물론 미국만 해도 이머징 스타들 중 예일대나 컬럼비아대, 시카고대 등 명문 MFA 출신들이 많은 편이지만 최근 트렌드는 점차 이를 벗어나고 있다. 이런 현상의 가장 큰 이유는 SNS의 발전 때문이다. 핫한 세계 이머징 스타들 중 SNS에서 회자되며 주목을 받기 시작하는 경우를 어렵지 않게 찾아볼 수 있다.

SNS에서 화제가 되면 화제성 하나만으로 여러 그룹전에 초대받기도 하고 여기서 반응이 좋으면 대형 갤러리의 전속작가가 되는 것이 최근의 흐름이다. 2019년 라이징 스타 중 한 명인 지니브 피기스 역시 SNS에서 화제가 되어 대형 갤러리와 계약을 체결했다. 그녀가 처음 알민레쉬 갤러리로 전속됐을 때 갤러리 가격 2만 5000달러를 하던 작품의 현재 시세는 25만 달러에 육박한다. 이는 불과 2년 사이에 일어난 일이다. 따라서 최근 미술 시장에서 좋은 작가를 발굴하는 데 SNS의 활용과 역할을 빼놓을 수 없다.

실제 많은 컬렉터들은 SNS에 올라오는 작가와 작품들을 유심히 본다. 비대면이 일상화된 코로나 시대에 컬렉터들의 SNS 의존도가 더 높아진 것은 분명하며 그 속에서 정보가 빠르게 공유되다보니, 미술 시장의 트렌드를 이전 시대보다 더 빨리 변화시키고 있다.

▌작품 가격과 작품의 위험도의 상관관계

예산이 충분하지 않다고 해서 컬렉팅을 할 수 없는 건 결코 아니다. 미술 시장은 1점에 100만 원대 작품부터 1000억 원이 넘는 작품까지 거미집처럼 촘촘하게 짜여져 있다. 이 말은 "아무리 돈이 많은 부자여도 컬렉팅을 하다보면 항상 돈이 부족하다고 느낀다"라는 선배 컬렉터들의 말처럼 컬렉터들은 늘 돈이 부족하다. 조 단위 자산가에게는 파블로 피카소(Pablo Picasso), 피트 몬드리안(Piet Mondrian) 같은 근대미술 거장들과 수백 억을 호가하는 잭슨 폴록(Jackson Pollock), 데이비드 호크니(David Hockney)와 같은 현대미술 거장들의 작품이 눈에 들어올 것이며 100

억 대, 1000억 대 자산을 가진 사람들 역시 그 자산 수준에서 구매 가능한 작품이 눈에 들어올 것이기 때문이다.

이때 자신의 예산에 맞게 컬렉팅을 시작하는 것이 바람직하다. 소득과 자산이 많은 컬렉터가 압도적으로 유리한 고지를 빠르게 점유할 수 있지만 이는 모든 분야가 마찬가지다. '아트테크'의 관점에서만 보면 1000만 원 혹은 그 이하에 구입한 작품이 5배, 10배씩 상승하는 일은 손쉽게 일어나기 때문에 예산이 적다고 좌절할 필요는 없다. 500만 원에 판매된 작품이 4~5배 상승하는 건 빈번하게 일어나도 10억 원의 작품이 40억~50억 원이 되는 것은 매우 어렵다. 다만 500만 원대 작품들은 급등 후 다시 급락하기도 하며 가치가 없어질 확률도 굉장히 높다. 반면 작품 가격이 이미 10억 원을 넘어가기 시작하면 일반적으로 미술 시장에 안정적으로 안착되어가고 있음을 알리는 하나의 지표가 되는데 가격대가 낮은 작품일수록 가격 변동 위험은 더욱 크다. 생각해보면 이우환의 〈다이얼로그〉 캔버스 작품이 0원이 될 확률은 거의 없다.

최근 150만~200만 원 대에 거래되는 유야 하시즈메(Yuya Hashizume)의 에디션 판화 초기 발매 가격은 100만 원이 되지 않았다. 에디션의 수와 도상에 따라 가격이 조금씩 다르지만 현재 유야의 에디션 판화는 2년 전과 비교해 적게는 2배, 많게는 4배 가까이 상승된 가격에 거래되고 있다. 또한 최근 갤러리에서 구입하기 매우 힘들어진 강준석 작가의 작품은 얼마 전만 해도 캔버스 50호 가격이 600만~700만 원대였으나 최근 PS 시장에서 2000만 원이 넘는 금액에 거래됐다. 이마저도 PS 시장에 나오는 물량이 없어 매물이 나오면 하루 만에 판매된다고 한다.

인도네시아 작가 로비 드위 안토노(Roby Dwi Antono)의 작품 역시 2020년 하반기만 해도 좋은 도상의 캔버스를 약 1000만~2000만 원에 구입할 수 있는 기회가

있었지만 현재는 PS 시장에서 7000만~2억 원의 가격을 지불해야 캔버스 작품을 구입할 수 있다. 일례로, 골판지 위에 그린 작은 작품이 최근 해외 경매에서 4400만 원을 기록하기도 했다. 로비의 작품들은 1년 만에 최소 10배, 도상에 따라 20배 이상 상승하였고, 전 세계적으로 그의 작품을 찾는 사람들이 많아지면서 반복적으로 활발하게 거래되고 있다. 이처럼 1000만 원 언저리의 작품이 10배 이상 상승하는 일은 미술 시장에서 매우 흔하다.

1000만 원 이하 작품군에서는 유행을 잘 타면 순식간에 가격이 상승하지만 10억 원 이상 시장에서는 미술계의 냉혹한 비평과 평가가 들어오기 때문에 가격 상승이 둔화되는 경우를 흔하게 볼 수 있다. 명확한 기준은 없지만 경험적으로 보았을 때, 1000만 원 이하 시장에서는 작품에 붙는 담론이나 비평이 중요하지 않다고 생각한다. 최근에는 그 기준이 더 올라 어느 정도 작품 가격까지는 담론이나 비평의 가치가 크게 중요하지 않은 것처럼 보인다.

미술 시장의 피라미드에서 꼭대기로 향해 갈수록 엄청난 부를 가진 컬렉터들이 존재하지만 그 수는 기하급수적으로 줄어들기 때문에 안목과 지식 그리고 강력한 네트워크를 가진 컬렉터들의 인정을 받아야만 더 큰 모멘텀을 받을 수 있다. 작가가 일정 이상 성장하게 되면 여기서부터 담론과 비평의 가치가 중요해진다.

한편 가격대가 낮을수록 0원이 되어버리는, 리세일 불가능한 작품이 될 가능성이 높지만 매우 가파르게 상승하기도 하기에 '아트테크'의 관점이라면 뜰 만한 작가를 빠르게 알아보고 선점하는 것 그리고 매도 타이밍을 잘 잡는 게 가장 중요하다. 자신이 가진 작품이 경매에서 기대 이상의 가격에 낙찰된다고 해도 그 가격은 언제 무너질지 모르는 모래성 같은 것일 확률이 높다는 점도 인지해야 한다. 기본적으로 가격대가 낮을수록 내수시장의 수요로만 지탱되는 작가들이 대부분인데

내수시장에 불황이 찾아오면 그 가격대가 쉽게 무너지기도 하며 아예 거래정지 상태가 되는 작품들도 수없이 많다. 새로운 이머징 작가들은 매년 나오기 때문이다. 지난 15년간 경매 기록을 모두 분석해보면 한때 잘 거래되던 작가의 작품들이 어느 순간 자취를 감추고 사라지는 일이 수없이 많이 일어났다. 작품이 글로벌하게 거래될수록, 실제 해외 컬렉터들도 눈독을 들이고 있는 작품일수록 가격의 하방 지지력이 강할 수밖에 없다.

시장에서 어떤 가격대에 위치하는 작가의 작품을 구입할 것인지는 주식 투자에 비유하자면 삼성전자 같이 이미 시가총액이 수백 조에 이르는 회사의 주식을 살 것인지, 이제 막 시작한 스타트업에 투자할 것인지, 스타트업 단계에서 시리즈 B 투자(일정 규모를 갖추고 이미 상품을 출시할 수 있는 단계)까지 받은 기업에 투자할 것인지는 투자자의 성향이나 능력과 지식에 달린 일이다. 삼성전자에 투자를 한다면 망할 위험은 거의 없지만 이 주식이 단기간에 2배 넘게 오를 가능성 역시 크지 않을 것이다. 반면 스타트업에 투자한다면 망할 위험이 매우 크지만 한번 성공하면 수십 배, 수백 배의 수익을 남길 수도 있다. 미술 시장에서 형성된 가격은 해당 작가가 현재 스타트업 단계인지 중소기업 단계인지 대기업 단계인지를 알려주는 중요한 지표가 된다. 어떤 기업은 스타트업으로 시작해 배달의 민족, 마켓컬리, 쿠팡 등으로 성장해 유니콘 기업이 되는가 하면 어떤 기업은 스타트업 단계에 머물며 5년 안에 자취를 감춰버리고 만다. 미술 시장에서 작가 한 명, 한 명이 하나의 기업이라고 생각하면 이해가 쉬울 것이다.

2021년부터 한국 미술 시장은 매우 뜨겁다. 미술 시장에 대한 기사가 언론의 단골 소재가 됐을 정도로 눈에 자주 띄었다. 미술 업계는 호황기를 맞아 홍보에 더 열을 올렸는데, 이때 사람들을 자극하는 단어는 돈과 관련된 '아트테크'라는

단어다.

미술 시장은 수요가 폭증해 가격이 상승한다고 해서 단기적으로 공급량을 늘릴 수 없는 구조를 가지고 있기 때문에 호황기 일부 인기 작가들의 가격 상승은 굉장히 가파르다. 주식이나 부동산은 영업이익이나 수익률과 같은 정량적 지표가 있기에 내재가치를 넘어선 비정상적인 상승은 흔치 않다. 미술품은 내재가치가 없다. 그것은 가상화폐와 같이 한번 만들어진 시장에서 신뢰를 바탕으로 가격이 책정되고 거래될 뿐이다. 미술 시장에서 끊임없이 터지는 위작 논란도 근본적으로 미술 작품이 내재가치가 없기 때문에 발생하는 문제다. 국내의 경우 한국화랑협회에서 1982년부터 2001년까지 감정한 작품 약 2500여 점 중 위작이 29.5%에 달할 정도로 많은 위작이 유통됐다. 실제 위작으로 밝혀진 것만 이 정도 규모이고, 감정을 맡기지 않았거나, 감정으로 걸러내지 못한 경우를 고려해보면 상당수의 위작이 유통된다고 추정해볼 수 있다.

시장의 부흥을 맞아 일부 미술업계 종사자들은 '아트테크 복음서'를 더욱 널리 전파하고 기사들은 자극적인 제목을 붙여 조회 수를 올리는 데 열중한다. 오래 컬렉팅을 해온 컬렉터라면 이런 기사나 복음서를 거의 신경 쓰지 않지만 신규로 이 시장에 진입하는 이들 중 상당수는 이런 종류의 홍보성 기사를 읽고 미술 시장을 접하게 될 수밖에 없다.

▌갤러리와 눈도장 찍고 작품도 구매하는 아트페어

아트페어는 여러 갤러리가 모여 미술 작품을 전시 판매하는 행사로 한국에서는 2000년대에 미술 시장이 활성화되며 중요한 미술 행사로 자리 잡았다. 비엔날레는 주로 실험적인 작품을 출품하는 반면 아트페어는 상업 갤러리들의 판매 및 홍보를 목적으로 만든 장이기 때문에 현재 미술 시장의 분위기를 가장 잘 반영하는 행사라 할 수 있다.

아트페어는 갤러리들이 여는 각종 문화 행사와 기획 전시를 한번에 볼 수 있는 장점이 있다. 흔히 아트페어를 백화점에 비유하고는 한다. 수백 개의 갤러리들이 전시하는 작가, 작품들을 한눈에 볼 수 있어 꼭 구매를 하지 않더라도 현재 미술 시장의 트렌드와 어떤 작품들이 인기를 얻고 있는지를 생동감 있게 확인할 수 있다.

페어에 가기 전 미리 프리뷰를 찾아보며 마음에 드는 작가와 작품을 담아두고 해당 갤러리가 어떤 곳인지 미리 검색해두면 현장에서 갤러리스트와 자연스럽게 대화를 이어나갈 수 있다. 한국국제아트페어만 해도 수백 개의 갤러리가 참여한다. 따라서 선택과 집중이 필요하며 대부분의 인기 작가들의 작품은 순식간에 팔려나가기에 평소 마음에 담아둔 작가에 대한 시장성, 작품 세계, 갤러리의 성향 등을 조사하지 않으면 막상 기회가 와도 선택하기 힘들다. 따라서 컬렉팅을 목표로 한다면 원하는 작가와 갤러리에 대한 공부는 필수적으로 선행되어야 한다.

(상) 왼쪽부터 앙헬레스 아그렐라(Angeles Agrela)의, 〈레오니다(Leonida)〉와 다니엘 누네즈(Daniel Núñez)의 〈집(Home)〉 (하) 트레이 압델라(Trey Abdella), 〈낫티드(Knotted)〉

▌세계 경매 시장의 큰 흐름

구상의 시대, 구상 작가들의 약진

2021년 한국 미술 시장은 역대 최고 성장률을 보였다. 전체 거래가액뿐 아니라 그동안 그게 주목받지 못하던 문형태, 우국원, 김선우 작가 등이 새로운 라이징 스타로 떠올라 2021년 경매 시장을 뜨겁게 달구었다. 또한 이미 세계 시장에서 탄탄한 컬렉터층을 가지고 한국을 대표하는 작가 이우환, 한국 블루칩 단색화가 박서보, 하종현 등도 경매에서 기존 기록들을 모두 갈아 치우며 최고가를 경신했다.

세계 미술 시장으로 눈을 돌리면 2021년은 그 어느 때보다 젊은 슈퍼스타 작가들이 경매에 화려하게 데뷔했고 1~2년 전부터 뜨기 시작한 몇몇 작가들의 폭발적인 가격 상승이 돋보이는 해이기도 했다.

2021년 세계 미술 시장은 '구상의 해'였다. 유명 미술 플랫폼 아트시(Artsy)에서 발행한 「2021년 세계 미술 시장의 아트시 가격 데이터베이스」에 따르면 2021년 이머징 작가 중 최저 추정가의 5배 이상의 금액으로 작품이 거래된 작가 중 87%가 구상 작가였다. 다음은 2021년 해외 3대 경매에서 뚜렷한 상승세를 보인 해외 작가들이다.

아모아코 보아포

2021년 12월 1일 크리스티 경매에서 〈손 들어(Hands Up)〉가 나올 때 많은 컬렉터들은 150만~200만 달러 사이에 낙찰될 거라 생각했다. 이미 보아포는 경매에 데뷔한 첫 작품이 80만 달러에 낙찰돼 세상을 놀라게 했다. 그 후 A급 작품들

2020년 10월 본함스 런던 경매에서 아모아코 보아포 2019년 작 〈초상화(Portrait)〉가 6만 8000파운드
에 낙찰됐다.

이 꾸준히 100만 달러 언저리에 낙찰되며 아프리카를 대표하는 흑인 작가로 시장에 안착했다. 〈손 들어〉는 보아포 그림 중 수작에 해당하는 대형 캔버스 작품으로 200만 달러의 벽을 깰 거라 예상하는 이들이 많았다. 이 작품은 모두의 예상을 훨씬 웃도는 금액인 수수료 포함 343만 달러에 낙찰되어 보아포 시장에 큰 파장을 일으켰다.

이에 앞서 2021년 10월 9일 소더비 경매에서 〈하얀 모자와 하얀 선글라스(White Hat White Shades)〉가 67만 6000달러에 낙찰될 때만 해도 〈손들어〉가 300만 달러를 넘길 거라고 예상하는 사람은 많지 않았다. 한 작가의 좋은 작품이 100만 달러를 깨는 것과 200만, 300만 달러를 넘어서는 건 각각 다른 의미를 지닌다. 물론 보아포는 2020~2021년에 이미 110만 달러에 낙찰된 기록이 다수 있었기 때문에 그의 작품이 200만 달러를 넘기는 것은 시간문제라고 여겼으나 이렇게 빠르게 343만 달러를 기록한 것은 놀라운 일이었다. 12월 1일 크리스티 경매 이후 PS 마켓에서 보아포의 모든 작품의 호가는 훌쩍 뛰어버렸다.

이 낙찰 가격의 가장 큰 함의는 아프리카 대륙을 대표하는 상징으로 보아포가 자리매김하고 있다는 강력한 증거가 아닐까? 아프리카 가나 출신으로 보아포의 뒤를 따르는 가나 아티스트 오티스 쿠아이코도 보아포와 마찬가지로 루벨 컬렉션에 편입됐고, 쿠에시 역시 2021년 경매에 처음 데뷔해 20만 달러에 낙찰되었다. 이들은 모두 보아포 키즈라 불린다. 여기서 볼 수 있듯 보아포가 아프리카 현대미술에서 가지는 상징성은 이토록 크다.

2021년 12월 1일 경매 이후 보아포 시장은 소위 말해 '폭발'했다고 평가한 이들이 많았다. 그러나 2022년 상반기 보아포 시장은 그렇지 않았다. 5월에 열린 경매에서 보아포의 대형 캔버스 작품들이 기대보다 훨씬 낮은 가격에 연속으로 낙

찰됐는데 이는 PS 시장에서 나타나던 조짐이 반영되기 시작했다고 보는 컬렉터들도 다수 존재한다. 이전부터 보아포 캔버스 작품의 PS 실거래가가 경매 기록을 따라가지 못하고 있다는 이야기가 많이 들렸다. 이는 작품 수급 관리, 보아포가 대형 갤러리에 가지 않는 이유와 결부된 것이 아닐까 추측된다. 다시 말해 보아포 정도의 스타성을 가진 작가가 대형 갤러리와 계약을 하지 않을 뿐 아니라 개인 스튜디오를 통해 직접 파는 작품들이 상당수 존재한다는 것은 당장 작가가 얻을 수 있는 단기 수익 때문이라는 비판이 존재한다. 대형 갤러리와 계약을 하게 되면 일반적으로 작품 판매 수익의 50%를 갤러리와 공유할 뿐 아니라 갤러리에서 작품 수급을 철저하게 관리하여 스튜디오를 통해 직접 판매하기 힘들어진다. 또한 작품의 프라이머리 가격 역시 갤러리가 주도적으로 정해 작가가 자신의 시장을 통제할 수 있는 수단을 상실하게 된다. 미술계는 끊임없이 스타를 만들어내야 한다. 유럽과 미국을 포함한 서구권에는 이미 수많은 슈퍼스타들이 있고 중국과 일본에는 생존 작가 중 100억 원의 벽을 넘은 현대미술 작가들이 있다. 그러나 전 세계 미술 시장의 한 축으로 떠오르고 있는 아프리카 미술 작가들은 아직 걸음마 단계다. 이들이 어디로 나아가는지 조심스럽게 지켜봐야 한다. 컬렉터 입장에서는 작가가 대형 갤러리와 계약을 맺고 좋은 전시를 많이 하며 작품의 공급 역시 전략적으로 통제되길 바라지만 작가의 입장에서는 상당한 수익을 갤러리와 나누어야 할 뿐 아니라 자신의 의도대로 작품을 유통시킬 수 없게 된다. 보아포가 직면한 이 문제를 어떻게 돌파해나갈지 향후 귀추가 주목된다.

사라 휴즈

2021년 12월 크리스티 경매에서 사라 휴즈(Shara Hughes)의 〈내 정글이 아니지만 그냥 여기서 살고 있다(It's Not My Jungle I'm Just Living in it)〉가 126만 달러에 낙찰됐다. 그녀의 2020년 기록을 보면 작품 대부분이 10만~30만 달러에 낙찰됐는데, 2021년 경매 기록에서는 놀라울 정도로 금액이 상승했다.

정물화와 풍경화를 주로 그리는 사라 휴즈의 작품은 환상적이고 몽환적인 분위기 그리고 화사한 색채가 특징이다. 최근 구상과 추상 가릴 것 없이 재능 있는 여성 작가의 약진이 두드러지는데 사라 휴즈도 역시 폭발적으로 가격이 상승한 젊은 작가에 속한다.

하비에르 카예하

스페인 작가 하비에르 카예하(Javier Calleja)가 처음 시장에 데뷔했을 때 아시아의 별이라 불리는 요시토모 나라의 서양 버전 혹은 '짝퉁 나라'라고 비아냥거림을 받기도 했다. 카예하의 그림에서 나라가 떠오르는 이유는 그가 나라에게서 직접적으로 영향을 받았기 때문이다.

2020년만 해도 카예하의 경매 기록은 20만 달러 언저리를 맴돌았다. 그러나 2021년 작품 가격이 급등하기 시작했다. 12월 1일 크리스티 경매에서 〈조심해(Look Out)〉가 105만 달러에 낙찰됐다. 그 이전에 11월 30일 필립스 홍콩 경매에서 155만 달러에 낙찰된 〈작품 30개: 무제(30 works: Untitled)〉는 여러 개의 캔버스를 이은 초대형 작품으로 예외적인 것이다.

2021년 경매에서 카예하의 100호 작품이 100만 달러를 넘겼고 많은 작품들이 그 언저리에 낙찰이 된다는 것은 카예하 시장이 안정적으로 100만 달러의 벽을

하비에르 카예하, 〈작품 30개: 무제(30 works: Untitled)〉, 2017년, 종이에 혼합 매체, 가변 크기 벽화, 설치, 필립스 홍콩

넘어가고 있음을 의미한다. 또한 대중적이면서 귀여운 만화 이미지와 요시토모 나라가 떠오르는 한계가 있음에도 100만 달러의 벽을 넘어 시장에 안착되어가고 있다는 것은 어떤 의미를 가질까?

카예하의 선전 이전에도 대중적이면서 가벼운 이미지를 주로 그리는 작가들의 시장이 형성되어 있었다. 일반적으로 이런 종류의 작품이 속해 있는 시장을 커머셜(Commercial) 시장이라 부른다. 미술 시장의 성장으로 젊고 공격적인 투자를 하는 신규 컬렉터들이 대거 유입되면서 커머셜 시장의 가격이 함께 상승했다.

에바 주스케비치

에바 주스케비치(Ewa Juszkiewicz)는 1984년생 젊은 여성 작가로 사실적인 페인팅을 구사하며 얼굴을 비틀고 꼬아 여성에게서 느껴지는 전통적 미에 대한 인식을 이야기한다. 여성 작가 중 비슷한 작품 세계를 가진 작가들은 미술사에서도 여

럿 찾아볼 수 있는데 에바는 뛰어난 그림 실력과 감각적인 색채를 사용하며 현대미술 컬렉터들을 사로잡았다. 경매에 데뷔하기 전부터 그녀의 원화 캔버스를 구하는 건 거의 불가능에 가까웠고 알민레쉬 갤러리와 가고시안 갤러리에 전속되어 활동한 후로는 작품을 더욱 구하기 어려운 작가가 됐다.

에바의 첫 경매 작품이 2021년 5월 26일 소더비 런던 경매에 나왔다. 해당 작품은 구작 중에서도 C 정도 도상으로 판단되었으며, 14만 7000달러에 낙찰됐다. 작가가 경매에 데뷔하기 전 작품을 미리 구입한 컬렉터들은 작가의 A+ 도상이 경매에 나와 높게 낙찰되기를 기원할 것이다. 왜냐하면 누구나 갖고 싶어하는 A+ 도상이 높은 경매 가격을 기록하면 전체 시장이 견인되는 효과가 생기기 때문이다. 따라서 에바의 첫 경매는 조금 실망스러운 결과였지만 이는 구작 중에서도 좋지 않은 도상이라는 것을 에바의 작품에 관심이 있는 컬렉터라면 모두 알고 있었다. 보통 경매에서 예상에 못 미치는 낙찰 결과가 나오면 '실망매물'들이 PS 시장으로 나올 때가 많은데 그 작가를 애타게 찾는 컬렉터라면 이때가 작품을 살 수 있는 마지막 기회가 되기도 한다.

2021년 11월 18일 필립스 뉴욕 경매에 나온 2013년 구작 스타일의 〈푸른 소녀 (Girl in Blue)〉가 73만 달러에 낙찰됐다. 이를 통해 유추해보면 더욱 인기가 많은 최근작 100호 이상 캔버스는 100만 달러를 가볍게 넘을 거라 예상해볼 수 있다 (예상했던 대로 상대적으로 근작 대형 캔버스가 2022년 5월 경매에서 150만 달러에 낙찰됐다).

니콜라스 파티

1980년대생 이머징 스타 중 가장 성공한 작가 중 한 명이 바로 니콜라스 파티일 것이다. 그는 경매에 나오기 이전부터 갤러리 가격으로 작품을 구입하는 것이

불가능한 작가였다. 2019년 10월 6일 소더비 홍콩 경매에서 〈초상화(Portrait)〉가 72만 6000달러에 낙찰돼 일부 컬렉터들은 100만 달러의 벽을 깨지 못했음에 실망하기도 했다. 이때 실망매물 몇 개가 PS 시장에 나왔는데 그때가 니콜라스 파티의 작품을 괜찮은 가격에 잡을 수 있는 마지막 기회였을 것이다.

그 후 2020년 PS 시장에 파티의 대표적인 작품이라 할 수 있는 풍경화 A급 도상이 100만~150만 달러에 나와 거래된 기록이 있다. 또한 2020년 아트부산에 〈정물화(Still Life)〉가 8억 원에 매물로 나왔다. 이때만 하더라도 수요가 폭발적이지 않아, 너무 비싸게 나온 게 아닌가 하는 컬렉터들이 많았다. 당시 아트부산에서 판매된 작품이 최근 경매에 나와 수수료 포함 30억 원가량에 낙찰되었다는 사실은 파티 시장이 지난 1년간 얼마나 폭발적으로 상승했는지를 보여준다. 8억 원에 배팅을 했던 한 컬렉터는 1년 만에 경매 수수료를 제외하고도 약 130% 이상의 수익을 올렸을 것이다. 1000만 원대 작품을 사서 1년 만에 130%의 수익을 올리는 건 어려운 일이 아니지만 10억 원에 가까운 작품으로 1년 만에 그 정도 수익을 올리는 것은 결코 쉬운 일이 아니다.

니콜라스 파티의 정물화가 2021년 11월 30일 필립스 홍콩 경매에서 220만 달러를 기록했고, 12월 1일 크리스티 홍콩 경매에서 〈풍경화(Landscape)〉가 296만 달러에 낙찰됐다. 그 이전 11월 10일 크리스티 뉴욕 경매에서 자선으로 내놓은 2021년 작 50호 풍경화가 327만 달러에 낙찰되면서 파티 시장은 또 한 번 폭발적으로 상승했다. 이 낙찰 기록은 '자선 경매'라는 타이틀을 달고 있었기 때문에 앞으로 더 지켜봐야 하지만 50호의 크기밖에 안되는 캔버스 작품이 300만 달러를 돌파했다는 것은 파티 시장이 얼마나 강력한지를 말해주는 또 하나의 증거다.

뱅크시, 〈사랑은 휴지통에(Love is in the Bin)〉, 2018년, 캔버스에 스프레이와 아크릴, 101×78cm

뱅크시

얼굴 없는 화가 혹은 이벤트와 마케팅의 귀재로 알려진 뱅크시(Banksy). 2021년 10월 14일 소더비 런던 경매에서 뱅크시의 〈사랑은 휴지통에(Love is in the Bin)〉가 2600만 달러에 낙찰되면서 세상을 놀라게 했다. 이 작품은 3년 전 소더비에서 낙찰과 함께 작품이 잘리는 퍼포먼스를 벌였던 것으로 당시 낙찰된 금액은 한화로 약 15억 원이었다. 이 작품이 3년 만에 다시 소더비에 나와 20배가 넘는 한화 약 300억 원에 낙찰된 것이다. 이 사건은 미술품의 가치가 무엇인가하는 논쟁을 만들었다. 낙찰 즉시 현장에서 잘라버리는 쇼를 한 후 3년 만에 20배가 넘는 가격에 다시 낙찰됐다는 사실은 미술품의 가치가 어떤 이벤트에 의해 좌우되고 있는 사실을 가를 보여주는 증거가 아닐까? 혹은 정교하게 설계된 이벤트와 이를 서포트해주는 미술계의 강력한 네트워크를 가진 사람들이 있다면 가격은 얼마든지 만들어질 수 있는 것이 아닐까?

이런 점 때문에 뱅크시에 대한 평가는 양극단으로 나뉜다. 사람들을 깜짝 놀라게 하는 쇼맨(Show Man)이라는 비아냥과 동시에 현대미술의 개념과 시장을 가지고 노는 천재 악동이라는 긍정적인 수식어가 함께한다. 뱅크시 작품에 대한 거품 논란과 시세 조정 세력이 있다는 말도 많지만 분명한 건 뱅크시는 현재 미술 시장에서 가장 이슈가 되는 작가 중 하나다.

로비 드위 안토노

1990년생 인도네시아 출신 작가 로비는 2021년 미술 시장의 이머징 스타로 떠오른 기대주다. 그의 작품에는 그로테스크함과 귀여움이 공존하며 유머가 넘칠 뿐 아니라 섬세한 그림 실력도 엿볼 수 있다. 로비의 캔버스 작품은 2020년만 해

대전 신세계백화점 '아트 대전: 마이 퍼스트 컬렉션(ART 대전: My First Collection)' 전에 나란히 전시된 로비 드위 안토노(좌)와 하비에르 카예하(중앙)의 작품

도 1만~2만 달러면 살 수 있었지만, 2021년 수요가 폭발하면서 조금 큰 캔버스 페인팅을 15만 달러에도 구입하기 어려워졌다. PS 시장만 봐도 무려 1년 사이에 약 10~15배 이상의 가격 상승을 보였다.

2021년 11월 필립스 홍콩 경매에서 로비의 구작 〈중얼거림(Muram Temaram)〉이 30만 8000달러에 낙찰되면서 PS 시장에서 거래되는 레코드를 확인시켜주었다. 이 작품은 로비의 정교한 페인팅 실력과 그로테스크함과 유머러스함을 함께 가지고 있다. 그리고 10호 캔버스 〈프라마니 여신(Goddess Pramani)〉이 15만 달러에 낙찰됐다. 아직 로비의 신작들은 경매에 나오고 있지 않은데 앞으로 이 작가의 행보에 관심을 가질 필요가 있다.

작가가 의도했든 아니든 시장에서는 로비를 '요시토모 나라 – 하비에르 카예

하-드위 안토노 로비'로 이어지는 하위 호환 관계로 여기는 경향이 있다. 물론 이 말을 들으면 독자적인 작품 세계를 가진 작가 입장에서는 기분이 나쁠 수 있겠으나 시장에서는 조디 커윅(Jordy Kerwick)을 먼저 자리 잡은 로버트 나바(Robert Nava)와 같이 묶어 하위 호환 관계로 여기는 것과 일맥상통한다. 시장의 측면에서 보았을 때 '커머셜한 이미지의 귀여운 초상'을 그리는 작가들끼리 묶을 수 있는데 이들과 함께 거론되는 작가로 에드가 플랜스(Edgar Plans)가 있다. 몇 년 전만 해도 에드가 플랜스의 작은 작품들은 800만 원, 조금 큰 작품은 1000만 원이면 원하는 도상을 고를 수 있었다. 그러나 현재 경매 가격은 캔버스 기준 1억에서 7억 사이에 낙찰된다. 실로 엄청난 상승률이다. 로비의 향후 시장성 추이도 이에 영향을 받을 것으로 생각한다.

최근 3년간 세계 미술 시장의 트렌드를 보면 제3세계 작가들이 본격적으로 미술 시장에 데뷔하기 시작했고, 특히 흑인 작가들의 약진이 돋보였다. 바스키아가 1억 달러의 벽을 뚫은 이후 흑인 작가들의 약진이 더욱 두드러졌지만 이것은 시대의 흐름과 부합하는 측면이 있었다. 또한 최초 흑인 작가들의 약진은 세계 최대 미술 시장인 미국에서 주를 이루었는데 최근 3년간 흑인 작가들의 출신은 더욱 다양해지고 있다. 이들뿐 아니라 여성 작가들의 약진도 눈에 띈다. 최근 데뷔 직후 경매로 100만 달러를 넘어선 여성 작가는 구상·추상 가릴 것 없이 이전보다 훨씬 많아졌다. 이 또한 양성평등, 다양성과 소수 인권에 대한 존중 등 세계사적 흐름과 그 맥을 같이한다고 볼 수 있다.

2021년 경매 시장에서 작가별 최고가액을 살펴보면 에이버리 싱어(Avery Singer) 450만 달러, 리사 브라이스(Lisa Brice) 320만 달러, 플로라 유코비치 310만 달러, 로이 할로웰(Loie Hollowell) 210만 달러, 자데 파도주티미(Jade Fadojutimi) 160만 달

러, 에밀리 매이 스미스 160만 달러, 사라 휴즈 150만 달러로 젊은 여성 작가들의 약진은 시대의 대세가 되었다.

최근 3년간 새롭게 부상한 이머징 스타들을 살펴보면 구상 회화를 그리는 작가들이 압도적으로 많다. 구상 회화 중에서도 가볍고 대중적이면서 귀여운 이미지를 그리는 작가들이 눈에 많이 띈다. 이전 시대에는 시장에서 높게 평가받기 힘들었지만 최근에는 이런 이미지를 그리는 작가들의 작품이 급격하게 상승하는 경우가 많다. 이는 컬렉터층이 다변화되고 아시아, 특히 중국과 대만 그리고 한국의 젊은 컬렉터들이 미술 시장에 유입한 것이 가장 중요한 이유라고 할 수 있다. 젊은 컬렉터층이 확대되면서 심각하고 개념적인 미술보다 장식적이고 화사한 색감 그리고 직관적인 귀여움이나 익숙한 상업적 이미지를 차용한 작품들도 높은 평가를 받는 뚜렷한 흐름이 생겼다. 앞서 언급한 카예하, 로비 같은 작가들이 이에 속하며 이는 '구상의 시대'와 무관하지 않다.

한 갤러리스트는 최근 돈 많고 젊은 컬렉터들 중 상당수는 귀엽고 예쁜 도상을 좋아한다며 이런 현상이 일시적인 유행이 아닌 하나의 트렌드로 자리 잡을 것이라 이야기했다. 반면 이는 언제나 시장 호황기에 나타나는 현상으로, 쉽게 접근할 수 있는 도상을 선호하는 초보 컬렉터들이 시장에서 빠져나가기 시작하면 이 트렌드의 중심에 있던 몇몇 작가를 제외하고는 미술 시장에서 살아남지 못할 가능성이 크다고 우려하는 미술계 관계자들도 있다. 현재 미술 시장은 아기자기하면서 비슷한 이미지들이 넘쳐난다. 그중 옥석을 가리는 것은 컬렉터의 몫이다.

빛나는 추상 작가들의 부상

지난 몇 년간 세계 미술 시장은 '구상의 시대'였다. 이런 시류에도 불구하고 자신만의 추상 세계를 완성해가며 부상하는 대표적인 이머징 스타들이 있다.

플로라 유코비치

플로라는 2021년 〈소금 위에서(Above the Salt)〉로 처음 경매에 데뷔했다. 이 작품은 그녀의 작품 세계에서 좋지 않은 도상으로 크기도 매우 작았다. 이 작품은 약 20만 달러에 낙찰됐다. 이때만 해도 플로라를 크게 주목하는 컬렉터는 많지 않았다. 많은 이머징 작가 중 한 명이라는 생각이 강했다. 미술 시장에서는 어느 정도 수요가 생기면 10만~20만 달러에 낙찰되는 걸 어렵지 않게 찾아볼 수 있기 때문이다. 다만 소수의 발 빠른 컬렉터들만이 플로라의 작품을 애타게 찾고 있었다. 애타게 작품을 찾던 컬렉터 중 한 명은 플로라가 경매에 데뷔하기 1년 전부터 그녀의 A급 작품을 찾았지만 결국 살 수 없었다고 이야기했다.

그러나 대부분의 웬만큼 발 빠른 컬렉터들도 플로라를 눈여겨보지 않았다. 그녀의 〈예쁘고 아름다운 것(Pretty Little Thing)〉이 2021년 6월 24일 필립스 뉴욕 경매에서 117만 달러에 낙찰되고 나서야 작가를 주목하기 시작했다. 많은 사람들의 반응은 '플로라가 이 정도였어?', '이 작가는 도대체 누구지?'였다. 플로라의 작품이 100만 달러의 벽을 뚫자마자 10월 14일 소더비 런던 경매에서 〈그녀가 가진 걸 가질 것이다(I'll Have What She's Having)〉가 315만 달러에 낙찰됐다. 1990년생으로 경매에 데뷔한 첫 해에 300만 달러를 돌파한 작가는 전 세계를 뒤져봐도 극히 드문 케이스라 할 수 있다. 2021년 여류 추상 작가 중 최고의 한 해를 보낸 이를 꼽으라면 단연 플로라였다. 그 후 11월 18일 소더비 뉴욕 경매에서 〈습한 곳이 더

플로라 유코비치, 〈그녀가 가진 걸 가질 것이다(I'll Have What She's Having)〉, 2020년, 리넨에 유채, 169×220cm

좋다(It's Better Down Where it's Wetter)〉가 183만 달러에 낙찰됐다. 플로라의 작품들이 경매에 데뷔한 첫해 매우 높은 가격에 낙찰된 이유는 2021년이 경매 최고 호황기였다는 점과 수요에 비해 작품 수급량이 매우 적었기 때문이다. 플로라는 한 작품을 완성하는데 평균 2~3주가량을 소요한다고 한다. 이 수치를 근거로 계산했을 때 1년에 많아봐야 20~25점 남짓 작품을 만들 것이고 이 중 일반 컬렉터에게 배정되는 물량은 극히 일부일 것이다. 아무리 인기가 많은 작가라 할지라도 과한 공급량을 견뎌낼 작가는 없다. 나는 미술 시장을 지켜보며 많은 스타 작가들이

작품을 대량으로 찍어냈을 때 결국 시장이 상승 동력을 잃고 하락하는 사례를 여러 번 보았다. 앞으로 플로라의 시장이 어디로 갈 것인지 그 귀추가 주목된다.

자데 파도주티미

여류 추상 작가 중 최고의 한 해를 보낸 또 다른 이는 흑인 작가 자데 파도주티미였다. 2021년 10월 15일 필립스 런던 경매에서 자데의 〈기쁨의 신화(Myth of Pleasure)〉가 160만 달러에 낙찰됐다. 같은 날 소더비 런던 경매에서도 146만 달러에, 전날 소더비 런던 경매에서는 115만 달러에 낙찰되며 안정적으로 100만 달러 가격대 작가가 됐다.

그녀의 첫 경매는 2020년 12월 7일 필립스 뉴욕 경매로, 〈연꽃 섬(Lotus Land)〉이 37만 8000달러에 낙찰됐다. 해당 작품이 B+ 정도 도상으로 평가받는데, 이것이 자데의 캔버스를 50만 달러 이하로 살 수 있었던 마지막 기회였을지도 모른다.

플로라와 자데 그리고 로이 할로웰의 경매 기록들을 보며 "추상 작가는 한번 뜨면 황당할 정도로 가격이 상승한다"라는 미술계의 속설을 확인할 수 있었다.

2022년 3월 크리스티, 소더비, 필립스 경매에 자데의 작품이 6점이나 등장했다. 이는 2021년 경매 급등에 따른 차익실현매물이 대거 나온 것으로 해석된다. 한 작가의 작품 가격이 급등하면 차익실현매물이 경매 혹은 PS 시장에 등장한다. 여기서 컬렉터들이 잘 봐야할 점은 그 차익실현매물을 꾸준히 잘 받아줄 만큼 시장이 탄탄하게 형성되어가고 있느냐는 것이다. 또한 차익실현매물이 대거 등장하게 된 배경이 무엇인지를 알아야 한다. 한 작가의 인기가 급상승할 때 전속 갤러리가 해당 작가의 작품 수급을 관리하지 않고 단기적인 이익을 위해 작품을 대량생산해 시장에 풀 때 차익실현매물 혹은 실망매물이 대거 쏟아질 수 있고 그것으로 그

자데 파도주티미, 〈기쁨의 신화(Myth of Pleasure)〉, 2017년, 캔버스에 유채, 140.5×140.5cm

작가의 시장은 한 순간에 무너질 수도 있다. 한 작가가 대형 갤러리에 전속되는 것을 그 작가 시장의 호재로 생각하는 이유는 갤러리에서 작품 수급 관리를 철저하게 하기 때문이다. 특히 해외 최정상 갤러리라 부를 만한 갤러리는 작가 시장을 보호하기 위해 수급 관리에 매우 신경을 쓰며 작품을 구매할 컬렉터들도 매우 까다롭게 선정한다.

로이 할로웰

2019년만 해도 〈쌍둥이자리(Gemini)〉가 22만 5000달러에 낙찰됐다. 같은 해 10월 5일 크리스티 런던 경매에서 〈초록색 여인(Lady in Green)〉이 44만 3000달러에 낙찰됐다. 2년 후 로이 할로웰의 작품 가격은 급등하기 시작했다. 2021년 6월 8일 필립스 홍콩 경매에서 〈첫 만남(First Contact)〉이 140만 달러, 6월 18일 소더비 홍콩 경매에서 〈링크드 링엄(Linked Lingams)〉이 212만 달러, 12월 1일 크리스티 홍콩 경매에서 〈릭릭(Lick Lick)〉이 188만 달러에 낙찰됐다. 로이 할로웰의 A급 도상 50~60호 캔버스 작품은 시장에서 안정적으로 100만~150만 달러에 실거래가 형성되어 있다.

로이 할로웰은 1983년생으로 젊은 여성 작가다. 그녀는 여성의 신체 일부, 성기 등을 자신만의 추상 언어로 표현한다. 2021년부터 로이 할로웰의 작품들은 이전과 다르게 4~5배 이상 뛰어 200만 달러의 벽을 가볍게 깨버렸다.

이머징 스타 중 젊은 여류 추상 작가들이 2021년 한 해를 석권할 만큼 강력한 힘을 발휘하면서 아직 경매에 데뷔하지 않은 뛰어난 여류 추상 작가들을 찾고자 하는 움직임은 이미 시작됐다. 전 세계의 슈퍼 컬렉터들은 자신의 컬렉팅 후보군 위에 올려놓은 여류 추상 작가들을 구입하기 위해 노력 중이며 이미 소식이 빠른

컬렉터들은 2차 시장에서 1차 시장 가격의 몇 배를 지불하고라도 그 후보에 올라 있는 작가들의 작품을 자신의 컬렉션에 편입시키고 있다. 미술 시장의 발 빠른 컬렉터들은 다른 자본 시장과 마찬가지로 시장의 흐름에 매우 기민하게 반응하며 이미 경매 기록이 찍힌 후에는 컬렉팅하기 늦어버린다는 사실을 잘 알고 있다.

경매에 아직 등장하지 않은 슈퍼스타들을 찾아라

이머징 스타가 공개 경매에 등장해 높은 낙찰가액을 기록하면 그때부터는 그 작가의 작품을 사는 게 거의 불가능해진다. 공식적으로 낙찰가액이 찍히면 앞서 설명했듯이 바로 PS 시장에 반영되고 매각하려 했던 매도자들도 매물을 거둬들이거나 호가를 더 높게 부른다. 모든 자산 시장은 똑같은 속성을 갖고 있다. 주식으로 비유하면 이는 아직 상장하기 전 회사의 주식을 미리 보유하는 것과 같다. 상장할 것이라고 기대하는 회사의 주식을 보유한다는 것은 공개 시장 가격 기준이 없는 주식을 구입하는 것이다. 아직 공개 시장에서의 시세 평가가 이루어지지 않았기 때문에 가치의 상승폭과 하락폭은 더욱 클 수 있다.

그렇다면 경매에 등장하기 전 작가들은 어떤 기준으로 찾아야 할까? 누군가는 꾸준히 갤러리, 미술관 전시를 보고 비엔날레 등에서 누가 주목을 받는지 체크하며 SNS 등을 찾아보라고 하지만 개인적으로 이런 방법은 단기간에 도움이 되지 않는다고 생각한다. 이것은 '시험을 잘 보기 위해 교과서를 열심히 봐야 한다'라는 말과 같다. 원칙적으로는 맞는 말이지만 초보 컬렉터들은 이런 원칙적인 방법으로 단기간에 미술 시장에 대한 자신의 통찰력을 키우기 쉽지 않다.

자신의 예술적 안목을 높이고 미술사의 큰 흐름을 읽어내기 위해서는 많은 책을 읽고 전시를 보아야 한다. 그러나 책을 많이 읽는다고 해서, 좋은 전시를 많이

본다고 해서 알려지지 않은 슈퍼스타를 빠르게 발굴할 수 있다고 믿는 것은 순진한 생각이다. 물론 장기적으로 보면 도움이 되기 때문에 이런 노력도 게을리하면 안된다. 이런 원칙적인 노력은 장기적인 관점에서 꾸준히 병행해야 할 덕목이지 이것으로 미술 시장에서 좋은 작가를 남들보다 빠르게 알아볼 수 있다고는 생각하지 않는다.

시장을 빠르게 추종하거나 남보다 빠르게 이머징 스타 작가들을 알아보고 컬렉팅을 하기 위해서는 미술계 내에서의 인맥, 특히 실력 있는 아트딜러와 컬렉터들과의 인맥을 잘 쌓아야한다. 그 어떤 요소도 이보다 중요한 건 없다. 이는 부정적으로 보면 시세 추종적인 컬렉터를 의미하기도 하고 긍정적으로 보면 너무 많은 작가의 홍수 속에 살고 있는 컬렉터들이 전 세계에 등장하는 수많은 작가들을 집단 지성을 통해 필터링하는 효율적인 네트워크를 구축하는 것이다. 국내 시장 위주로만 컬렉팅하는 컬렉터라면 새롭게 봐야 할 작가들의 수가 제한적이지만 세계 시장으로 눈을 돌린다면 혼자 힘으로 수많은 작가들을 보고, 분류하고, 공부하고, 판단하는 것은 전업으로 해도 어렵다. 그래서 시장을 빠르게 감지하는 유능한 아트딜러, 컬렉터들과 꾸준히 소통하는 것이 중요하다.

세계 경매 뉴스

2022년 3월 경매가 시작되기 전 미국 연방준비제도의 자산매입축소와 금리 인상 발표 그리고 러시아의 만행으로 발발한 우크라이나 전쟁으로 급격히 자산 시장이 위축되지 않을까 걱정하는 일부 컬렉터가 있었다. 미술 시장은 금리 인상 등에 직접 타격을 받는 부동산 시장 혹은 경기 선행 지표로 움직이는 주식 시장에 비해 보다 느리게 반응하지만 결국 전체 자산 시장의 움직임과 함께할 수밖에 없다.

긴 겨울잠을 깨고 한 해의 본격적인 시작을 알리는 첫 경매가 모두 3월에 열린다. 글로벌 3대 경매 회사의 가장 중요한 경매인 이브닝 세일 역시 3월 초에 열리며 이를 통해 그해 미술 시장의 큰 방향을 가늠해볼 수 있다. 따라서 미술 시장에 관심을 가진 컬렉터라면 반드시 3월 초 글로벌 3대 경매 회사의 결과를 유심히 봐야 한다. 이 내용은 2022년 3월에 있었던 해외 경매 결과를 네이버 카페 '아트원'에 간략하게 정리한 것으로 사실적인 내용에 주관적인 의견을 덧붙였다.

에바 주스케비치의 2014년 구작 20호 캔버스가 프리미엄 포함 6억 2000만 원에 낙찰되었다. 작품의 크기, 근작의 A+ 도상이 아니라는 점 등을 감안했을 때 놀라운 결과다. 에바는 알민레쉬와 가고시안에서 철저하게 작품 수급을 관리하는 작가로 알려져 있는데 그것이 시장에 점차 반영되어가고 있는 형국이다. 이렇게 가격이 오르면 근작 페인팅이 경매로 나올만한데 나오지 않는다는 점은 에바의 장기적인 시장 관점에서 긍정적인 신호라 생각한다. 시장에서 결코 구할 수 없는 작품에 큰 금액을 배팅할 만한 전 세계의 부자들은 매우 많다. 또한 작품의 퀄리티와 도상은 근작이 훨씬 좋다.

스캇 칸(Scott Kahn)의 〈숲 속으로(Into the Woods)〉가 약 30호 정도 크기임에도 10

에바 주스케비치, 〈무제(Untitled)〉, 2014년, 캔버스에 유채, 80×60cm

억 원가량에 낙찰되었다. 경매 결과에 놀라움을 감출 수 없었다. 작년만 해도 스캇 칸의 대형 캔버스를 구하는 게 어렵지 않았고 PS 시장에서도 결코 높은 가격에 판매되지 않았다. 스캇 칸은 단독으로 가격 상승을 견인할 만한 호재 요인이 없었다. 하지만 작고한 후 500만 달러를 돌파한 매튜 웡(Mathew Wong)에게 영향을 준 작가라는 사실이 알려지면서 스캇 칸에 대한 수요가 폭증했다고 해석하는 이도 있다. 이것이 미술사적 재조명의 시작인지 아니면 단기 호재로 인한 일시적인 상승으로 그칠지는 아무도 모른다. 단기 급등을 호재로 보고 갤러리 혹은 경매 시장에서 작품을 높은 가격에 구매하는 이른바 '추격 매수'가 옳은 것인지는 시장성 차원에서 깊게 고민해볼 필요가 있다.

3월 경매에 보아포의 작품 2점이 출품됐다. 런던 이브닝에 나온 〈노란 담요(Yellow Blanket)〉는 2018년 구작 대형 캔버스 작품이다. 이 작품은 한화로 약 20억 원에 낙찰됐으며, 약 110호 크기의 2019년 작품 〈주황 셔츠(Orange Shirt)〉는 한화로 16억 6000만 원에 낙찰되었다. 두 작품 중 〈노란 담요〉는 사람들이 선호하지 않는 나체라는 점, 보아포 그림에서 중요한 요소 중 하나인 '패션'이 빠져 있다는 점과 2018년 당시 핑거페인팅이 섬세하지 않았다는 점이 약점인 작품으로 평가된다. 그럼에도 불구하고 한화 기준 15억~20억 원 사이에 거래된 것은 보아포 시장이 튼튼하다는 증거라고 생각했다.

그러나 5월 13일 크리스티 경매에서 보아포의 대형 캔버스 〈갈색 그림자(Shades of Brown)〉가 63만 달러에 낙찰되었다. 이는 매우 실망스러운 결과였다. 5월 20일 소더비 경매에서 나온 대형 캔버스 작품 〈토니카와 아이다(Tonica and Adia)〉 역시 수수료 포함 107만 달러(수수료 미포함 85만 달러)에 낙찰되었다. 여러 컬렉터들과의 토론 끝에 내린 결론은 보아포 시장이 5개월 전과는 매우 다르게 흘러가고 있다

는 사실이었다. 〈토니카와 아이다〉 낙찰 결과는 5월 13일에 있었던 충격적인 숫자(63만 달러)를 만회하는 결과이긴 했지만 분명히 보아포 시장에 위험 신호로 해석된다. 향후 결과를 지켜봐야겠지만 문제가 없는 대형 캔버스 작품이 경매 낙찰가에서 연속으로 50만~90만 달러를 기록한다면 앞으로 PS 시장에서 보아포 작품의 호가는 낮아질 수밖에 없다. 이 가격대에서 경매보다 비싸게 구매하는 컬렉터는 거의 없기 때문이다. 실제 위의 경매 기록이 찍힌 후 PS 시장에서 보아포의 대형 A급 캔버스 작품들이 100만~120만 달러에 제안이 들어오기도 했다. 불과 몇 달 사이에 매도 호가가 최소 20% 이상 낮게 제안이 들어오고 있음을 확인할 수 있었다. 2021년 12월 1일 크리스티 경매 이후 지난 6개월간 보아포 시장에 나타난 급격한 변화는 급등하는 작가를 PS 시장에서 '꽉 찬 가격'으로 '추격 매수'하는 것이 얼마나 큰 위험을 감수해야 하는지를 보여주는 좋은 사례다.

2021년에도 안나 웨이언트(Anna Weyant)의 작품은 이미 갤러리에서 구매할 수 없을 정도로 인기가 있었다. 그런 그녀의 작품이 2022년 상반기 경매 시장에 나왔다. 공교롭게도 메이저 경매 이브닝 세일에 작품이 출품되자마자 세계 4대 갤러리 중 하나인 가고시안과 단독 전속 계약을 체결했다는 기사가 나왔다. 이는 미술 시장에서 흔하게 사용하는 '가격 띄우기' 전략이다. 안나 웨이언트의 A+ 작품이라 생각되는 인물 초상 〈썸머타임(Summertime)〉과 〈떨어지는 여자(Falling Woman)〉는 각각 수수료 포함 150만 달러, 162만 달러를 기록하며 화려하게 경매에 데뷔했다. 고전과 현대를 결합한 소재와 탁월한 페인팅 실력에 아름다운 외모까지 스타성을 두루 갖추고 있는 안나 웨이언트의 화려한 경매 데뷔는 누구나 예상 가능한 시나리오였다. 2021년 상반기 그녀의 작품 가격은 이미 PS 시장에서 높은 가격에 거래되고 있었다. 이번 경매 결과는 스타성 있는 작가를 대형 갤러리

가 어떤 식으로 가격을 끌어올리는지를 보여주는 전형적인 사례라 생각한다. 안나 웨이언트의 작품이 경매에 출품되기 전부터 그녀의 작품을 가고시안(혹은 그의 관계자들)이 쓸어 담았다는 확인할 수 없는 후문이 돌기도 했다.

루시 불(Lucy Bull)의 작품을 구입하는 것은 원래 어려웠고 2021년에는 불가능에 가까웠다. 미국 캘리포니아에서 작업하며 화려하고 독특한 추상 세계를 그리는 루시 불의 화려한 경매 데뷔는 이미 예견된 일이었다. 나는 2021년 루시 불의 작품을 PS 시장에서 꽤 비싼 금액에 구입했는데 발 빠른 컬렉터들은 루시 불이 경매에 나오면 더 이상 살 수 없는 가격대로 뛸 것이라고 확신하고 있었다. 2022년 5월 19일 소더비 경매에 〈특별한 손님(Special Guest)〉이 나왔다. 작품 크기는 60호로 대형 작품이 아니고 도상이 A+가 아님에도 수수료 포함 90만 달러에 낙찰되었다.

5월 경매는 3월과 분위기가 확연히 달랐다. 5월 초, 우크라이나 전쟁이 장기화되기 시작했고 인플레이션의 압력과 가파른 금리 인상 그리고 세계증시의 동반하락은 세계 금융 시장의 불안을 야기했다. 금융 시장에서 큰돈을 번 슈퍼 컬렉터들도 5월부터 금액대가 높은 그림을 사기 부담스러워했다. 이런 흐름은 6월 더욱 강해졌다. 분명 거시경제는 부정적인 지표들로 가득했고 그것이 소비 시장에 반영될 날도 얼마 남지 않았다는 분위기가 팽배했다. 이런 분위기 속에서 데뷔한 루시 불의 60호 작품이 90만 달러를 기록한 것은 그만큼 시장의 수요가 폭발적이었던 것으로 분석된다. 한 번의 경매 기록으로 판단하기 이르지만 대형 캔버스 작품이 경매에 나온다면 150만 달러를 기록한 자데 파도주티미 정도의 기록이 나올 것으로 추측하고 있다. 이는 루시 불이 경매에 데뷔하기 한참 전부터 많은 컬렉터들과 했던 예상이었다.

하비에르 카예하와 에드가 플랜스의 작품 모두 매우 높은 가격에 낙찰되었다. 특히 카예하의 50호 〈손대지 마(Do not Touch)〉가 89만 달러에 낙찰되어 놀라웠다. 기존 PS 시장에서 100호 크기의 좋은 도상의 작품을 90만~100만 달러에 구입할 수 있었는데 절반 크기의 작품이 거의 비슷한 가격에 판매되어 놀라움을 감출 수 없었다. 이 결과가 오버슈팅인지 아닌지는 아직 판단하기 이르다.

자데 파도주티미의 대형 캔버스 작품 〈안면 있는 침입자(Acquainted Intruder)〉는 2022년 3월 1일 크리스티 런던 경매에서 수수료 포함 115만 달러에 낙찰되었다. 자데의 작품은 크리스티 경매뿐 아니라 소더비, 필립스 3월 경매에도 4점이나 등장했는데 모두 도상이 좋지 않아 100만 달러 밑에서 거래되었다. 이는 도상에 따른 격차로 자데 역시 좋은 도상과 아닌 것들의 격차가 점차 벌어지고 있다는 점을 알 수 있다.

크리스티 경매 다음 날 진행된 소더비 이브닝 세일에서 사라 휴즈의 〈벌거벗은 여인(Naked Lady)〉이 240만 달러가 넘는 금액에 낙찰되며 신기록을 세웠다. 3월 이브닝 경매를 통해 확인할 수 있었던 가장 뚜렷한 경향은 2021년에 이어 여성 작가들의 약진이 두드러진다는 점이다. 같은 날 소더비 경매에서 플로라 유코비치의 대형 캔버스 작품 〈따뜻하고 습한 'N' 야생(Warm, Wet 'N' Wild)〉이 330만 달러에 낙찰되며 2021년 최고 기록을 갈아 치웠다. 또한 이미 2년 전부터 PS 시장에서 매우 핫했던 1990년생 로렌 퀸(Lauren Quin)의 〈비행기 멀미(Airsickness)〉가 2022년 3월 필립스 경매에 처음 데뷔했다. 이 작품은 50만 달러가 넘는 금액에 낙찰되며 성공적으로 데뷔했다는 평가를 받는다.

또한 금융 시장에 위기감이 감돌던 5월 소더비 경매에서 크리스티나 쿠알레스(Christina Quarles)의 〈우리에게 내린 밤(Night Fell Upon Us Up On Us)〉이 수수료 포

하비에르 카예하, 〈손대지 마(Do not Touch)〉, 2018년, 캔버스에 아크릴, 116×100cm

함 452만 달러에 낙찰되었고, 2022년 베니스 비엔날레 작가상을 받은 사이먼 리 (Simon Leigh)의 조각 〈버밍엄(Birmingham)〉이 210만 달러에 낙찰되면서 여전히 여성 작가들의 강세가 뚜렷하게 확인된다. 2~3년 전만 해도 '흑인'이라는 키워드가 전 세계 미술 시장을 뒤덮었는데 이제는 '여성'이라는 테마가 시장을 견인해가고 있다는 느낌을 받았다.

미술 시장에서
첫 작품 사기

미술 작품은 가격이 천차만별이지만 컬렉팅을 한번 시작하면 자신이 가진 자원 중 상당 부분을 컬렉팅에 배정하게 된다. 단순히 취미나 관상용으로 시작한 컬렉팅이 개인 자산의 상당 부분을 차지하게 되는 경우가 많다.

자신이 컬렉팅한 작품이 개인 자산의 상당 부분을 차지하게 된다는 것은 미술 시장에 대해 잘못된 판단했을 때 상당한 경제적 손실을 감수해야 함을 의미하기도 한다. 네트워크가 잘 구축되어 있고, 충분한 지식을 쌓은 컬렉터라면 미술 시장의 폐쇄적 특성 때문에 크게 실패하는 사람은 많지 않지만 초보 컬렉터들은 상당한 자산의 손실을 볼 가능성이 매우 크다. 앞서 기술했듯이 각각의 미술 작품은 영업이익이나 배당수익률 혹은 임대 수익률과 같은 정량적 지표가 없고 오로지 시장의 믿음으로 가격이 형성되기 때문이다.

▌경매 시장의 흐름 파악

처음 입문한 컬렉터는 가격에 대한 정량적 지표를 오로지 공식적인 경매 기록을 통해서만 확인할 수 있기 때문에 경매 기록이 찍히기 전까지 그 작가에 대한 시장 흐름을 읽는 게 쉽지 않다. 이것은 초보 컬렉터들을 매우 곤혹스럽게 한다.

한편 공식적인 기록이 만들어지고 난 후에는 특정 작가의 가격이 너무 높게 형성돼 접근하기 어렵다. 이런 점 때문에 미술 시장은 초보자가 단기간에 성과를 내는 것이 매우 어렵다. 혹자는 이에 대해 '저평가된 신진 작가'를 찾아야 한다고 이야기하고는 하는데 그것은 열심히 투자 공부를 하면 부자가 될 수 있다는 말과 같이 공허한 말이다. 누구나 알고 있는 원칙이지만 그것을 '어떻게' 실현할 것인지가 중요하다.

"제가 생각할 때 잘 사는 방법의 첫째는 인맥이에요. 특히 외국 갤러리는 인맥이 없으면 좋은 작품을 사는 건 불가능합니다. 인맥을 잘 쌓아놓고, 운이 따른다면 갤러리에서 좋은 작품을 받기도 해요. 그런데 요즘은 더욱 경쟁이 치열해져 더 힘들어지고 있다고 들었어요. (...) 두 번째는 자주 경매를 들여다봐야 해요. 자꾸 보다보면 느낌이 올 때가 있죠. 시장을 계속 지켜보면 어떤 분야든 자신만의 통찰력이 생기잖아요. 미술관과 갤러리 전시뿐 아니라 경매도 자주 보세요. 특히 해외 경매를 많이 보길 추천해요. 경매 회사에서 가장 중요한 이브닝 세일뿐 아니라 조금 가격대가 낮은 작가들이 나오는 뉴 나우 같은 것도 유심히 지켜보세요. 거기에서 추정가가 낮은 작가들 위주로 봐요. 추정가가 이미 매우 높은 작가들은 잘 사지 않습니다."

87쪽 H 컬렉터 인터뷰 中

미술 시장에 관심을 갖기 시작하고 1년이 지나서야 첫 작품을 구입했다. 첫 작품을 바로 구매하지 않고 1년 동안 뜨고 지는 많은 작가들과 과거 경매 이력과 현재진행형으로 벌어지고 있는 경매를 계속 본 이유는 H 컬렉터의 말처럼 경매를 자주 보면서 감을 잡을 시간이 필요했기 때문이다. 개인적으로 H 컬렉터의 말에 전적으로 동의한다.

경매 기록은 원하는 작가의 작품 중 어떤 도상이 비싸게 거래됐고, 현재 상승 혹은 하락 추세에 있는지를 확인할 수 있기에 작품을 구입하기 전 필수적으로 확인해야 하는 정보다. 각 경매 회사의 홈페이지에 들어가면 다가올 경매에 대한 작품 정보를 가장 빠르게 알 수 있다. 이전에 거래한 기록이 있거나 담당자를 배정받으면 경매 때마다 경매 도록을 우편으로 보내주는데 홈페이지에는 이보다 더 빨리 경매 작품에 대한 정보가 올라가기에 홈페이지에서 확인하는 것이 가장 빠른 방법이다.

우리는 미술 작품에 대한 시장의 신뢰나 믿음, 즉 수많은 컬렉터들과 아트딜러들, 갤러리스트들이 어떻게 평가하는지를 빠르게 파악해야 한다. 이는 네트워크 없이는 거의 불가능에 가까운 일이기 때문에 초보 컬렉터라면 처음부터 큰 금액의 작품을 덜컥 구입하는 건 지양해야 한다.

▌갤러리에서 네트워크 쌓기

아무리 돈이 많은 사람도 인기 많은 작품을 모두 살 수 없다. 또한 각각의 취향도 다르고 시간도 한정되어 있기 때문에 관심 작가 위주로 갤러리를 볼 수밖에 없다. 모든 갤러리의 역사와 소속 작가를 다 보려면 전업으로 해도 시간이 모자랄 것이다. 주변에 좋은 컬렉터를 비롯한 인맥이 있다면 현재 미술계에서 해당 갤러리들에 대한 정보를 빠르게 분류해 시간을 절약할 수 있다. 그러나 인맥이 없는 초심자라면 컬렉팅 초반기에는 꽤 많은 시간을 들여 검색하고 공부해야 한다. 최근에는 SNS, 인터넷 카페 등에 많은 정보가 있기 때문에 노력만 한다면 넘칠 정도로 많은 정보를 획득할 수 있을 것이다. 여기서 중요한 점은 컬렉터 인맥이 있다 할지라도 이머징 작가들의 정보를 공유하는 컬렉터는 극소수에 불과하다는 것이다. 대부분의 컬렉터들이 작품을 구입하기 전까지 정보를 지인들과 잘 공유하지 않는다.

우리가 알고 있는 유명 블루칩 작가들은 거의 다 대형 갤러리에 소속되어 있고 요즘 같은 호황기에 갤러리 가격으로 작품을 사는 것은 기존 VIP 고객이 아닌 이상 쉽지 않다. 특히 해외 갤러리에서 컬렉터는 앞으로 성장할 작가들이면서 자신의 취향에도 맞는 작가를 찾는 게 목표인 경우가 많다. 여기서 핵심은 그런 갤러리를 찾고 좋은 관계를 장기적으로 유지하는 것이다.

갤러리를 볼 때 해당 갤러리가 소속 작가를 어떻게 키워왔는지, 소속 작가들에 대한 지원과 프로모션을 잘하는 갤러리인지, 작가 발굴 성공 사례가 많은 갤러리인지, 단순히 중개만 해서 이윤을 취하는 갤러리는 아닌지 등을 종합적으로 판단해야 한다. 여기서 더 중요한 것은 어떤 갤러리스트를 만나느냐이다.

첫 작품을 구입할 때 대형 갤러리 위주로 접촉하면 큰 좌절감을 느낄 수 있다. 특히 요즘 같은 호황기에는 더욱 그렇다. 물론 예산이 충분하고 인맥이 탄탄한 컬렉터는 예외다.

해외 대형 갤러리들은 접근 자체가 매우 까다롭고 작품을 원한다고 이메일을 보내면 90% 이상은 답장소자 하지 않는다. 또는 답장이 와도 관심이 전혀 없는 다른 작가를 추천하기도 한다. 이는 매우 정중한 표현으로 자신들의 갤러리 프로그램을 후원하는 모습을 보이라는 뜻이다.

구매 이력은 분명 기부를 포함해 '얼마나 돈을 써주었느냐'하는 정량적 지표인데 모든 갤러리가 그 정량적 지표대로 우선순위를 배정하지 않는다. 이건 갤러리스트들의 개별적 성향에 따라 다르기 때문에 구매 실적을 많이 쌓았다고 꼭 자신이 원하는 걸 얻을 수 있는 것은 아니다. 컬렉터는 수많은 다른 컬렉터들과의 경쟁에서 살아남기 위해 끊임없이 갤러리에게 자신이 얼마나 진지한 컬렉터인지를 알리고 구애해야 한다.

또한 최근 컬렉터들 간의 경쟁이 심해지면서 단순히 좋은 컬렉션 리스트와 사회적 지위뿐 아니라 개인 뮤지엄 소유, 미술관 보드 멤버로 들어가기 등 갤러리에 어필할 수 있는 스펙을 갖추려는 발 빠른 컬렉터들이 많아졌다. 유명 미술관의 보드 멤버 혹은 후원자가 된다는 건 특정 갤러리에서 좋은 작품을 받을 때 유리하게 작용한다. 그것은 미술계에서 널리 인정되는 '공공성에 헌신하는 컬렉터'로 비춰질 가능성이 높고 컬렉터를 검증하는 중요한 지표가 되기도 한다. 이런 점에서 좋은 갤러리에서 작품을 받기 위한 노력은 '어떻게 보여지느냐'가 가장 중요하고 그것은 곧 컬렉터들 간의 '스펙 경쟁'으로 번지기도 한다. 사람의 속마음은 아무도 알 수 없으니 갤러리 입장에서는 가장 좋은 컬렉터를 판단할 때 겉으로 보이는 모

습으로 판단할 수밖에 없는 건 당연한 이치다.

해외 대형 갤러리의 인기 작가들은 대부분 갤러리에서 거래되는 가격이 PS 시장보다 현저하게 낮기 때문에 컬렉터들은 갤러리에 줄을 선다. 줄을 서는 컬렉터들은 원하는 작가의 작품을 구하기 위해 노력해줄 개별 갤러리스트들에게 공을 들인다. 어떤 갤러리스트는 갤러리에서의 구매 실적을 중요하게 생각하고, 어떤 갤러리스트는 컬렉터의 열정을, 어떤 이는 공공전시 공간 같은 것들이 있는지를 중요하게 생각한다. 비중의 차이가 있을 뿐 해외 대형 갤러리에 접근하는 데에 있어 모두 중요한 요소다. 최근에는 경쟁이 더욱 치열해져 컬렉터들 중 개인 미술관을 만드는 이들이 늘어나고 있다. 미술관이라 하면 굉장히 돈이 많이 들 것 같지만 개별 공간이 있다면 적당한 예산으로도 충분히 가능하다. 개인 미술관을 만들어 진정으로 미술의 '공공성'에 헌신하고자 하는 이들도 있지만 더 많은 이들은 공공성을 어필함으로써 더 좋은 작품을 낮은 가격에 구매하고자 계산을 하는 컬렉터들도 많다. 이런 유형의 컬렉터들에게 '공공성'은 작품을 구하기 위한 하나의 전략일 뿐이다.

컬렉터가 '구매 실적'이라는 이름으로 갤러리와 거래할 때 유의할 것은 컬렉터들의 간절한 마음을 이용해 무분별하게 구매 실적을 쌓으라고 요구할 수도 있다는 점이다. 이런 현상은 시장이 호황일 때 더 잦아진다.

이 부분에 대해 직접 경험한 극과 극의 사례가 있다. C 갤러리의 C 작가의 작품을 구입하고 싶어 2021년 하반기부터 꾸준히 C 갤러리의 갤러리스트와 연락을 했다. 초반에 컬렉팅에 대한 열정을 많이 어필하며 C 작가의 작품을 구입하고 싶다고 여러 번 이야기를 했다. 난 C 갤러리스트에게 집요하게 계속 C 작가를 구입하고 싶다고 이야기하지 않았다. 이미 초반에 몇 번 이야기한 것으로 충분히 의

사표시를 했다고 생각했다. 그러다 생각이 날 때마다 다른 이야기 속에 슬며시 컬렉팅 의사를 내비쳤다. 반년 남짓한 시간 동안 미술 컬렉팅뿐 아니라 사회 전반에 대한 여러 이야기를 나누었다. 오랜 시간 대화를 하고 나니 서로의 성향에 대해 많이 알게 되었고 난 적절한 다른 작품을 제안해 달라고 이야기했다. 그러나 C 갤러리스트는 내게 "네가 진정으로 원하지 않는 작품까지 제안하면서 작품을 팔고 싶지는 않다"고 답했고 난 그 솔직한 답변에 고마움을 느꼈다. 그러던 중 2022년 5월 C 작가의 작품을 제안받았다. C 갤러리스트는 내게 "지금까지 이렇게 단기간에 C 작가의 작품을 제안한 적이 없었는데 너와 오랜 시간 알고 지내다 보니 좋은 컬렉터라는 걸 알 수 있었다. 이 작가를 사랑하는 마음을 오랫동안 간직했으면 좋겠다"라고 이야기했다. 난 이 말에 매우 큰 감동을 받았고 C 작가의 작품을 볼 때마다 지난 시간들이 주마등처럼 스쳐 지나간다.

또 하나의 다른 경험은 D 작가의 작품을 받고 싶어 D 갤러리스트와 연락을 하면서 일어났다. D 갤러리스트는 연락한 지 2주 정도 되었을 때 구매 실적에 대한 이야기를 꺼냈다. 난 좋은 작품이 있다면 제안해 달라고 흔쾌히 응했고 그렇게 2점의 작품을 구입했다. 그리고 D 작가의 새로운 전시가 있음을 미리 알고 "이번 전시 때 구입 가능한 작품이 있다면 리스트를 받고 싶다"라고 이야기했다. 그때 D 갤러리스트는 수요가 많아 이번에는 어렵고 다음 번에는 꼭 배정될 수 있도록 노력하겠다고 했다. 그리고 다른 작품을 또 제안했다. 난 다음 기회를 기약하며 제안한 작품을 또 1점 구입했고 다음 전시(아트페어)가 찾아왔다. 난 부푼 마음을 안고 D 갤러리에 연락했다. D 갤러리스트는 해당 작품을 패키지 딜로만 판매한다고 답변했다. 문제는 그 패키지 딜이 컬렉터들 사이의 소규모 입찰 형식으로 제안되었다. 내가 100원의 총금액을 써내면 다른 컬렉터에게 105원에 제안하는 식으

로 컬렉터들끼리 경쟁을 시키는 구조였다. 갤러리에서 경매처럼 작품을 판매하고 있다는 사실에 경악했다. D 갤러리스트와 갤러리에 매우 크게 실망하고 D 작가의 컬렉팅을 포기할 수밖에 없었다.

C와 D의 사례는 미술 시장에 존재하는 갤러리와 갤러리스트들이 컬렉터를 바라보는 시각 그리고 갤러리에서 인기 작가의 작품을 판매하는 방식이 얼마나 다를 수 있는지를 보여주는 경험이었다. 책에서 어떤 갤러리스트와 만나느냐가 가장 중요하다고 여러 번 강조한 이유는 여기에 있다.

작품을 살 때 2차 시장 위주로 접근할 것인지 1차 시장인 갤러리에 먼저 접근할 것인지에 대한 명쾌한 답은 없다. 개인적으로 빅 컬렉터들을 인터뷰하고 내린 결론 역시 '정답은 없다'이다. 아래는 H 컬렉터의 인터뷰에서도 둘 사이의 적절한 밸런스가 중요하다는 취지인데 그의 말에 매우 동의한다.

"특정 갤러리에서 구매 이력을 쌓아도 자신이 원하는 작품을 준다는 보장이 없어요. (…) 그럼에도 목표로 하는 작가군을 보유한 갤러리와 관계를 잘 쌓아야 해요. 그러나 갤러리에서 너무 많은 걸 요구하면 절대 따라갈 필요는 없어요. 적절한 줄타기가 중요한데 이건 갤러리마다 다르고 한 갤러리 안에서도 갤러리스트들마다 다 달라요. (…) 자신이 갖고 싶은 작가를 전속으로 보유한 갤러리와 아무런 관계를 형성하지 못하면 평생 PS 시장이나 경매에서 작품을 사야 해요. 컬렉팅에 정답은 없지만 갤러리와 2차 시장 모두를 이용하는 게 장기적으로 가장 바람직하다고 봐요."

92쪽 H 컬렉터 인터뷰 中

▎미술인 만남의 장, 아트페어

인맥이 있어 미리 소개를 받고 갤러리에 접촉하면 일이 쉽게 풀리기도 한다. 그러나 인맥이 없는 초보 컬렉터라도 실망할 필요는 없다. 아트페어에는 갤러리스트와 접촉면을 넓힐 수많은 기회가 있다.

인기 작가들의 작품은 아트페어가 시작되기 한참 전에 팔리는 게 일반적이다. 페어 전 갤러리는 기존 고객들에게 먼저 작품 리스트를 건네는데, 이는 국내뿐 아니라 해외도 마찬가지다. 그렇다면 작품을 사고자 하는 컬렉터는 스스로 이렇게 자문할지도 모른다.

"어떻게 해야 아트페어가 시작되기 전에 그 작품 리스트를 받을 수 있을까?"

답은 그 갤러리의 기존 고객이 되면 된다. 그러나 이메일을 보내고 연락을 해도 거의 답장조차 하지 않기 때문에 네트워크가 없으면 애초에 기존 고객이 되는 것조차 어렵다고 생각할지도 모른다. 그럼에도 아트페어는 많은 갤러리들이 기존 고객뿐 아니라 새로운 고객층을 넓히기 위해 다양한 오프닝 행사를 준비하고 열정적인 컬렉터들을 늘 기다리고 있으니 자신 있게 다가가는 것이 중요하다. 아트페어는 초보 컬렉터에게 최초의 접촉면을 만들 수 있는 기회가 될 수 있으니 잘 활용하면 관계를 형성해가는 데 큰 도움이 될 수 있다.

아트페어 활용하기

갤러리는 아트페어를 통해 자신들의 작가와 작품을 더 많이 알리고 더 많은 컬렉터들과 만나길 소망한다. 아무리 콧대가 높은 갤러리라도 진지한 컬렉터가 갤러리 작가들에 관심을 보인다면 마다할 갤러리는 없다. 그러나 앞서 이야기했듯

이 대부분의 갤러리들은 페어에 가져오는 주요 작품들의 리스트를 페어 시작 전 기존 고객에게 보낸다.

그럼에도 불구하고 갤러리들은 아트페어 오프닝을 주최해 최대한 많은 새로운 컬렉터들을 만나려 한다. 갤러리는 기존 고객 위주로 초대하기 때문에 인맥이 없는 신규 컬렉터라면 갤러리 오프닝이 언제인지 미리 체크하고 최대한 얼굴을 비추고 명함을 주고받으며 훗날을 기약하는 게 좋다.

페어장에서 갤러리스트들은 수백, 때때로 1000명이 넘는 사람들을 만나야 한다. 그렇기에 갤러리스트는 페어 동안 명함을 주고받은 모든 컬렉터들을 기억할 수 없다. 갤러리스트에게 좋은 인상을 남기는 것이 중요한 이유는 여기에 있다. 비싼 비행기값을 내고 날아와 아무와도 접촉면을 만들지 못한다면 낙담할 수밖에 없다. 그러면 어떻게 처음 본 갤러리 관계자에게 좋은 인상을 남길 수 있을까? 여기에 명확한 답은 없다. 사람마다 보는 포인트가 다르고 컬렉터마다 가진 강점이 다 다르기 때문이다.

수많은 갤러리스트들과 이야기를 나눠보면 공통적으로 이야기하는 것이 있다. 그것은 처음 다가오는 컬렉터가 정말 작가와 작품에 관심이 있는지 아니면 2차 시장 가격에 주로 관심을 두는지 이다. 이것은 갤러리가 컬렉터와 관계를 맺어나가는 데 있어서 매우 중요한 요소이다. 대부분의 갤러리에서 자신들이 공들여 키운 작가의 작품들이 시장에서 트레이딩(차익만을 목적으로 하는 거래)되듯이 거래되는 걸 원하지 않는다. 조금 더 리셀러에 가까운 성향인지 아니면 진지한 컬렉팅을 목표로 하는 컬렉터인지를 판단하는 것 역시 갤러리스트의 주관적 성향과 판단이지만 작가와 작품 자체에 대한 이야기를 나누는 것이 더 좋은 인상을 줄 수 있다고 입을 모은다.

한국국제아트페어

한국국제아트페어(KIAF, 키아프)는 한국화랑협회가 주최하는 국내 최대 아트페어로 매년 가을(9~10월) 서울 코엑스에서 열린다. 2002년 부산 벡스코에서 시작한 키아프는 서울로 자리를 옮긴 후 국제적인 아트페어로 자리매김했다. 2021년 20주년을 맞이한 키아프는 개막 6시간 만에 350억 원, 행사 마감일까지 총 650억 원의 매출을 올리며 미술 시장을 놀라게 했다.

지난 2019년 처음으로 키아프를 방문했다. 이듬해에는 코로나로 열리지 않아 2021년에 두 번째로 방문했다. 그곳에서 뜨거워진 미술 시장의 열기를 몸으로 느낄 수 있었다. 2021년 키아프 주최측은 2019년과 다르게 입장 티켓을 VVIP, VIP, 일반으로 나누었다. 새롭게 생긴 VVIP 티켓은 정가 30만 원에 판매됐는데 매우 비싼 티켓값에도 불구하고 VVIP 첫날 엄청난 인파가 몰려 오픈 시간 전에 긴 줄을 서야만 했다. 일부 컬렉터는 VVIP 티켓을 지참하고도 오픈 시간 30분 후에야 입장할 수 있었다.

2021년 한국 미술 시장은 유례없는 호황을 맞았다. 언론은 '아트테크'라는 이름의 기사를 연일 쏟아냈고 이에 호응한 경매 회사는 매출 신장을 위해 매달 경매 릴레이를 이어가고 있었다. 일부 작가들의 작품 가격 폭등과 신규 컬렉터들의 유입 등으로 미술 시장에 대한 기대가 상승하자 서울옥션 주가는 2021년 초 대비 2021년 말 5배나 폭등했다. 케이옥션은 2022년 1월 상장 후 '따상(2일 연속 상한가)'을 기록하기도 했다.

미술 시장의 호황·불황을 판단하는 중요한 지표 중 하나는 경매 회사의 주가 흐름이다. 서울옥션 주가는 2021년 이전 5년 동안 거의 변화가 없을 정도로 '상승 재료'가 없었고 시가총액도 높지 않았다. 그러나 2021년 미술 시장 호황에 대한

기대와 NFT 등 주가를 끌어올릴 수 있는 재료들이 등장하며 주가는 폭등했다.

페어장에서 오픈런의 의미

페어 때 '오픈런'은 의미가 없다고 생각한다. 이는 미술 시장의 판매 관행·구조 때문이다. 주변 컬렉터, 갤러리스트 중 오픈런이 의미 있다고 이야기하는 사람은 단 한 사람도 없다. 오래 컬렉팅을 한 고수 컬렉터들은 결코 오픈런을 하지 않는다. 그런데 2021년 키아프 때 오픈런을 한 사람들이 실제 있었다. 이 방법으로 획득할 수 있는 작품이 과연 정말 좋은 작품인지는 생각해봐야 한다.

2021 키아프가 열리던 첫날 국내 대형 갤러리 중 하나인 가나아트센터 부스에서 고성이 들렸다. 젊은 인기 작가의 작품을 구매하려고 오픈런을 한 컬렉터는 현장에 구매 가능한 작품이 없다는 이야기를 듣고 화가 나 있었다. 그 컬렉터는 30만 원을 지불하고 VVIP 티켓을 구매해 오픈 시간 한참 전에 행사장 줄을 선 후 처음으로 갤러리 부스에 도착했지만 원하는 작품을 살 수 없었던 것이다. 상황을 미루어 짐작건대 그 컬렉터는 갤러리와 2차 시장에서 가격 차이가 큰 작가의 작품을 오픈런으로 결코 살 수 없다는 미술계의 관행을 알지 못했을 것이다. 고성을 지른 그 컬렉터의 마음이 이해가 안 되는 것은 아니지만 이는 미술계의 판매 시스템에 대한 이해가 부재했기 때문에 발생한 일이라 생각한다.

페어장은 접촉면을 넓히는 곳

키아프 첫날 오픈과 동시에 입장했음에도 수요가 많은 작품들에 판매 완료를 의미하는 빨간딱지가 붙어 있던 것을 보았다. 유명 갤러리들은 현장 판매보다 기존 고객에게 미리 작품 리스트를 보여주고 판매하는 방식을 선호한다. 일부 갤러

리는 신규 고객 유치를 위해 판매 가능한 작품을 들고나간다고는 하지만 '시장성이 매우 좋은 작품'이라면 해당되지 않는 이야기다. 이는 세계적인 아트페어인 아트바젤이나 프리즈 등도 같다.

그렇다면 페어장을 분주하게 돌아다녀야 하는 이유는 무엇일까? 그것은 갤러리와의 네트워크적인 측면을 최대한 넓히고, 시장에 새롭게 등장하는 작가와 작품에 대한 현장의 분위기를 빠르게 느끼기 위해서다. 페어장은 작품을 오픈런으로 누구보다 빠르게 선점하기 위한 장이 아닌 네트워크와 현장의 분위기를 느끼러 가는 공간이라 생각하면 마음이 편해진다. 무언가를 꼭 사야만 한다면 페어장이 아닌 갤러리와의 접촉면을 넓혀 신중하게 작품을 선택하는 것이 더 좋은 결과를 얻을 수 있을 것이다.

2022년 키아프는 영국 런던에서 시작된 세계적인 아트페어 프리즈와 협업해 페어를 연다. 프리즈 아트페어는 아트바젤, 아모리쇼(The Armory Show), 피악(FIAC) 등과 더불어 세계에서 가장 유명한 페어이기 때문에 그동안 한국 아트페어에서는 볼 수 없었던 해외 대형 갤러리들의 참여가 두드러질 것으로 보인다. 이는 국내 갤러리와 작가 위주로 소비하던 한국 컬렉터들의 인식 변화뿐 아니라 한국 미술 시장 전반에 큰 영향을 미칠 것으로 기대된다.

2021 한국국제아트페어 현장 스케치

2021년 키아프는 역대급 인파가 몰렸다. 매출액도 2019년에 비해 2배가량 뛰어 사상 최고를 기록했다. 페어 첫날에 행사장에 들어가기 위해 엄청나게 긴 줄을 서야 해서 일부 컬렉터들은 티켓을 구분한 의미가 퇴색됐다고 볼멘소리를 했다.

개인적인 방문 소감을 밝히자면 페어장에서 유명 작가를 만날 수 있어 좋았다.

페로탱 부스에서는 페로탱 갤러리 창시자인 임마누엘 페로탱과 단색화가로 유명한 하종현 작가 등을 직접 볼 수 있어 더 기억에 남는다.

아쉬웠던 페어장에서의 에티켓

시간이 지나며 인파가 많아지니 사건 사고도 많아졌다. 오픈 시간 고성을 지른 컬렉터뿐 아니라 유아차를 끌고 온 한 컬렉터가 작품을 칠 뻔했는가 하면 작품을 만지다가 갤러리 관계자와 불편한 소리가 오가기도 했다. 시간이 지나며 특정 갤러리 부스의 직원들이 예민하게 반응했던 이유는 여기에 있었다.

개인적으로 자동차 행사를 직접 주최해본 경험이 있어 이해가 되는 부분이 있다. 행사장에 온 사람들에게 아무리 만지지 말라 이야기하고 푯말을 써놓아도 꼭 만지는 사람이 있고 차문을 여닫는 사람들이 있었다. 행사장에 전시된 차량 중 상당수는 10억 원을 호가하는 초고가 차량이었는데 이런 사람들을 볼 때마다 행사장에서의 관람 문화가 아직 미성숙한 부분이 많다고 느꼈다. 미술품은 자동차보다 더 예민할 수 밖에 없는데 만지거나 부주의해서 작품에 파손이 생긴다면 생각만 해도 끔찍한 분위기가 만들어질 것이다.

아트부산

아트부산은 매년 봄(4~5월) 부산 벡스코에서 열리는데 2020년 아트부산은 코로나19로 연기돼 가을에 열렸다.

2020년 가을 아트부산에 방문해 2개의 작품을 구매했다. 그중 하나는 평소에 소장하고 싶었던 미국 여성 화가의 작품이었다. 현장에 방문했을 때 해당 작품을 구매할 수 없다는 이야기를 듣고 포기하려던 찰나 선순위 컬렉터가 개인 사정상

작품 구매를 취소하여 10분 안에 해당 작품 구매 여부를 결정해야만 했다. 컬렉팅을 하다보면 적지 않은 금액의 작품을 단 1시간 혹은 몇 분 만에 결정해야 하는 순간이 찾아온다. 촉각을 다투는 순간 빠른 결정을 하기 위해서는 해당 작가와 작품의 시장, 철학 세계, 그 작품이 작품 세계에서 얼마나 중요한 것인지 등에 대한 지식이 있어야 한다. 그렇지 않고서는 적지 않은 금액을 10분 만에 결정하는 건 불가능하다.

그리고 더 중요한 것은 해당 갤러리의 갤러리스트와 미리 접촉하고 웨이팅리스트에 이름을 올려두고 지속적으로 관심을 표명해야 한다는 것이다. 사전에 관심이 없었던 컬렉터에게는 작품 권유조차 하지 않기 때문이다. 갤러리스트가 어떤 컬렉터에게 작품을 권유해야 하는지, 다음 순번으로 누구에게 먼저 제안을 해야 하는지를 결정하는 데 해당 컬렉터와의 관계, 평소 작가에 대한 관심 표명이 절대적으로 영향을 미친다.

1년 후 10주년을 맞이한 아트부산이 5월에 열렸다. 아트부산은 키아프 다음으로 큰 행사지만 해외 대형 갤러리들의 참여는 저조한 편이다. 따라서 2022년 아트부산은 독일 갤러리를 중심으로 여러 해외 갤러리들을 참여시켰고 향후 다양한 해외 갤러리들의 참여를 유도할 것이라고 했다.

2021 아트부산은 북적이는 인파와 함께 매출 350억 원을 달성했다. 같은 해 키아프가 650억 원 매출을 달성한 걸로 비추어 볼 때 2021 아트부산 역시 매우 뜨거웠다고 할 수 있다. 또한 2022년 5월에 열린 아트부산은 전년도 매출을 2배가량 경신하며 약 760억 원이 넘는 판매를 올리기도 했다.

부산에는 아트부산 외에도 부산국제아트페어(BIAF), 부산국제화랑아트페어(BAMA) 등 크고 작은 페어가 함께 열린다. 모든 페어를 다 갈 수 없지만 미리 홈

페이지에 들어가 일정을 확인하고 참여 갤러리 중 관심 있는 갤러리가 있다면 연락을 취하는 것이 좋다. 큰 페어에 참여할 때 갤러리는 '팔 만한 작품들'을 미리 확보해 평소 관심을 보인 컬렉터들에게 연락을 돌린다. 시장에서 아주 높은 가격에 형성된 작가가 아니라면 우연찮은 기회에 작품을 획득할 수 있는 기회가 생길 수 있기 때문에 부지런히 1년 동안 열리는 페어 일정을 체크하고 참가 갤러리들의 정보를 미리 확인해야 한다. 성공적인 컬렉팅을 위해서는 부지런하게 검색하는 것이 가장 중요하다.

대구아트페어

지난 2021년 매년 11월 대구 엑스코에서 열리는 대구아트페어에 방문했다. 컬렉팅을 시작한 이후 1년 동안 열리는 크고 작은 아트페어와 갤러리 행사, 전시, 미술관 전시 일정을 체크하는 게 일상이 됐다. 진지한 컬렉터라면 누구나 1년 동안 열리는 국내외 행사와 전시 등에 관심을 갖고 계획을 짤 것이다. 코로나19로 해외에 나가기 힘든 요즘 국내 컬렉터들은 주로 국내 아트페어와 전시 일정에 큰 관심을 기울일 수밖에 없는데, 코로나19 이전에는 해외 아트페어 일정에 맞추어 1년 계획을 짜는 컬렉터들도 많았다.

대구화랑협회가 주최하는 대구아트페어는 키아프나 아트부산에 비해 규모가 작은 편이지만 2021 대구아트페어에서는 역대 최대인 98억 원의 판매 실적을 달성했다. 특히 키아프 때 참가한 페이스 갤러리, 글래드스톤 등 해외 유수 갤러리들의 참여가 전무했다는 점에서 키아프와는 분위기가 많이 달랐다. 시장 규모가 압도적으로 큰 서울의 아트페어와는 비교할 수 없었다. 그럼에도 불구하고 한 컬렉터는 대구아트페어에서 뜻밖의 작품을 얻었다. 그 컬렉터는 갤러리의 프라이빗

룸에 숨겨져 있던 보물 같은 작품을 찾아냈다. 페어 첫날 밤늦게 연락 온 그는 내게 그 작품을 사도 되겠냐고 물어왔다. 나 역시 평소에 관심을 가지고 열심히 살피던 작가였기에 작품명과 가격을 전해 듣고는 꼭 사라고 조언해주었다. 그리고 그 컬렉터는 망설임 없이 해당 작품을 구입했다. 해당 작품의 가격은 6억 원대였다. PS 시장 등을 근거로 볼 때 그 작품의 현재 시장 가격은 200% 가까이 상승한 12억 원으로 추정된다. 작품이 판매된 후 해외 경매에서 예상을 뛰어넘는 가격에 낙찰돼 PS 시장에서 호가가 오르긴 했지만 그 시점에서도 그보다 높게 거래되고 있던 중이었다. 결론적으로 말해 이 작품을 위탁 판매한 판매자가 해당 작품의 시세를 제대로 모르고 낮은 가격에 판매한 것이었다. 이는 '경매 기록의 함정'이다. 경매에는 해당 작가의 작품 중 A+ 수작이라고 할 만한 건 한 번도 나오지 않았기 때문에 기록이 상대적으로 저조한 편이었는데 2차 시장에서 A+ 수작은 훨씬 높은 가격에 거래되고 있었다. 그 작가의 작품을 6억 원에 판매한 판매자는 해당 작품이 A+ 수작이라고 생각하지 못했을 수도 있고 A+ 수작이라고 해도 현재 찍힌 경매 기록만을 가지고 그보다 약간 높게 판매하고자 했을 수도 있다. 그 컬렉터는 뮤지엄급에 해당하는 A+ 수작을 매우 좋은 가격에 획득했는데 이 사례를 통해 두 가지 교훈을 얻을 수 있었다.

작은 아트페어라도 원하는 작품을 손에 넣을 기회가 있을 수 있다는 사실과 이러한 기회는 미술 시장의 정보 비대칭 때문에 발생하는 가격 차이라는 점이다. 해당 작품의 판매자가 해외 PS 시장에 대해 보다 많은 정보가 있었다면 결코 그 가격에 그 작품을 팔지 않았을 것이다. 해외에 작품을 내놓으면 최소 30% 이상은 더 받을 수 있었다. 따라서 우리가 어떤 작품의 시세를 판단할 때 경매를 많이 참고하되 그 도상이 그 작가에게 어떤 의미인지, A급 도상인지 B · C급 도상인지를

면밀하게 살펴볼 필요가 있고 해외 작가라면 국내뿐 아니라 해외 PS 시장의 흐름도 살펴볼 필요가 있다. 미술 시장의 트렌드와 작품 가격의 변화는 실시간으로 빠르게 일어나, 그 흐름을 놓친 컬렉터는 시세보다 훨씬 비싸게 사거나 훨씬 싸게 파는 실수를 범할 수 있다.

또한 이 이야기의 주인공이 작품을 구입할 기회를 잡을 수 있었던 것은 평소 해당 갤러리와 친분을 유지하고 있었고 그 작가에 대해 잘 아는 컬렉터들과 교류하고 있었기 때문이다. 솔직하게 정보를 교류할 수 있는 컬렉터들 간의 네트워크를 만드는 일은 성공적인 컬렉팅을 위해서 필수적으로 필요한 부분이다.

홍콩 아트바젤

홍콩 아트바젤은 2013년 시작해 단일 페어로만 매출액이 1조 원에 달하는 아시아 최대 페어로 국내 최대 아트페어인 키아프와는 비교가 되지 않을 정도의 규모를 자랑하고, 세계적인 갤러리들이 참가한다. 2019년 홍콩 아트바젤은 36개국 242개의 갤러리가 참가했으며 판매 가격이 1900만 달러에 달하는 파블로 피카소의 그림과 생존 작가 중 가장 높은 가격을 가진 데이비드 호크니의 원화 그림을 판매하기도 했다. 2018년 홍콩 아트바젤에서는 윌리엄 드 쿠닝(Willem de Kooning)의 그림이 3500만 달러에 팔려 그해 홍콩 아트바젤의 최고가를 기록했다.

홍콩 아트바젤은 홍콩 공항에 내리는 순간부터 어디에서나 광고문을 볼 수 있을 정도로 큰 행사다. 홍콩 관광청은 코로나19 사태로 아트바젤 행사가 큰 타격을 입자 2021년 한국 인플루언서들을 온라인 뷰잉룸에 초대해 아트바젤 팸투어(family tour)를 진행하기도 했다.

2022년 홍콩 아트바젤은 홍콩 컨벤션 센터에서 3월에 열릴 계획이었으나 오미

크론 전파로 5월로 미뤄졌다. 늘 그렇듯 티켓팅은 3달 전인 2022년 2월 시작됐으며 아트바젤 SNS와 홈페이지에서 티켓팅 소식을 가장 먼저 확인할 수 있었다.

홍콩 아트바젤은 아트페어와 더불어 수많은 미술 행사들이 열리며 한국 페어에서는 보기 힘든 해외 갤러리들이 참가하기 때문에 시간과 기회가 되는 컬렉터라면 꼭 가봐야 하는 행사다. 아트바젤은 홍콩뿐 아니라 스위스, 미국 마이애미에서도 열리지만 한국과 가까운 거리에 있는 홍콩은 일정이 바쁜 컬렉터들도 1~2일 만에 다녀올 수 있기에 늘 아시아 컬렉터들의 관심이 최대로 집중된다.

Tip 홍콩 아트바젤이 처음이라면?

컬렉터, 갤러리스트, 갤러리 오너의 호텔

늘 해외에 가면 어디에 숙소를 잡을지가 가장 큰 관심사다. 숙소의 위치는 교통뿐 아니라 여행객이 걸어 다닐 수 있는 주변 환경에 절대적인 영향을 주기 때문에 여유롭게 일정을 계획한 사람이 아니라면 위치가 가장 중요하다고 할 수 있다. 일정이 느긋한 사람은 자신이 원하는 호텔을 잡고 천천히 도시와 아트페어를 둘러보면 된다. 그러나 일정이 빠듯한 컬렉터라면 어떨까? 홍콩 아트바젤 숙소에 대해 해외 갤러리스트와 수차례 아트바젤에 다녀온 컬렉터에게 물었다.

컬렉터라면 페어장 근처로 숙소를 잡을 필요가 없다

홍콩 아트바젤에 수차례 다녀온 S 컬렉터에게 물었다. S 컬렉터는 굳이 페어장 근처에 숙소를 잡을 이유가 없다고 이야기했다. 일정이 1박 2일로 페어만 후딱 보고 다시 출국해야 하는 사람이 아니라면 굳이 복잡하고 극심한 교통난을 가진 페어장에 호텔을 잡을 이유가 없다는 것이다. 그것은 마치 코엑스에서 열리는 행사를 위해 인터컨티넨탈 서울 코엑스를 숙소로 잡아야 하는지와 같은 문제인 것이다. 우리는 코엑스에 행사가 있다 해도 굳이 코엑스 앞 호텔에 머물지 않는다. 단, 머무는 내내 행사장을 출입해야 하는 사람들은 예외다.

갤러리스트나 아주 일정이 빠듯한 컬렉터는 행사장 근처에 숙소를 잡는 게 좋다. 특히 갤러리스트는 페어장과 숙소를 수시로 왕복해야 해 행사장과 먼 숙소를 잡는 건 어렵다.

그러나 일정이 비교적 넉넉한 컬렉터라면 이야기가 다르다. 최소 일정이 2~3일

이상인 컬렉터라면 페어장을 돌아보는 건 하루면 족하다는 게 거의 모든 컬렉터들의 공통된 의견이다. 행사장이 워낙 커서 하루 만에 다 둘러보기 힘들지만 이미 관심 있는 작가와 작품 리스트를 받아보는 경우가 많고 아침부터 저녁까지 열심히 보면 굳이 다시 인파로 미어터지는 행사장에 갈 이유가 없다고 이야기한다. 오히려 홍콩 아트바젤 기간에 열리는 다양한 전시와 행사에 더 집중해야만 하며 인파에 치이는 행사장보다 네트워크를 넓히는 데에 있어 갤러리를 직접 방문하는 것이 더 큰 도움이 된다고 이야기하는 컬렉터들도 많다.

갤러리스트라면 르네상스 홍콩 하버뷰 호텔

갤러리스트들은 아트페어가 끝날 때 다음 해에 머무를 숙소를 예약한다고 한다. 글로벌 갤러리의 갤러리스트라면 전 세계를 돌아다니기에 스케줄이 달력에 빼곡하게 적혀 있을 것이다. 1년에 세계 각지에서 열리는 메이저 페어(아트바젤, 프리즈 등)만 해도 매달 있을 정도니 해외 페어 담당인 갤러리스트들의 삶은 늘 출장과 함께 한다고 한다.

한 해외 갤러리스트에게 일정이 촉박한 컬렉터를 위해 홍콩 아트바젤 숙소를 추천해달라고 하니 르네상스 홍콩 하버뷰 호텔을 추천했다. 이유는 해당 호텔이 페어장과 연결되어 있어 많은 갤러리스트들이 이곳을 숙소로 정하고는 하는데 아침, 점심, 저녁을 먹을 때 갤러리스트들과 회의, 미팅하기 좋은 장소이기 때문이다. 많은 갤러리스트들과 만나 이야기를 나누며 세계 미술 시장의 흐름을 읽을 수 있고 어떤 갤러리의 어느 작가가 얼마만큼의 관심을 받고 있는지 등 인터넷으로는 찾을 수 없는 정보들을 엿들을 수 있어 이곳을 추천했다.

컬렉터 입장에서 보면 아트페어를 위해 일부러 홍콩에 가는 것은 세계 미술 시

장의 흐름을 현장감 있게 파악하기 위함이다. 많은 네트워크와 정보를 가지고 있는 컬렉터가 아니라면 단순히 페어장을 둘러보는 것으로 그 흐름을 알 수 없다. 따라서 참가 갤러리들의 그림을 보고 컬렉터, 갤러리스트, 아트딜러 등과 이야기하며 그 흐름을 느껴야 한다고 입을 모은다. 미술은 혼자만의 분석과 정보 검색으로 큰 흐름을 파악하는 데 한계가 있다. 공개된 정보가 매우 피상적일 확률이 높기 때문이다. 그 어느 시장보다 미술 시장은 폐쇄적이고 이너서클 안에서 정보가 도는 경향이 있다. 계속해서 네트워크를 강조하는 이유는 여기에 있다. 따라서 한국에서의 페어보다 훨씬 다양한 글로벌 갤러리들이 모이는 홍콩 아트페어는 네트워크를 만드는 데 큰 도움이 된다고 한다.

갤러리 대표라면 그랜드 하얏트 호텔

르네상스 홍콩 하버뷰 호텔이 갤러리 직원들이 많이 묵는 호텔이라면 그랜드 하얏트 호텔은 홍콩에 온 컬렉터들과 갤러리 대표들이 주로 묵는 곳이라고 한다. 가격은 그랜드 하얏트 호텔이 더 비싸다. 매년 열리는 홍콩 아트바젤 기간에는 극심한 교통난으로 택시 잡기가 쉽지 않은데 이 앞에서는 택시 잡는 것이 어렵지 않다고 한다.

아트바젤 티켓 예매는 미리 미리

아트바젤이 시작하기 3개월 전부터 티켓 예매가 가능한 시기를 확인해야 한다. 아트바젤 기간에 사람들이 많이 몰리기 때문에 현실적으로 현장 티켓은 구입하기 힘들다. 비싼 비행기값을 내고 막상 행사장에 도착했는데 표를 살 수 없어 들어가지 못한다면 얼마나 억울하겠는가. 꼭 미리 티켓팅을 하고 가자.

페어 첫날이 좋은 이유

갤러리는 기존 고객들 중 몇 명을 선별해서 VIP 티켓을 줄 수밖에 없다. 각 갤러리마다 배정받은 티켓은 한정적이며 아트바젤은 키아프와는 다르게 전 세계에서 날아오는 컬렉터들로 넘쳐나기 때문에 선별 작업이 필요할 수밖에 없다.

키아프도 그렇지만 해외 페어에서도 사전 구매가 이루어지는 작품이 많아 오픈런으로 인기가 많은 작품을 얻는 건 불가능에 가깝다고 생각하면 된다. 그렇다면 굳이 힘들게 아트바젤 첫날에 갈 필요가 있을까?

홍콩 아트바젤은 전시 부스비가 매우 비싸다. 10×10m 크기의 부스를 대여하는 것에만 대략 1억 원이 소요되는데, 부스를 장식하기 위한 벽체, 조명 설치 비용은 별도로 발생한다. 또한 작품 운송비와 보험료, 이를 설치할 인건비와 직원들의 항공권과 호텔비 등에도 모두 비용이 든다. 게다가 조명 감도, 위치 등을 바꾸는 작업 모두 추가 비용을 내야해 한 번 홍콩 아트페어에 참가하면 4억~5억 원가량이 소요된다고 한다.

한 번에 전시할 수 있는 총작품 수가 30점이라면 갤러리는 일반적으로 100여 점의 작품을 가지고 간다. 첫날 걸린 갤러리의 대표 작품들이 판매된다면 일부를 제외하고는 작품을 교체하기 때문에 첫날에 들어가보는 것을 추천한다. 즉, 첫날과 둘째 날 걸리는 작품이 다른 경우가 많다.

아트페어와 함께 즐길 수 있는 프로그램

홍콩 아트바젤이 열리는 기간은 미술인들에게 축제와 같다. 홍콩 아트바젤뿐 아니라 명성이 자자한 세계적인 아트페어들이 열릴 때는 페어장 근처에 많은 미술 관련 프로그램들이 운영된다. 예를 들어 홍콩 아트바젤이 열리는 3월에는 홍

콩에 진출해 있는 세계적인 갤러리인 하우저 앤 워스, 레비고비, 가고시안, 화이트 큐브 등에서 1년 중 가장 좋은 전시를 하는 경향이 있다. 또한 아트바젤이 열리는 기간에 50년 역사를 자랑하는 홍콩 아트 페스티벌(Hong Kong Art Festival)이 열린다. 페스티벌에서는 100개가 넘는 오페라, 음악, 춤, 연주 등이 열려 예술 애호가들의 흥미를 자극한다. 전 세계에서 날아온 컬렉터들의 관심을 끌기 위해 좋은 전시와 프로그램들이 페어 기간에 집중되는 건 당연하다.

테이트 모던 터바인 홀도 런던 프리즈 때 주요 전시를 열고, 뉴욕 프리즈 기간에는 뉴욕 주요 경매 프리뷰가 열린다. 한 도시의 세계적인 아트페어에 간다는 것은 페어장뿐 아니라 그 기간에 벌어지는 세계적인 경매 회사의 프리뷰, 갤러리들의 전시와 다양한 프로그램들을 동시에 경험할 수 있는 소중한 기회를 얻게 되는 셈이다. 일정이 아주 바쁜 컬렉터가 아니라면 페어장 근처에서 열리는 다양한 미술 프로그램을 경험하길 추천한다. 실제 한 지인은 프랑스 피악을 방문한 후 근처 갤러리들을 돌며 한 갤러리 대표와 친분을 쌓아 원하던 작품을 구매하는 성과를 거두기도 했다.

▌판화로 시작하는 첫 컬렉팅

자금 사정이 넉넉한 컬렉터들도 상대적으로 원화 캔버스 페인팅에 비해 저렴한 판화나 드로잉 혹은 프린트로 컬렉팅을 시작한다. 미술 시장에 대한 믿음이 없다면 난해한 캔버스 천을 수천 혹은 수억씩 주고 구매하는 것은 쉽지 않다. 지난 2년간 자금 여력이 되는 컬렉터들이 판화 등으로 시작해 원화로 옮겨가고 컬렉팅에 쓰는 자금을 빠르게 늘려나가는 것을 목격했다. 그러나 자금 여력이 충분하지 않은 컬렉터들은 빠르게 유명 작가의 원화로 옮겨가는 것이 쉽지 않다. 따라서 이런 유형의 컬렉터들에게는 상대적으로 낮은 가격대에서 미술품을 향유할 수 있는 판화, 프린트, 드로잉 등이 더 매력적으로 다가올 것이다.

최근에 일부 작가의 원화보다 판화가 가격 상승률이 더 높았다. 이러한 상황은 시장의 호황으로 인해 새롭게 유입된 컬렉터들이 얼마나 많았는지를 보여주는 지표 중 하나라고 생각한다. 한국의 대표적인 블루칩 작가 이우환을 예로 들어보자. 2021년 초부터 2022년 초까지 제안받고 구입한 작품들을 기준으로 보면 이우환의 〈다이얼로그〉 원화는 2~2.5배 올랐지만 판화는 4~5배 상승했다.

이유는 매우 단순하다. 새롭게 유입된 컬렉터들 중 처음부터 수억 혹은 수십억씩 쓸 수 있는 사람은 거의 없다. 대부분 신규 컬렉터들은 수백만 원 혹은 수천만 원의 예산 안에서 컬렉팅을 하려 한다. 비교적 적은 예산으로 컬렉팅을 하려는 사람들의 수요가 커지면서 300만~400만 원에 거래되던 이우환 판화는 1년 만에 1500만~1800만 원으로 400~500% 상승했다. 이 가격대 미술품 구매를 고려하는 컬렉터들에게 이우환의 원화는 고려 대상이 아니다.

일부 블루칩 작가들의 판화가 급등한 이유를 새롭게 유입된 컬렉터들의 존재와

예산에서 찾는 이유는 처음부터 원화에 접근할 수 있는 자금을 가진 컬렉터들은 판화에 큰 관심을 보이지 않는 경향이 있기 때문이다.

최근 미술 시장에 진입한 신규 컬렉터들은 유명 작가들이 발매하는 에디션 판화에 큰 관심을 보인다. 오픈런하거나 빠르게 온라인으로 클릭해 구매한다면 짧은 기간 안에 차익을 남길 수 있다고 생각하는 사람들이 많아지면서 판화 시장도 뜨거워졌다. 일부 갤러리 혹은 작가들은 이런 분위기를 이용해 무분별하게 판화를 생산하기도 했다. 불장(Bull Market)이 지나고 나면 이렇게 발행된 판화의 시장 가격은 무너질 가능성이 크기 때문에 판화 발행 주체가 얼마나 자주 판화를 발행하는지, 에디션은 몇 개인지, 시장에 얼마나 공급되는지를 유심히 체크해봐야 한다. 판화는 시장에 지속적으로 유입되는 새로운 컬렉터층이 얇아질수록 재판매가 어려울 수 있으며 원화보다 쉽게 위조할 수 있어 더욱 조심해야 한다.

최근 작업한 원화는 전시 출처가 확실해 위작을 살 확률이 거의 없지만 유명 작가의 판화를 모아 전시하는 경우는 거의 없고 본질적으로는 '복사물'인 경우도 많아 위조가 쉽다. 최근 쿠사마 야요이, 데이비드 호크니 등 해외 대가들의 판화 가격이 급등했는데 시장에 많은 위조품들이 유통되고 있다고 한다. 심지어 국내 유명 경매 회사의 경매에 위작 판화가 출품된 사례가 여러 번 있다. 따라서 컬렉터들은 판화 구입에 더 조심해야 한다.

판화 구매 시 고려할 것

선택의 기준

판화는 단순한 복사물이 아닌 하나의 작품이다. 다만 판화가 단순히 작가 또는 갤러리의 상업적인 목적으로 만들어졌는지 작가의 작품 세계를 표현하고자 하는 노력이 담겼는지 등을 판단할 필요가 있다. 작가가 선택한 기법이 수작업으로 들어갔는지, 단순히 고화질 인쇄물인지, 그 기법을 선택한 이유가 무엇인지 등을 컬렉터 스스로 공부해야 한다.

판화 속 에디션 넘버

판화는 대부분 에디션 넘버(Edition No.)가 있다. 판화당 정해진 생산량이 있다는 뜻이다. 에디션 넘버가 많고, 비슷한 도상을 단기간에 자주 발행한다면 그만큼 공급량이 많다는 뜻이기 때문에 보다 주의해야 한다. 옵셋(Offset) 인쇄처럼 대량 복제되는 판화는 더욱 주의를 기울여야 한다.

작가의 서명 여부

판화에 작가 서명이 있는지도 고려해야 한다. 작가의 서명 여부가 작품성에 영향을 미친다고 전혀 생각하지 않지만 시장에서는 작가의 서명이 남아 있는 판화를 선호하고 시간이 지나도 직접 서명한 판화가 가격을 잘 유지하는 경향이 있다. 서명조차 복사·인쇄하기도 하는데 이런 판화는 피하는 게 좋다.

판화 제작 시기

사후 판화는 대부분 가격이 오르지 않는다. 대부분이 고화질 프린트로 인테리어 장식용으로 사용되어 사후 판화를 투자용으로 구입하는 것은 추천하지 않는다.

판화의 기법

판화는 석판화, 목판화, 에칭, 모노타이프, 실크스크린 등 다양한 기법이 있다. 이 기법들 중 어떤 것이 더 좋다고 할 수 없다. 작가는 자신의 작품 세계를 가장 잘 표현할 기법을 고를 뿐이다. 다만 그 기법이 원가 절감 또는 편리를 위해서인지 작품 세계를 잘 표현해서인지를 판단하는 것은 컬렉터의 몫이다.

과세 대상 여부

해외에서 판화를 구입한다면, 자신이 구입한 판화가 과세 대상인지를 판단해볼 필요가 있다. 예술품 과세에 대한 규정은 예술품으로 인정된 미술품은 과세하지 않는다. 다만 판화를 예술품의 정의에 부합하는 것으로 볼 것인지는 법령 해석에 따라 다르다. 특정 판화가 과세 대상인지 아닌지의 여부는 구매 가격에 큰 영향을 미친다. 에디션의 수, 작가의 신체적 개입 여부 등에 따라 모두 다르게 판단되기 때문에 해외에서 들어오는 판화라면 미리 관세사에게 과세 여부를 질의하는 것이 좋다.

구입한 작품은
어떻게 판매해야 할까?

 기본적으로 작품을 재판매하는 방법은 구입 방법과 같다. 앞서 이야기한 대로 1차 시장과 2차 시장에서의 작품 구매, 갤러리와 작가 선정 시 유의할 점 그리고 경매 기록의 의미에 대해 잘 분석하고 좋은 네트워크를 만들어간다면 좋은 작품을 구입할 수 있는 기회는 반드시 온다고 생각한다. 미술 시장에 참여하고 있는 일부 컬렉터들은 "작품은 사기도 어렵지만 팔기는 더 어렵다"고 말한다. 미술 시장에서 컬렉터의 평판, 갤러리 리세일 금지 조항, 때때로 매우 예민한 성격을 가진 작품의 특수성 때문에 다른 투자 자산과 다르게 미술품 판매는 주의해야 할 점이 많다.

▌경매 시장에서 판매하는 경우

경매 시장에서 미술 작품을 판매하는 것은 구매할 때와 비슷하게 진행된다. 경매 회사에 자신의 작품을 판매하고 싶다는 의사를 밝히면 경매 담당자는 원칙적으로 해당 작품의 가치를 감정해 추정가를 산정한다. 이후 '작품 위탁 판매 동의서'에 사인을 하면 경매 회사에서 선정한 미술품 전문 운송업체가 작품을 가져가 경매 프리뷰에 전시한다. 이 과정에서 판매자는 경매 회사에서 제시한 작품 추정가에 동의해야 하며 그것에 동의하지 않는다면 경매 담당자와 협의 후 진행한다.

해외 경매 회사들은 작품 추정가를 낮게 잡아 경합을 유도하는 경향이 있고, 국내 양대 경매 회사는 작품 추정가의 하한이 이미 PS 시장에서의 시세 혹은 그보다 높을 때도 있다. 예를 들어 판매하고자 하는 어떤 작가의 작품이 이미 여러 차례 경매에서 10만 달러를 기록하고 있을 때 글로벌 3대 경매 회사는 이 작품의 추정가를 갤러리 가격과 비슷한 3만~4만 달러로 책정한다. 그러나 국내 양대 경매 회사는 추정가를 기존 경매 기록과 PS 시장에서의 거래 금액으로 설정한다. 따라서 입찰을 해야 할지를 정하는 것은 신중하게 여러 기록들을 찾아본 뒤 결정해야 한다.

판매자는 추정가를 경매 회사와 협의해야 하는데 경합이 치열할 것이라는 보장은 없기 때문에 하한을 더 높이고 싶어하는 게 일반적이다. 왜냐하면 시세가 10만 달러인 작품을 추정가 3만 달러에 내놓았을 때 그날 경매에 참여하는 사람들의 의욕이 저조하다면 시세보다 훨씬 낮은 가격에 낙찰될 위험이 존재하기 때문이다. 경매 낙찰가액은 그날의 운도 매우 중요하다. 게다가 판매자는 경매 회사에 적지 않은 판매 수수료를 부담해야 하기 때문에 추정가 산정은 매우 신중하게 결

정해야 한다.

한편 추정가를 터무니없이 높게 설정하면 아무도 입찰하지 않는 일이 종종 발생하며 이때 '유찰 기록'이 공식적으로 기록되면서 당분간 판매하지 못할 수도 있다. 한 번 유찰된 작품을 다음 달에 바로 경매 회사에서 잘 받아주지 않을 뿐 아니라 PS 시장에서도 최근 유찰 기록이 있는 작품을 사려는 구매자는 많지 않다. 단순히 추정가가 높아 유찰이 되었다면 PS 시장에서 조금 더 낮은 가격에 판매할 수 있겠지만 컬렉터들은 최근 유찰된 작품을 꺼려하는 경향이 있다.

하지만 작품에 하자가 있거나 갑자기 인기가 식어버린 작가의 작품이 아니라면 유찰이 돼도 크게 걱정할 필요는 없다. 유찰된다면 단기간의 유동성이 떨어질 뿐 대부분 작품을 파는 데 큰 문제는 없다.

또한 추정가를 높게 설정하는 것은 유찰의 위험이 있지만 예상치 못한 추가 수익을 거둘 가능성 역시 존재해 이는 시장과 경매 회사의 상황에 따라 결정하는 것이 바람직하다.

▌참여자들의 비합리성

경매 시장에 참여하는 모든 의사결정자가 합리적이라고 가정하면 반복적으로 거래됐던 경매 낙찰가액을 훨씬 상회해 낙찰되는 것은 그 작가에게 큰 호재가 발생했거나 그 작품의 도상이 특별히 좋은 경우에만 가능할 것이다. 그러나 경매 시장에 참여하는 의사결정자들이 합리적이라는 가정은 현실에 맞지 않으며, 특히 미술 시장에서는 더욱 그렇다.

미술 시장은 다른 자산 시장, 예컨대 부동산, 주식 시장보다 정보가 훨씬 폐쇄적이다. 그런 정보 비대칭성에 의한 경제적 지대가 크게 발생하는 곳이 미술 시장이다. 최근에는 SNS가 발달하면서 공식 기록이 각종 미술 플랫폼에 저장되기 때문에 열심히만 찾는다면 쉽게 확인할 수 있지만 경험해본 바로는 생각보다 이런 노력을 하지 않는 컬렉터가 많았다.

따라서 판매자가 때때로 추정가를 시세보다 높게 설정했을 때 일부 컬렉터는 특별한 호재가 없음에도 낙찰에 응할 수 있다. 과감하게 추정가를 시세보다 높게 설정하는 것은 단기 유동성을 떨어뜨리는 유찰의 위험이 존재하기 때문에 신중하게 판단해야 한다.

물론 이 모든 것은 경매 회사와 추정가 협의를 했다는 전제가 있다. 경매 회사는 추정가를 기대 이상으로 높게 설정하면 유찰의 위험이 존재하고 자신들이 주관하는 경매에 유찰된 작품들이 많으면 평판에 안 좋은 영향을 주기 때문에 과도하게 추정가를 높이는 것을 꺼려한다. 이는 작품을 판매하고자 하는 컬렉터와 경매 회사 간의 신뢰, 거래관계에 따라 달라진다. 만약 판매자가 경매 회사와 처음으로 거래를 한다면 추정가는 경매 회사에 의해 결정될 확률이 크다.

▌리세일 금지 기간에 작품을 팔아야 할 때

앞서 설명한 대로 최근 국내 갤러리에서도 단기 리세일을 하는 컬렉터들이 많아지면서 갤러리에서 작품을 구입할 때 일정 기간 리세일을 금지하는 조항을 추가하는 곳이 생겼다. 리세일 금지 기간이 5년이라면 그 기간에 리세일을 하지 않

는 것이 가장 이상적이지만 뜻하지 않게 작품을 팔아야 하는 순간이 오기도 한다. 이런 경우 컬렉팅을 완전히 그만둘 게 아니라면 경매에 내는 것은 바람직하지 않다. 경매는 공개 시장이기 때문에 경매에 내놓는다는 건 리세일 금지 조항을 '대놓고' 공개적으로 어기게 된다. 따라서 개인 사정으로 갤러리에서 구매한 작품을 판매해야 하는 컬렉터라면 구입한 갤러리에 다시 팔아달라고 정중하게 요청하는 것이 가장 바람직하다.

지인 컬렉터 중 한 명이 불가피하게 작품 몇 점을 팔아야 했는데 아직 리세일 금지 기간 5년 중 2년이 남은 상황이었다. 그는 자신이 구입한 갤러리의 갤러리스트에게 사정을 솔직하게 이야기한 후 구입한 갤러리에 위탁을 맡겨 작품을 판매했고, 그 후에도 갤러리와 좋은 관계를 이어가고 있다. 이런 판매 행위는 서로 간의 신뢰를 지키기 위한 최소한의 배려이며 오래도록 꾸준히 컬렉팅을 할 컬렉터라면 경매에 작품을 내기 전 신중하게 생각해봐야 할 중요한 요소다.

한 가지 더 이야기하자면 판매 시 컬렉터가 갤러리에 작품을 위탁하며 '독점 위탁 기간'을 미리 확답 받아두는 것이 좋다. 위탁한 갤러리에서 작품을 3개월간 팔아보고 팔리지 않는다면 다른 방법으로 판매할 수 있는 조건을 미리 협의하는 것이다. 컬렉터가 작품을 팔고자 할 때 해당 갤러리에서 먼저 독점적으로 팔 수 있는 기간을 인보이스 혹은 약정서에 추가하는 것이다. 개인 경험에 비추어보면 일반적으로 그 기간은 짧으면 30일, 길면 90일이었다.

부득이하게 작품을 팔아야만 하는 컬렉터에게 "무조건 5년간 팔지 말라"고 강요할 사람은 거의 없다. 이럴 때는 컬렉터가 공개 시장에 작품을 판매하지 않고 구입한 갤러리에 연락해보자.

▌PS 시장에서 판매하는 경우

　PS 시장에는 경매 회사, 갤러리, 아트 어드바이저, 프리랜서 아트딜러 등 다양한 플레이어들이 존재한다. 그렇다면 판매자 입장에서 누구에게 작품을 맡기는 것이 좋을까?

　아트딜러는 근본적으로 컬렉터가 원하는 그림을 사거나 팔 때 판매자와 구매자를 연결해주고 수수료를 받는다. 아트딜러들의 수수료는 정해져 있지 않으며 작품을 구입하는 난이도와 상황에 따라 수수료율이 달라진다.

유통 과정을 최대한 줄이자

　앞서 이야기한 것처럼 아트딜러의 진실된 모습은 구입한 작품을 판매하고자 할 때 나온다. 미술 시장에서는 "딜러 한 명을 더 거치면 몇천만 원씩 작품 가격이 올라간다"라는 말이 있다. 구매자 입장에서는 최대한 유통 과정을 줄이는 게 중요한데 이는 판매자도 마찬가지다. 2021년 이우환 작가의 100호 〈다이얼로그〉 회색 캔버스 원화를 제안받았을 때 어떤 딜러에게 제안을 받느냐에 따라서 같은 작품 가격이 6000만 원이나 차이가 났다. 중계자 역할을 하는 딜러가 붙인 수수료가 얼마인지, 유통 과정에 참여한 딜러가 몇 명인지 구매자가 알 수 없다는 점은 미술 시장에서의 유통 구조가 얼마나 불투명한지를 보여주는 사례라 생각한다. 구매 가능한 수요자를 많이 아는 딜러는 유통 과정을 줄이고 구매자가 사는 최종 가격을 낮출 수 있기 때문에 판매 가능성을 높일 수 있다.

　또한 유통 과정이 길어질수록 판매하고자 하는 작품이 여러 곳에 제안될 가능성이 높다. 판매자에게 자신의 작품이 여러 곳에 제안되는 건 좋지 않다. 판매자

입장에서 PS 시장에서 팔리지 않는 작품을 결국 경매로 보내게 되는데 여러 곳에 제안되고도 거래되지 않은 작품은 소위 '돌고 돈 작품'으로 인식되어 경매에서도 컬렉터들에게 매력적인 작품으로 보이지 않을 확률이 크다. 유통 과정이 복잡해질수록 판매자가 통제할 수 있는 범위를 벗어나며 이는 판매자의 금전적 손실로 귀결될 수 있다. 따라서 작품을 판매할 때 해당 딜러에게 어느 정도까지 작품을 제안할 것인지를 미리 논의해야 한다. 물론 이를 지키지 않는 딜러들이 많기 때문에 결국 구매자와 직접 연결해줄 수 있는 네트워크를 가진 딜러를 아는 것이 중요하다.

순입금액 설정 전 시장조사를 하자

판매자는 아트딜러에게 자신의 작품 판매를 의뢰할 때 순입금액(Net price)을 설정한다. 딜러는 순입금액을 기준으로 수수료를 측정한다. 가장 좋은 건 순입금액에 측정되는 수수료율을 공개하는 것인데 이를 공개하는 아트딜러는 많지 않다.

판매자는 순입금액을 설정할 때 공식 기록인 경매 기록을 기준으로 작품의 사이즈, 제작연도, 상태, 도상 선호도, 향후 시장 전망 등에 대한 주관적 판단으로 결정하게 되는데 이는 베테랑 컬렉터들에게도 쉽지 않은 영역이다. 따라서 일부 판매자들은 친분이 있는 여러 딜러에게 실제 시장에서 얼마에 거래되는지, 호가는 얼마인지를 충분히 조사한 후 순입금액을 결정하곤 한다. 물론 거래하고자 하는 아트딜러와 어느 정도 신뢰가 쌓인 상태라면 아트딜러가 순입금액을 결정하는 데 도움을 준다. 때때로 판매자가 원하는 순입금액이 너무 낮다며 더 많은 금액을 받아주겠다고 이야기하기도 한다. 그러나 초보 컬렉터들은 PS 시장에서의 시세 파악이 어려워 자신이 받을 수 있는 금액보다 훨씬 낮은 금액을 받기도 하니 실제 얼마에 거래되는지를 파악하는 게 우선이다.

구매와 판매, 모두 최선을 다하는 아트딜러와 거래하자

자동차, 보험, 부동산 등 영업 활동에서 가장 중요한 건 구매자에게 물건을 사게 만드는 것이다. 이는 미술 시장에서 활동하는 아트딜러들도 마찬가지다. 물품을 구매하고자 할 때 해당 물품에 대해 좋은 이야기만 하는 건 판매하고자 하는 사람들의 이익과 부합한다. 그렇기에 옥석을 가리는 일은 전적으로 컬렉터의 몫이다.

보통 구매한 딜러에게 먼저 판매 의뢰를 하는 것이 장기적으로 관계를 쌓아갈 수 있는 미술 시장의 에티켓으로 인식된다. 그러나 많은 아트딜러들은 거래를 성사시키기 위해 책임지지 못할 말을 하고 과한 수수료를 요구하기도 한다.

이럴 때 재판매를 위해 작품 위탁을 맡겨도 신경 쓰지 않는 경우가 많다. 이미 판매자는 비싼 금액에 구매해 재판매가 쉽지 않다는 사실을 깨닫게 된다. 아트딜러들은 일반적으로 시기, 시장 등 여러 핑계를 대며 해당 작품을 후에 파는 게 좋다고 조언하기도 한다. 하지만 구매할 때 아트딜러가 한 감언이설을 떠올려보면 왜 작품이 팔리지 않는지, 심지어 자신이 구입한 가격에도 판매가 안된다는 사실을 깨닫게 되는데, 그 순간 아트딜러의 진면목을 깨닫게 된다.

SNS의 함정

인스타그램을 비롯한 SNS에서 아트딜링을 홍보하는 아트딜러 중 일부는 사기꾼일 수 있으니 꼭 이중으로 확인한 후 거래하도록 하자. 주변에 상대가 믿을 만한 딜러인지 제대로 확인해줄 컬렉터, 아트딜러, 갤러리스트 등이 아무도 없다면 거래에 대해 다시 생각해보자. 실제로 지인이 SNS에서 홍보한 아트딜러에게 해외송금을 보냈는데 아트딜러가 그 돈을 받고 잠적해 사기를 당하는 일을 겪었다. 미술품은 인보이스 금액 전액을 입금해야 배송이 시작되는데, 크레이트 박스 제작과 운송 과정이 느리고 배송 과정이 겉으로 잘 드러나지 않는다는 특징이 있어 사기에 취약하다. 게다가 단일 송금으로 큰 금액을 송금할 수 있고, 해외로 송금을 보내면 대부분 범인을 잡을 수 없어 늘 주의해야 한다.

킬링 포인트가 있는 컬렉션 리스트 보여주기

능력 있는 아트딜러란 결국 좋은 컬렉션을 가진 컬렉터들을 많이 아는 것이다. 업의 본질이 작품을 거래하는 것이기에 아트딜러들은 한 번도 거래를 하지 않았다 할지라도 좋은 컬렉션을 가진 컬렉터들과 네트워크를 쌓길 바란다. 좋은 컬렉션을 가진 컬렉터라면 첫 거래 시 이런 점을 부각시키는 것도 좋다. 아트딜러와 처음 거래할 때 '킬링 포인트'가 될 만한 작품이 있는 컬렉터에게는 딜러가 먼저 거래를 하기 위해 많은 작품들을 제안한다. 여기서 킬링 포인트가 될 만한 작품은 딜러와 컬렉터가 속한 시장의 수준 등에 의해 달라지는 주관적인 정의여서 꼭 어떤 작품이라고 단정하기 힘들다. 짐작해보자면 최소 PS 시장에서의 시세가 100만

달러 이상이거나 전 세계적으로 수요가 굉장히 높아 구하기 쉽지 않은 작품으로 생각된다. 수요가 많고 높은 가격의 작품을 소장한다는 것은 1차 시장과 2차 시장 모두에서 어필할 수 있는 분명한 포인트가 된다.

직접 확인해야 하는 갤러리 작품 리스트

아트딜러가 컬렉터를 대신하여 갤러리와 접촉한 뒤 작품을 구입하도록 도와주기도 하는데 종종 1차 시장 가격을 속이는 이도 있다. 따라서 꼭 갤러리에서 작성한 작품 리스트를 요청하도록 하자. 작품 리스트 요청에 응하지 않는 딜러라면 가격을 투명하게 공개하지 않을 가능성이 크다. 물론 미술 시장에서는 간혹 갤러리의 인보이스를 조작하기도 하지만 이는 사문서 위조에 해당해 형법의 처벌을 받기 때문에 쉽게 시도하지 못한다.

딜러가 활동하는 곳

경험상 갤러리에서 자신들의 전속 작가만 보는 갤러리스트들보다 다양한 국가, 갤러리의 작품들을 취급하는 2차 시장에서 활동하는 아트딜러들이 시장에 더 빠르게 반응했다. 물론 갤러리스트들 중 2차 시장에서의 변화를 빠르게 감지하는 이들도 있지만 일반적으로 2차 시장에 몸담고 있는 아트딜러들이 시장의 변화에 민감하게 반응했다. 근본적으로 갤러리스트와 2차 시장에서 일하는 아트딜러의 역할과 지향점은 매우 다르다.

정보력이 뛰어난 아트딜러와 네트워크 쌓기

　미술 시장에 뛰어든 컬렉터라면 시장에서 어떤 작가가 주목받는지, 어떤 트렌드가 뜨고 지는지를 빠르게 짚어내는 건 당연히 해야 할 일이다. 이때 그 정보를 가장 빠르게 습득하는 방법은 다수의 아트딜러들과 컬렉터에게서 이야기를 듣는 것이다. 다수의 컬렉터, 아트딜러들과 교류하지 않는 컬렉터는 시장성에 대한 판단을 잃게 될 확률이 높다. 아트딜러는 작품의 구매 · 판매 단계에서 중요한 역할을 하고, 미술 시장의 정보가 흐르는 중요한 축이기 때문에 실력 있는 아트딜러를 알아두는 건 매우 중요하다.

컬렉팅에서
간과하기 쉬운 것

▌작품 보관 시 유의할 점

표구 전 작품 사진 촬영하기

표구를 하다가 작품이 훼손되는 사례가 빈번하게 발생하기에, 표구 업체에 작품을 맡기기 전 작품 사진을 꼼꼼하게 찍어놓아야 한다. 대부분의 분쟁이 쉽게 해결되지 않는 것은 책임소재가 불분명하기 때문이다. 표구사에 작품을 맡기기 바로 직전 작품 사진을 꼼꼼하게 찍는 걸 추천한다.

액자와 작품 사이 간격 확인하기

액자를 맞출 때 유리와 작품 사이를 일정 간격 이상 띄워야 한다. 작품이 클수록 유리, 아크릴이 진동이나 충격에 휘어질 가능성이 높아 작품 표면에 닿을 확률이 커진다. 물론 전문 미술품 표구 업체에 맡기면 이런 부분은 크게 신경 쓸 필요 없다.

아크릴 표구 작업이 한창인 모습이다. 보이는 것과 같이 아크릴은 작은 힘에도 휘어지는 성질이 있기 때문에 전문가의 손길이 필요하다.

액자 재료

그림을 감싸는 액자 커버(마운트)가 100% 면인지 확인할 필요가 있다. 커버의 재질이 100% 면이 아니라면 장시간에 걸쳐 작품에 손상을 줄 수도 있기 때문이다. 액자를 감싸는 나무가 화학물질이 많이 섞인 것인지를 확인이 필요하다. 화학물질이 많은 액자 역시 작품 변색에 영향을 주기 때문이다. 이 두 가지는 표구를 맡기는 곳에 꼭 문의하자.

표구 재료의 장단점

표구는 유반사에서 무반사, 유리에서 아크릴로 가면서 가격이 배 이상으로 높아진다. 개인적으로 컬렉팅 초기에는 가벼운 아크릴을 선호했다. 하지만 아크릴은 다음과 같은 단점이 있다.

- 비합리적일 정도로 비싸다. 최근 200×170cm 크기의 표구를 의뢰했는데 무반사 아크릴 견적은 1000만 원이 넘었고, 무반사 유리로 작업했을 때에는 약 470만 원으로 안내받았다.
- 같은 무반사라도 반사율이 낮은 유리가 작품 감상 측면에서는 더 좋다.
- 아크릴이 유리보다 더 잘 휘어질 수 있어 작품이 크다면 간격을 더 띄워야 한다. 다만 대형 작품을 작업할 때는 유리보다 가벼운 아크릴로 해야만 하는 상황이 발생한다. 큰 작품을 유리로 표구하면 너무 무거워져 아예 걸 수 없는 상황이 종종 생기기 때문이다(대표적으로 300호 작품이 그렇다).

표구 가능 크기

현재 무반사 아크릴은 작품의 가로, 세로 모두 180cm를 초과하면 작업이 불가능하다. 이는 유명한 표구사 여러 군데에 직접 확인한 내용이다. 그러나 가로, 세로 중 한 부분만이라도 180cm 이하라면 무반사 아크릴 표구가 가능하다. 지금까지 수많은 대형 작품에 표구를 해보았지만 불가피한 경우가 아니라면 무반사 아크릴을 추천하지 않는다. 컬렉팅 초기에는 비용을 생각하지 않고 표구를 했으나 작품이 쌓여갈수록 표구값 또한 만만치 않았기 때문이다. 시간이 지난 후 괜히 무반사 아크릴처럼 비싼 표구를 했다 싶은 작품들도 생기기 마련이다.

표구 여부 선택

작품에 꼭 표구가 필요한지 고민해볼 필요가 있다. 작품 보관 장소가 직사광선이 닿지 않는 곳이고, 주변에 작품을 훼손시킬 만한 요소가 될 수 있는 강아지나 아이들이 없다면 굳이 표구가 필요하지 않다고 생각한다. 직사광선은 그림을 갈변, 퇴색시킬 수 있어 반드시 피해야 한다. 액자에는 보통 자외선 차단 기능이 들어가 있지만 오랜 시간 직사광선에 노출되면 변색될 확률이 높다. 또한 집 안의 등도 그림에 훼손을 주지 않는 LED 간접등으로 교체하는 것이 좋으며 형광등은 웬만하면 피해야 한다. 그림 보관을 위해 습도 조절의 중요성을 이야기하는 사람들도 있는데 최근에 지어진 아파트들은 대부분 통풍과 환풍이 잘 되기 때문에 특별히 유의할 점은 없는 것 같다. 작품을 오랜 시간 화장실처럼 습도가 매우 높은 곳에 보관하거나 습도가 매우 낮은 장소에 보관하는 게 아닌 이상 우리의 생활환경은 대부분 적절한 습도(30~60%)에 맞춰져 있어 크게 걱정하지 않아도 된다. 만일 표구를 하지 않더라도 에어 브러시를 이용해 가끔씩 먼지만 털어주면 작품을

관리하는 데 문제는 발생하지 않는다고 한다. 나 역시 실제로 집에 30여 점의 작품을 걸어두었는데 일부는 표구를 하지 않았으며, 해외 슈퍼 컬렉터들이나 아트 딜러들도 아주 높은 금액대의 작품을 표구 없이 보관한다. SNS 등에서 전 세계 컬렉터들을 살펴보면 유독 한국 사람들이 작품 표구를 많이 하는 사실을 발견할 수 있다.

벽 보강 작업 필요 유무

집 인테리어를 할 때 작품 거는 것을 고려한다면 벽 뒤에 보강재 작업을 미리 해두는 것이 좋다. 보강재가 없는 석고벽은 100호 이상의 작품을 걸 때 따로 보강 작업을 해주어야 한다. 그러기 위해서는 더 많은 못을 박아야 하고 작품을 교체할 때마다 3~4곳의 못 자국이 생기기 때문에 미관상 좋지 않다. 작품만을 위해 인테리어를 할 수는 없지만 인테리어를 고려하는 컬렉터라면 미리 석고벽 뒤를 보강하는 것이 좋다.

테이핑

액자를 짠 후 액자와 작품 사이의 이음새를 꼼꼼하게 테이핑해두는 게 좋다. 왜냐하면 아무리 꼼꼼하게 사이즈를 맞추어 액자를 해도 아주 작은 틈새로 먼지가 들어가기 마련이며, 시간이 지나면서 작품 안에 먼지가 쌓이기 때문이다. 때때로 어디서 나타났는지도 모르는 거미와 같은 곤충들이 들어가기도 한다. 그때는 액자를 뜯어 작품 청소를 해야 해 여간 까다로운 게 아니다. 이를 방지하기 위해서라도 작품과 액자 사이의 아주 작은 이음새에도 테이핑을 하는 게 좋다.

▌미술품 운송 시 유의해야 할 점

일반적으로 미술품은 파손되기 쉬운 예민한 물품으로 알려져 있다. 미술품은 조각부터 페인팅, 비디오, 오브제 등 무한에 가까운 다양한 소재와 방법으로 제작되고 어떤 물품보다 원본성을 중요하게 생각하기 때문에 운송 시 특별히 주의해야 한다.

고가의 물품일수록 운송 시 예상되는 파손에 주의를 더 기울일 수밖에 없다. 자동차는 일반적으로 웬만한 미술품보다 부피가 크고 무게 또한 많이 나가기 때문에 운송비용이 더 비싸다. 그렇다면 고가의 자동차에 운송 과정에서 생기는 아주 작은 문제들(흠집 등)을 어떻게 할까? 정식 수입이든 직수입이든 미세한 흠집과 같은 작은 문제들은 모두 출고 전 검사(Pre Delivery Inspection)를 통해 보기 좋게 상품화되고 그것이 '신차 상태'를 해치지 않는다고 판단한다. 이는 롤스로이스, 벤틀리, 페라리와 같은 초고가 차량도 마찬가지다.

그러나 미술품은 다른 고가의 물품보다 '원본성'에 대한 개념을 더욱 엄격하게 적용한다. 만약 운송된 조각 작품에 흠집이 나서 작가로부터 같은 페인트를 받아 살짝 수정한다고 하면 그것은 원본 그대로의 작품일까 아니면 손상된 후 복원된 작품일까? 일반적으로 작품에 손상이 있다고 판단될 때 가장 좋은 방법은 작가 스튜디오에서 직접 수정해주는 것이다. 그렇게 하면 작품의 원본성은 그대로 유지된다고 여긴다.

그러나 작가 스튜디오로 보내기 힘든 상황에서 아주 경미한 손상은 어떻게 처리해야 할까? 정도에 따라 다르지만 손상이 아주 경미한 수준이라면 문제되지 않는다고 보지만 시장에서 이것이 원본성을 훼손한다고 보는 이들도 많기에 각별

히 신경을 써야 한다. 미술품은 원본성이 조금이라도 훼손되는 순간 다른 고가의 물품처럼 부품을 교체하거나 재조립하기 힘들다. 부품 교체나 재조립에 해당하는 것이 작가 스튜디오에서 복원 또는 수정해주는 것인데 유독 미술품은 다른 물품들에 비해 이 지점이 예민하다.

해외 운송

해외에서 미술품을 배송하면 일반적으로 크레이트 박스에 넣어 배송된다. 이 박스는 대체로 나무로 제작되는데 코로나19 이후 제작비가 상당히 상승했다고 한다.

A		B		C		D		E
해외 국가 내에서 내륙 운송비	+	크레이트 박스 제작비	+	항공·항만 운송비	+	국내 운송비	+	작품 보험료

미술품 해외 운송비용

해외 갤러리나 아트딜러에게 미술품을 구입하면 갤러리 혹은 아트딜러가 알아서 배송업체를 선정하기에 배송비용을 작품 가격이 기재된 인보이스에 함께 요청하기도 하고 배송비만 따로 요청하기도 한다. 배송비는 일반적으로 해외 국가 안에서의 내륙 운송, 크레이트 박스 제작비용, 해외에서 국내로 들어오는 비용, 국내 운송비용 그리고 작품 보험료로 구성된다. 해외 국가 안에서의 내륙 운송은 일반적으로 큰 비용이 들어가지 않는데 최근 미국 등의 국가에서 화물 운송 대란이 일어나 이 비용 역시 크게 상승했다.

보통 해외 갤러리나 아트딜러가 알아서 한국까지 보내주기 때문에 컬렉터 입장에서는 크게 신경 쓸게 없다. 컬렉터는 인보이스에 기재된 금액만 입금하면 작품

배송은 알아서 진행된다. 컬렉터가 아트딜러나 갤러리에 지불하는 금액 안에 작품이 컬렉터가 지정한 장소까지 안전하게 도착하게 할 서비스 비용도 포함되어 있다.

그러나 구매자인 컬렉터가 조금만 신경 쓰면 비용을 줄일 수 있는 요소들이 있다. 해외 운송비용을 구성하는 다섯 가지 항목 중 한국 내에서의 운송비용과 작품 보험료는 어떻게 진행하느냐에 따라 크게 차이가 나기도 한다.

언젠가 해외 대형 경매 회사의 PS로 나온 작품 1점을 구매했다. 해당 작품은 홍콩에서 배송됐고 크레이트 박스 제작비와 해외 배송비 그리고 보험료를 함께 지불했다. 이때 책정된 보험료는 작품가액의 1%에 해당했다. 해당 작품가액은 12만 달러로 보험료만 1200달러를 지불했다. 그러나 다른 곳에서 해외 작품을 구매했을 때 작품의 보험료는 0.1~0.3%밖에 되지 않았다. 두 보험 사이의 작품가액에 따른 보장 차이는 없었다. 왜 이런 차이가 발생할까? 전자의 상황에서는 작품 보험을 해외 운송 업체에 맡겼다. 일반적으로 해외 운송 업체가 보험을 들면 작품가액의 1%를 보험료로 받는다. 그러나 후자의 상황에서는 국내 운송 업체에 작품 운송을 의뢰해 해당 보험료율은 0.1~0.3%까지 낮췄다. 이 차이는 결코 작지 않다.

갤러리스트나 경매 회사 혹은 아트딜러들 중에서 이런 보험료율의 차이를 잘 모르는 이들이 꽤 있다. 왜냐하면 아트딜러는 직접 돈을 지불하지 않아 양자 간의 차이를 세심하게 비교해 최소한의 비용으로 가장 큰 효율을 내고자 할 동기가 크게 없기 때문이다. 컬렉터들 역시 작품가액에 비하면 큰 비중을 차지하지 않기 때문에 직접 꼼꼼하게 따져보거나 갤러리스트 혹은 아트딜러에게 더 좋은 대안은 없는지 묻지 않기도 한다. 어느 시장이든 직접 돈을 지불하는 사람이 가장 많은 고민을 해야 한다.

국내 운송

해외에 있는 작품을 구매하든 국내에 있는 작품을 구매하든 꼭 거쳐야 하는 것이 국내 운송이다. 해외에서 작품이 들어오면 인천공항에서 구매자인 컬렉터에게 작품을 운송해야 한다.

일반적으로 페덱스(Fedex)나 DHL과 같은 글로벌 운송 업체를 이용하는 경우 인천공항 통관과 함께 구매자가 지정한 장소로 배송을 해주는데 크레이트 박스는 해체해주지 않는다. 이럴 때는 공구를 이용해 직접 해체해야 하는데 여간 힘든 일이 아니다. 혼자 전동공구를 이용해 크레이트 박스를 해체하는데 매우 힘들었던 기억이 있다. 이 역시 익숙해지면 금방 할 수 있지만 처음에는 매우 힘들다.

반면 국내에 있는 미술품 전문 운송업체를 이용하면 보다 쉽게 배송부터 박스 해체 및 설치까지 의뢰할 수 있다. 당연히 미술품 전문 운송 업체를 이용할 경우 상당한 비용은 든다. 그간의 경험으로 서울 안에서의 운송도 100호 기준 80만 원이 넘어갔다. 미술품 전문 운송업체는 운송에 소요되는 작업자의 하루 인건비와 미술품 전문 화물차(무진동차량) 등에 대한 비용을 일률적으로 청구한다.

조금 당황스러웠던 경험은 한남동에서 한남동으로 운송하는 비용견적으로 80만 원 넘게 청구된 일이다. 결국 따로 이삿짐 운송 트럭을 섭외해 크레이트 박스를 단단히 묶고 8만 원에 해결했다.

미술품 전문 운송 업체 중에서도 고가의 무진동차량만을 고집하지 않고 소규모로 운영하며 합리적인 가격과 방식으로 운송하는 업체도 있다. 고가 미술품 운송을 전문으로 하는 업체는 아무리 거리가 가까워도 기본으로 청구되는 비용이 꽤 비싸다. 물론 고가의 미술품은 비용이 조금 더 들더라도 전문 업체를 거치는 것이 안전하다.

또 하나의 사례를 더하자면, 2021년 여름 하종현 작가의 〈이후 접합(Post - Conjunction)〉 시리즈 중 50호 작품을 구매했다. 당시 미술품 전문 운송 업체의 수장고에 해당 작품이 보내졌는데 집까지 운송하는 비용견적으로 100만 원을 청구받았다. 돈을 떠나 영등포구에서 용산구까지 고작 50호 작품을 운송하는 데 100만 원의 비용이 청구되는 것은 매우 부당하다고 느꼈다. 50호면 성인 남성이 혼자 거뜬히 들 수 있고 대형 SUV 차량에 충분히 들어가는 크기이기 때문에 소프트패킹(크레이트 박스가 아닌 골판지 상자에 포장하는 것)만 잘해서 이동한다면 전혀 문제될 것이 없다고 느꼈다. 개인적으로 미술품이라는 이름으로 너무 과하게 견적을 청구한다는 느낌을 여러 번 받았다.

마지막으로 경험 하나를 더 공유하고자 한다. 2021년 미국 작가의 작품 1점을 구입했다. 해당 작품의 크기는 50호로 그리 큰 작품이 아니었는데 후에 청구된 운송비가 황당한 수준이었다. 해당 작품은 아트딜러가 배송까지 책임져주었는데, 작품이 집에 도착하고 한 달 후에 국내 운송비용으로만 150만 원이 청구됐다. 이 작품을 담당한 아트딜러가 가장 비싼 운송 회사에 국내 운송을 맡긴 것이었다.

작품을 담당하는 아트딜러나 갤러리스트가 컬렉터가 지불할 비용을 최소화하기 위해 최선의 노력을 다할 것이라고 생각하면 안된다. 아무 말도 하지 않아도 가장 효율적인 운송 방법을 찾기 위해 노력하는 아트딜러들도 있지만 많은 갤러리스트와 아트딜러들은 고가의 작품을 사는 컬렉터가 높은 운송비용을 별 문제삼지 않는다는 사실을 잘 알고 있다. 따라서 가장 비싼 업체에 일률적으로 그냥 맡기기도 하니 컬렉터가 미리 아트딜러에게 이야기해야 한다.

대형 작품 운송

나는 한 작가의 작품을 구입할 때 그 작가의 작품 세계가 가장 잘 표현되는 크기의 작품을 선호한다. 그래서 많은 컬렉터들이 선호하는 '도메스틱 사이즈(Domestic size, 집에 넣기 적합한 크기)'를 거의 신경 쓰지 않는다. 전통적으로 도메스틱 사이즈는 50~100호며, 최대 150호까지 여긴다. 이는 대부분의 사람들이 규격화된 아파트에 거주하기 때문에 생긴 관념이라 생각한다.

그러나 2010년대 이후 아파트에 고급화 바람이 불면서 면적, 벽의 크기가 크고, 층고가 높은 아파트들이 들어서기 시작했고 사람들이 미술품의 크기를 바라보는 관점이 서서히 변하기 시작했다. 20년 전만 해도 주택에 거주하지 않는 이상 300호에 가까운 미술품을 집에 거는 사람은 없었다고 하는데 최근에는 200호 이상의 대형 작품을 집에 거는 사람들도 많다. 나 역시 300호 크기의 우고 론디노네의 캔버스, 270호가 넘는 헤르난 바스의 작품, 200호 크기의 알렉스 폭스턴(Alex Foxton), 리우 웨이(Liu Wei)의 120호 캔버스 등을 집에 설치해놓았다. 일반적으로 생각되는 사이즈보다 큰 작품들을 운송하며 느낀 점은 다음과 같다.

2000년대 이후 지어진 아파트의 엘리베이터에는 100호 이상의 그림도 실리기 때문에 운송상의 큰 이슈는 없을 것이다. 다만 크레이트 박스 채로 엘리베이터에 실리는지는 따로 체크해봐야 한다. 생각보다 그림을 감싸고 있는 크레이트 박스가 크기 때문에 해외 운송 전 크레이트 박스의 크기를 체크해달라고 하는 것이 좋다. 만약 크레이트 박스가 너무 커서 엘리베이터에 실리지 않는다면 국내 운송은 조금 비싸더라도 미술품 전문 운송업체에 맡기는 편이 좋다. 미술품 전문 운송업체는 인천공항에서 작품을 픽업해 자신들의 수장고 안에서 크레이트 박스를 해체하고 작품 컨디션을 확인한 후 얇게 소프트 패키징해 고객이 원하는 장소로

120호 두 작품이 한꺼번에 배송될 때의 모습이다. 크레이트 박스는 작품보다 1.5배 이상 크기 때문에 건물 내 엘리베이터로 이동 가능한지 확인이 필요하다. 만약 이동이 불가능하다면 사다리차를 이용하거나 다른 방법으로 작품을 들여야 한다.

배송한다. 이런 작업은 비전문가가 할 수 없기 때문에 필히 전문 업체에 맡기는 것이 좋다.

크레이트 박스 해체 후에도 엘리베이터에 싣지 못하는 크기의 작품은 계단 또는 사다리차를 이용하거나 캔버스에서 작품을 뜯은 후 내부에서 다시 조립하는 '언스트래치 – 스트래치' 방식으로 운송된다. 계단을 이용해서 미술품을 옮길 수 있다면 그나마 쉬운 축에 속한다. 이때는 운송업자가 추가되기에 추가 인건비를 지불하는 것으로 해결할 수 있다. 사다리차를 이용하더라도 300호가량부터는 사다리차로 운송하는 게 힘들 수 있다. 한편 많은 컬렉터들뿐 아니라 갤러리들은 크레인을 이용해 대형 캔버스 작품, 조각 등을 운송한다. 대형 작품이나 조각을 운

(상) 언스트래치–스트래치 방식으로 운송하기 위해 캔버스에서 작품을 뜯어낸 모습 (하) 새롭게 재조립된 우고 론디노네의 작품

송할 때는 미술품 전문 운송 회사에 크레인을 이용하는 것도 좋은 방법이다. 언스트래치 – 스트래치 방식은 작품 손상의 위험 때문에 많은 컬렉터들이 꺼려하지만, 이미 많은 갤러리와 아티스트들이 이 방법을 이용한다. 전 세계적으로 언스트래치 – 스트래치를 통해 작품 운송·설치하는 일은 빈번하다. 많은 작가 스튜디오에서도 캔버스 천을 말아 운송한다. 아크릴 물감이 두껍지 않은 이상 실력 있는 전문가가 운송을 한다면 크게 걱정할 게 없다고 한다. 다만 이때 미리 전문가가 그림의 상태 등을 체크하여야 한다. 해당 작품을 언스트래치 – 스트래치를 해도 위험이 없는지는 주로 표구 전문가가 판단한다.

해외 금융회사에서 일하다 사업을 시작한 J 컬렉터

MZ세대 컬렉터를 대변하는 컬렉터로 J를 꼽은 이유는 H 컬렉터와는 다르게 컬렉팅한 기간이 3년으로 짧고, 어릴 때부터 영어 문화권에 노출되어 있어 글로벌 감각이 있으며, 디지털과 SNS 문화에 익숙한 사람이었기 때문이다.

J 컬렉터는 오랜 해외생활 후 한국으로 들어와 글로벌 금융회사에서 근무하다가 현재는 패션 회사를 창업했다. 그는 재테크에 관심이 많은 다른 MZ세대들과 마찬가지로 부동산, 주식, 채권 투자 등에 관심을 갖고 2019년부터 꾸준히 실물자산에 투자해 상당한 차익을 거두기도 했다.

2021년 미술 시장의 호황으로 유입된 많은 MZ세대 신규 컬렉터들 중 일부는 미술품을 투자 자산으로만 인식하는 경향이 있다. 주식을 사고팔듯이 미술품을 사고팔며 단기매매차익을 누리는 모습에 미술계 관계자들 사이에서 비판하는 목소리가 커졌다. 내가 경험해본 바로는 미술품을 단순히 투자 자산으로만 인식하는 컬렉터는 소수에 불과하고 절대 팔지 말아야 할 신성한 자산이라고 생각하는 컬렉터도 극소수다. 비중의 차이일 뿐 대부분의 컬렉터들은 그 중간 어디쯤에 있다. 다시 말해 대부분의 컬렉터들에게서 미술품의 투자 자산적 성격, 그 외에 미술품의 매력은 대립되는 개념이면서 이분법적으로 구분할 수 없는 성격을 가지고 있다. 이런 생각은 J 컬렉터의 사례에서도 잘 드러나 있다.

Q 컬렉팅을 시작한 계기가 무엇인가요?

A 저는 어려서부터 미술을 좋아했어요. 미술관, 갤러리 안에 있는 것만 미술이라고 생각하지 않거든요. 일상에서 만나는 디자인, 감각적인 색채, 영화, 음악 등 모두 문화 예술의 한 부분이죠. 음악을 제외하고 색채나 형태로 사람들의 마음을 움직인다는 공통점이 있어요. 저는 원래 패션, 영화, 디자인 등에 관심이 많고 가구를 보러 다니는 것도 좋아했어요. 이런 성향이 컬렉팅의 세계로 이끌었다고 생각해요. 그리고 주변에도 미술에 관심을 둔 지인들이 많아요. 컬렉팅은 주변 사람들의 영향을 많이 받는 것 같아요. 주변에서 미술 이야기를 많이 하고 어떤 작품을 컬렉팅했는지 때때로 가격이 얼마나 많이 올랐는지, 그 작품이 어떤 감동을 주고 작가가 어떤 삶을 살았는지 듣다 보면 자연스레 관심이 생기기 마련이에요.

Q 지금까지 컬렉팅을 한 기간은 얼마나 됐나요

A 3년 정도 됐어요. 초반에는 50만~100만 원 정도의 저렴한 판화로 시작했어요. 100만~500만 원 내외인 국내 신진 작가들의 원화도 몇 점 구입했고요. 초반에는 신진 작가를 후원하는 마음에서 구입했어요. 그런데 첫 컬렉팅한 신진 작가의 행보 때문에 후회한 적이 있어요. 저는 작가라면 돈을 받고 그림을 파는 순간 프로의식이 있어야 한다고 생각해요. 그러나 그런 프로의식이 결여된 작가들이 생각보다 많아요. 그냥 미대를 졸업해서 작가가 되어볼까 하고 뛰어들었다가 도중에 포기하는 이들도 굉장히 많아요. 그 신진 작가의 행보를 보다가 '이건 아닌데'하는 생각이 들면 그 작품이 싫어지더라고요.

Q 어떤 기준으로 프로의식과 재능이 있고 없고를 판단하나요?

A 저는 신진 작가의 작품을 살 때 그 작가의 행동, 성향, 장래성을 보고 사야한다고 생각해요. 장래성의 가장 큰 요인은 프로의식이고요. 그 사람의 SNS 등에 나타난 언어, 태도 등을 종합적으로 보면 어느 정도 보인다고 생각해요. 아니면 직접 만나보는 방법도 있죠. 사실 사람을 직접 만나보는 게 가장 좋아요. 아직 많이 유명해지기 전이라면 충분히 만나볼 기회가 있습니다. 신진 작가일수록 프로의 모습을 컬렉터들에게 더 많이 보여주어야 한다고 생각해요. 그림을 구매하는 컬렉터 중에서 0원이 될 위험을 떠안으면서도 후원하는 마음으로 사는 분들이 굉장히 많아요. 한 작가의 작품을 사는 건 그 작가와 함께 험난한(?) 미술계를 같이 헤쳐나가는 것이라 생각해요.

Q 그동안 주로 컬렉팅한 작품들에 대해 이야기해주세요.

A 판화와 신진 작가로 시작해서 2020년에 이건용 작가 원화와 해외 팝아트 작가들 원화를 여러 점 구입했어요. 그 후 가격대별, 나라별 많은 작가들의 작품을 구입했어요. 최근 데이비드 즈위너 갤러리로 전속되며 주가를 올리고 있는 캐서린 번하트 (Katherine Bernhardt)의 대형 캔버스 작품과 아모아코 보아포 같이 큰 금액이 들어가는 작가들도 컬렉팅했고, 해외 이머징 작가들 작품 역시 여러 점 구매했어요.

작품을 볼 때 예술적인 감각이 직관적으로 느껴지는지를 매우 중요하게 생각해요. 그래서 첫인상을 매우 중요하게 여깁니다. 주로 외국 작가를 사는 이유는 동시대 미술에서 한국보다는 유럽, 미국 쪽이 세계 미술 흐름을 주도하고 있고, 그 작가들이 국제적으로 인지도가 있죠. 작가가 성장하면 더 넓은 세계 시장에서 통용될 가능성이 큰 것도 있고요. 저는 아방가르드 미술과 팝아트 작가들을 좋아하는데 한국에서는 아직까지 세계 시장에 통용될 만한 팝아트 작가는 전무한 것 같아요.

2019년 런던 프리즈에 전시된 캐서린 번하트의 대형 캔버스 작품

Q 컬렉팅을 처음 시작한 2020년 당시 어느 정도 이름이 알려진 작가의 그림을 구매하니 2~3배 이상 오른 게 많네요. 아무도 예상하지 못했죠. 컬렉팅을 오래 하시고 많이 보유한 빅 컬렉터분들도 이렇게 불장이 될 줄은 2020년 가을만 해도 아무도 예측하지 못했다고 합니다. 2020년 5월에 발간된 세계 미술 시장 동향에 대한 리포트에는 미술 시장이 코로나19 타격으로 굉장히 침체돼 암울한 전망들이 대부분이었거든요. 리포트에서 경기가 등락을 거듭하는데 10년 전, 현재, 10년 후에도 살아남을 작가가 누구인가를 물었어요. 이 설문에 10년 넘게 1등을 차지한 작가는 게르하르트 리히터였어요. 미술 시장의 참가자들(아트딜러, 경매 회사, 갤러리스트, 컬렉터 등)은 리히터를 안전자산이라고 여기고 있었어요.

A 당시 300만~400만 원이던 이우환의 판화가 지금은 1800만 원 정도에 거래됩니다. 누구도 예상하지 못했죠. 비교적 가벼운 가격에 거장의 판화를 소유해보자라는 심리가 크게 작용한 것 같아요. 원화도 많이 오르긴 했지만 판화만큼 오르진 않았거든요. 1000만~2000만 원대 미술 시장은 어느 정도 소득이 있으면 쉽게 뛰어들 수 있으니 더 뜨거워진 거죠. 또 신발 등을 리세일해서 재미를 보았던 MZ세대가 이 시장에 뛰어들기도 했고요.

코로나19가 장기화되면서 집에서 많은 시간을 보내게 된 사람들이 인테리어에 돈을 많이 쓰기도 하고요. 아트상품은 다시 리세일이 되는 재화이고 오른다는 소문이 퍼지면서 주머니 사정이 비교적 가벼운 분들이 너도 나도 뛰어들어 급등했어요. 물론 유명 작가의 판화에 한해서요. 오히려 코로나19로 인해 사람들의 라이프스타일이 바뀌면서 미술 시장은 굉장한 호황을 맞이한 것 같습니다. "물 들어올 때 노 젓자"라는 마음으로 갤러리에서도 적극적으로 이 기회를 이용해 수익을 높이려 하고 있고요.

Q 미술사나 작가에 대한 공부는 어떻게 하는 편인가요? 미술 컬렉팅을 위해 어떤 공부를 하는지 궁금해요.

A 서양미술사 위주로 공부하는 편이인데, 한국 작가들도 관심이 많아요. 우리가 아는 한국 작가는 대부분 서양화를 그리는 작가들이죠. 현재 국내 시장에서 인기가 있는 작가들은 서구 모더니즘이나 그 후의 화풍에 영향을 받아 한국적으로 수용한 사람들이 대부분이에요. 진정한 의미의 동양화나 한국화 작가들은 시장에서 살아남기 힘들죠. 컬렉팅을 시작하면 서양미술사에 관심이 가게 되는 건 어쩔 수 없는 것 같아요.

Q 현대미술이 '더 이상 장식에 종사'하지 않는 방향으로 전개되어갔지만 여전히 시장의 수요자들은 화사한 그림, 장식적인 그림을 선호한다는 말씀인가요?

A 아주 진중한 일부 컬렉터를 제외하고 저는 많은 컬렉터들이 화사한 색감, 익숙한 소재(동물이나 꽃 같은)를 구입하는 경향이 있다고 생각해요. 특히 최근 미술 시장에 진입하는 분들은 집 안을 장식할 요소가 필요해서 더 그렇다고 생각해요. 시장에서 그런 화사한 색채를 선호한다면 작가들도 이에 반응할 수밖에 없겠죠.

Q 미술 컬렉팅만의 매력이 무엇이라 생각하는지 궁금해요. 세상에는 컬렉팅할 만한 것들이 많거든요. 제 주변에는 브랜드 역사별로 자동차를 컬렉팅하기도 하고 피규어, 우표를 모으시는 분도 꽤 있거든요.

A 미술 컬렉팅이 세상에 존재하는 모든 재화 중에서 가장 매력적인 소비 · 소유라고 생각해요. 자산 시장을 보면 주식, 채권, 코인, 부동산 등이 있는데 코인이나 주식을 가지고 있다고 신나지 않죠. 그렇지만 미술품을 모으는 과정 속에서 느끼는 감정이 가장 오래가는 것 같아요.

Q 그 감정은 어디에서 오는 건가요? 조금 더 구체적으로 이야기해주세요.

A 작품을 사는 건 작가의 시간, 열정, 고뇌, 삶을 구입하는 것이라 생각해요. 작가는 다른 사람들보다 예민하고 세상 사물에 기민하게 반응하죠. 그런 감각이 없으면 좋은 작가가 되기 어려워요.

작가가 작품을 만들 때 느꼈던 심상과 감정이 있잖아요. 고흐를 예로 들면, 정신병원에 있으면서 느꼈을 고통, 격정적 감정, 불안과 고뇌, 폭발하는 감정들이 아름다운 물감으로 표현된 거죠. 만약 고흐의 그림을 사는 사람이 있다면 그 당시 고흐의 '심상'

을 사는 거죠. 작가의 작품에서 작가의 삶이 굉장히 중요한 이유가 여기에 있죠. 저는 작가가 캔버스 앞에서 거짓말을 하면 안된다고 생각해요. 최소한 캔버스 앞에서는 솔직해져야 해요.

Q 방금 전까지 말씀하신 걸 보면 심상의 자극, 시각적 아름다움 등을 최우선에 두었는데요. 자산 가치 상승의 측면에서는 컬렉팅을 안 하나요?

A 큰 금액을 지불하는 데 있어서 미술품을 살 때 두 가지가 중요해요. 하나는 자산 가치가 있어야 하고 또 하나는 저에게 미학적 즐거움을 줄 수 있어야 해요. 둘 중 하나라도 만족시키지 못하면 구입하지 않아요. 왜냐하면 미학적 즐거움이 없는 작품을 자산 가치로만 사기에는 세상에 투자할 게 너무 많습니다. 부동산 호황기 때 저는 공격적으로 꼬마빌딩에 투자를 했는데 3년 만에 투자한 원금의 4배 정도 오른 가격에 매각했어요. 그림도 4배 이상 오르는 경우는 흔한 일이지만 미술품은 위험이 부동산하고 비교가 안 될 정도로 커요. 서울 주요 지역에 꼬마빌딩을 구입했는데 10년 후에 매각이 안돼서 0원 가까이 수렴하는 건물(땅)이 있을까요? 상상하기 힘들죠. 그러나 그림은 그런 일들이 자주 일어나고, 대가의 그림을 사도 반토막 나는 경우는 흔하게 일어나요. 일반인들이 자신의 자산을 키우는 방법으로는 그림보다 부동산이 훨씬 좋습니다. 지금까지도 그랬고 앞으로도 그럴 거예요. 자산의 증식은 단기간에 얼마나 올랐느냐보다 긴 시간 동안 어떻게 지키느냐도 아주 중요해요. 오르는 것만 보면 안 되죠. 불황기 때 어떻게 되는지도 봐야 합니다. 그래서 무분별하게 '아트테크'를 구호를 걸고 나오는 책은 사람들을 속이는 거짓말이라 생각합니다.

제가 미학적으로 인정 또는 이해하지 못하는 작품을 단순히 가격이 오를 것 같다고 하여 구입한다면 굳이 미술을 안 할 것 같아요. 심정적 끌림 없이 제 기준에 못 미치는

빈센트 반 고흐, 〈밤의 카페 테라스(Café Terrace at Night)〉, 1888년, 캔버스에 유채, 81×65.5cm

작품을 가격 상승에만 기대 산다면 차라리 부동산에 투자하는 게 훨씬 낫다고 봅니다.

Q 현재 유심히 보고 있는 작가가 있으신가요?

A 최근 유심히 보다가 헤르난 바스의 120호 정도 되는 아주 최근작 캔버스를 구입했어요. 개인적으로 미술을 시작하면서부터 헤르난 바스의 작품은 꼭 1점 소장하고 싶다고 생각했는데 좋은 기회가 왔거든요. 이 작품을 구입한 이유는 앞에서 이야기한 것처럼 두 가지 모두 충족됐다고 생각했기 때문이에요.

Q 2021년 한국 미술 시장이 매우 뜨겁죠. 이미 억대였던 단색화 작가들의 작품도 매우 많이 올랐어요. 이런 현상을 어떻게 보시나요?

A 돈이 갈 곳이 없어서 아닐까요. 2020년 하반기 주식, 코인으로 돈을 번 사람들이 많아졌는데, 부동산 시장의 규제로 돈이 갈 곳을 잃었어요. 그 돈이 미술 시장으로 일부만 들어와도 엄청나죠. 한국 미술 시장은 1년 거래액 규모가 3000억~4000억 원이었는데 2021년에는 1조 원에 육박했죠. 그 덕분에 서울옥션 주가는 10년째 계속 약보합으로 가다가 2021년 폭등했어요. 케이옥션은 이때다 싶어서 성공적으로 상장을 했고요. 각종 자산에 대한 규제 등으로 돈이 갈 곳이 없는데 왜 미술 시장으로 일부 흘러들어왔을까 생각해보면 미술품이 가진 여러 매력 때문일 거예요.

첫 번째, 미술품은 양도 차익에 대한 세금이 없어요. 국내 생존 작가의 작품은 차익에 대해 세금이 0원이에요. 사후 작가나 해외 작가는 세금으로 양도차익의 4%만 냅니다. 양도차익은 말 그대로 '이익금'인데 세금이 거의 없는 수준이니 큰 매력이죠. 두 번째, 미술품은 등기 자산이 아니에요. 대부분은 정직하게 번 돈으로 미술품을 사지만 이런 이유 때문에 탈세 등의 목적으로 많이 이용되고 자녀들에게 탈법 증여 목적으로 이용

되기도 하죠. 등기 자산이 아니면 추적하기가 사실상 거의 불가능합니다. 또한 등기 자산이 아니기 때문에 외부 반출이 상대적으로 쉽고요. 미술 시장은 여러 욕망들이 얽혀 있는 시장이에요. 세 번째, 이러한 이유뿐 아니라 MZ + X세대에 신규 부자들이 많아졌다는 점, SNS의 발달이 미술품 시장을 견인하고 있다고 봅니다. 20~40대가 인스타그램 등을 가장 많이 한다고 하는데 상대적으로 이전 세대보다 자기 삶을 즐기는 라이프스타일을 가지는 사람들이 많아요. 자연스레 문화예술을 향유하고자 하는 욕망을 가진 사람들도 많고요. SNS의 발달이 사람들의 욕망을 견인하는 게 큰 것 같아요. 처음에 젊은 친구들이 돈을 벌면 슈퍼카를 사서 자랑하고, 집을 자랑하다가 결국 미술로 가는 건 타인과의 차별점을 찾기 위한 자연스러운 귀결이에요. 과시를 할 수 있으면서도 문화예술이라는 외피를 두르고 있고 자산 가치도 오른다면 이만한 자산이 있을까요? 대부분의 과시품은 천박해 보이는 경향이 있는데 미술품은 문화예술이라는 외피를 두르고 있잖아요. "상품 자체가 아니라 문화를 팔아야 돈을 번다"라는 말도 있듯이요.

Q 한국 미술 시장이 급성장 중이라 하는데 2007년과 비교하는 분들이 많아요. 당시 갤러리 문 여는 시간에 줄을 서서 그림을 사고 저녁에 팔아도 돈을 남겼다는 말들이 있었죠.

A 2022년에는 프리즈가 키아프와 함께 열리죠. 해외 갤러리들도 직접 진출하기 시작했고요. 2022 키아프 이후 이런 현상이 더 가속화될 것 같아요. 미술을 향유하는 문화가 한국은 매우 늦게 찾아오는 중이라고 생각해요. GDP 대비로 보았을 때 앞으로 더 성장할 가능성이 충분하다고 생각합니다.

Q 컬렉팅을 하면서 가장 뿌듯했던 순간은 언제인가요?

A 미술 작품을 소유하는 즐거움과 미술계 전반을 향유하는 즐거움은 다르다고 생각해요. 소유한 작품의 작가가 더 잘 됐을 때 돈도 벌고 자신의 안목이 맞았다는 쾌감이 동반되는 것 같아요.

Q 컬렉팅하면서 경험한 미술 시장의 부조리나 단점 같은 것은 없을까요?

A 너무 많죠. 일단 일처리가 매우 느리고, 공급자가 '갑'일 때가 많아요. 공급자가 수요자에게 '돈을 벌게 해준다'고 인식하는 경우가 많았어요. 그리고 굉장히 큰돈이 오가는데 제대로 된 계약서도 없어요. 대형 갤러리에 가면 많은 직원들이 체계적인 시스템 아래서 일할 것 같잖아요. 전혀 그렇지 않아요. 작은 중소기업만도 못하기도 해요. 그러나 제가 볼 때 미술 시장 참여자(공급자)들은 문제점을 잘 느끼지 못하는 것 같아요. "원래 그렇다"는 이야기만 할 뿐 아무도 합리적인 대답을 하지 않아요.

아주 저명한 작가들도 카탈로그 레조네(catalogue raisonné)가 없다는 걸 아시나요? 카탈로그 레조네가 제대로 없어서 위작 문제는 끊이지 않아요. 모든 것이 디지털로 넘어가는 세상에 살고 있는 2021년에 다른 어떤 영역보다 디지털화가 안 되어 있는 곳이 미술계에요.

문제는 이렇게 일을 하고, 큰 금액의 그림을 사고파는 데도 제대로 된 계약서를 쓰지도 않고 법적 분쟁이 휘말리면 모두 쉬쉬하며 위작 문제가 터져도 아무도 책임지지 않는 이 부조리한 시스템 안에서 이익을 보는 사람들이 있다는 것도 문제죠. 정보가 폐쇄적일수록 이를 이용하는 사람들이 있기 때문에 이런 구조가 지속되는 것이죠.

Q 컬렉터로서 최종 목표는 무엇인가요?

A 목표는 없어요. 저는 기본적으로 낭만주의적 성향이 강해요. 그래서 미술을 좋아하는 것이기도 하고요. 그림을 보며 음악을 듣고 미술 이야기를 자유롭게 할 수 있는 공간을 만들고 싶어요. 그럼으로써 미술을 삶의 일부로 더 깊게 끌어들이고 싶어요. 그런 공간이 있다면 문화예술에 대한 다양한 의견과 생각을 가진 사람들을 자유롭게 접할 수 있고 거기서부터 제 삶이 더 풍요로워 질 것 같아요. 집은 너무 사적인 공간이라 그게 잘 안 돼요.

여기서 핵심은 자유에요. 자유로운 사고, 그런 것들을 공유할 수 있는 문화예술 공간. 요즘은 낭만이 사라진 시대라고 생각해요. 빠르게 소비되고 잊히는 시대에 그런 낭만을 잠시나마 느끼게할 수 있는 공간이 있다면 얼마나 멋질까요?

04

급부상하는
국내 미술 시장

거래가액 1조 원 시대를 맞이한
국내 미술 시장

2021년 해외 경매 시장보다 국내 경매 시장이 더 큰 상승률을 기록했다. 한국 경매 시장은 2000년대 미술 시장 최고 호황기였던 2005~2007년에 급성장했다. 그러나 2008년 금융 위기를 기점으로 하락세에 접어들어 2009~2013년 총낙찰액 기준으로 큰 변동 없이 비슷한 수준을 유지했다. 2008년 상장한 서울옥션의 주가가 반짝하다 10년간 큰 변동이 없었던 이유는 해외 사업 부진과 내수시장에만 의존한 수익 구조로 꼽힌다.

한편 2012년 과천 국립현대미술관에서 '한국의 단색화' 전을 열고, 국제갤러리를 비롯한 메이저 화랑을 중심으로 단색화 열풍이 불면서 경매 시장뿐 아니라 국내 미술 시장은 2년간 상승세를 이어갔다. '단색화'라는 용어는 이때 정리됐다. 그러나 2년간의 짧은 반등 이후 2017년부터 2020년까지 미술 시장은 정체 또는 하락세에 접어들었다. 국내 미술 시장의 지난 15년의 흐름을 분석해보면 '짧은 호황 뒤에 온 긴 정체기'로 요약될 수 있다.

2021년 미술 시장은 사상 유례없는 호황을 구가했다. 문화체육관광부가 주최하고, 예술경영지원센터에서 주관한 보고서에 따르면 2020년 국내 미술 시장 총 거래규모는 3291억 원이었는데 2021년은 약 9223억 원으로 추정된다. 이 중 갤러리가 판매한 작품가액이 45%, 경매 회사에서 거래된 낙찰가액이 35%, 나머지는 아트페어 등에서 판매된 것으로 집계됐다. 국내 화랑 매출 총액도 2020년 1657억 원에서 2021년 4372억 원으로 급증했다. 화랑당 평균 매출 역시 전년 대비 2배 이상이었다. 국내 미술 시장은 전년 대비 2.8배가량 양적 성장을 했다.

이와 같은 변화는 다른 곳에서도 볼 수 있는데, 2021년 국내 화랑의 수는 2019년 475개보다 22.3% 늘어난 581개로 집계됐다(2020년은 503개). 아트페어는 2008년에 29개가 열린 데 반해 2021년에는 74개나 열렸다.

▍한국 부자들의 미술품 투자 성향

KB경영연구소에서 발표한 「2021 한국 부자보고서」에 따르면 2020년 코로나19가 심화되던 시기 '금융자산 10억 원 이상'인 사람들의 수와 함께 이들의 자산규모가 21.6%나 상승했다. 여기서 흥미로운 건 '금융자산 10억 원 이상'인 사람들 중 14%가 미술품에 투자할 계획이라고 밝혔다는 사실이다. 2020년 부자로 집계된 사람들의 수는 39만 3000명으로 이 중 14%만 미술 시장으로 진입해도 엄청난 자금 유입이 예상된다.

실제로 블루칩 작가들을 중심으로 미술품 가격이 2배 이상 상승하니 미술품에 전혀 관심이 없던 지인들도 미술품을 어떻게 구매해야 할지 종종 물어왔다. 분명

2021년을 분기점으로 미술 시장에 신규 컬렉터와 투자 수요가 몰리는 건 자명한 사실이다.

본 보고서에 따르면 미술품 투자에 대한 높은 관심에도 불구하고 미술품 투자 저해 요인으로 소장 가치 있는 작품이 무엇인지 몰라서(정보 부재)가 1등(35.4%)이었고, 미술품 가격 책정 기준 모호함이 4등(21.2%), 미술품 구매 후 재판매가 어려워서가 7등(16.8%), 투자자 보호 수단이 미흡해서가 10등(13.1%)으로 나타났다. 이러한 결과는 정보의 비대칭성, 객관적인 가치 평가 기준, 위작 사건 등에 대해 명쾌한 시스템적 해답이 없기 때문으로 보인다.

위작 문제는 전 세계 어디를 가도 존재하지만 이를 걸러낼 수 있는 시스템적 장치가 우리나라는 매우 미흡하다는 평가가 많다. 위작인지 아닌지 모호해도 감정 기관의 인증서만 받으면 경매에 낼 수 있다. 2000년대 중반에서 2010년대 중반 사이에 감정 의뢰한 미술품 중 20% 이상이 위작으로 밝혀졌다는 사실도 굉장히 놀랍다. 판명 불가 작품까지 포함하면 그 비율은 더욱 올라갈 것이다. 특히 오래된 작품이 위작이 많을 수밖에 없는데 이것이 역사적 가치에 비해 고미술품의 가격이 매우 낮게 평가되어 있는 이유이기도 하다. 위작 문제가 끊임없이 제기되고 이를 국가 차원에서 관리하는 시스템이 부재하기 때문에 신규로 진입하려는 사람들은 늘 망설여진다.

2021년 호황기에 유입된 신규 컬렉터들이 지속적으로 컬렉팅을 할 수 있는 환경을 만들기 위해서는 시스템적인 접근이 필요하다. 단기간의 호황이 끝나고 리세일이 안 되는 상황을 겪는다면 신규 컬렉터들은 한국 미술 시장에서 이탈할 가능성이 매우 크다. 끊임없이 제기되는 미술품 위작과 감정 시스템의 문제, 고인물 시장에서 얇은 컬렉터층과 새로운 작가군의 발굴 부재 그리고 글로벌 시장에서

인정 받을 만한 담론과 비평의 부재가 한국 미술 시장의 구조를 더욱 취약하게 만든다. 2022년은 프리즈 아트페어가 열리고 해외 대형 갤러리들의 한국 진출이 본격화되는 시점이기에 중소형 갤러리들의 경쟁력에 대한 우려 섞인 목소리가 나오고 있다.

▌컬렉터, 작가, 갤러리 모두의 힘으로 성장하는 미술 시장

한 국가의 미술 시장을 키우기 위해서는 두터운 컬렉터층, 슈퍼스타 작가들, 세계적인 미술관과 전시 등이 중요한 영향을 미치는데 국내는 경제규모에 비해 이런 점이 아직 미약한 실정이다. 지난 몇 년간 해외 작가 위주로 컬렉팅을 하며 이런 의문을 가진 적이 있었다.

"GDP 기준 경제규모로는 세계 12위, 세계 9위 수출대국, 가장 제조하기 힘든 반도체와 자동차와 IT 강국, 세계혁신지수도 5위의 경제 선진국인 대한민국에서는 왜 글로벌한 젊은 슈퍼스타 작가들이 나오지 않는 것인가?"

해외 작가를 눈여겨보는 컬렉터라면 이런 의문을 한번쯤 가져봤을 것이다. 2021년을 돌아보면 세계 미술 시장에는 1980~1990년대생들 슈퍼 스타들이 대거 등장했다. 2021년 최고 낙찰가를 연이어 경신한 아모아코 보아코, 플로라 유코 비치, 자데 파도주티미 등 수많은 작가가 세계 미술 시장에서 슈퍼스타로 떠올랐다. 여기서 언급한 3명의 작가는 아주 극히 일부의 사례일 뿐 20~30대 중 세계 미술 시장에서 슈퍼스타로 떠오른 작가들은 수없이 많다. 또한 아직 경매에 데뷔하지 않았을 뿐 PS 시장에서 100만 달러를 호가하는 작가들 역시 셀 수 없을 정도

로 많다. 사회적 인프라, 경제력 등에서 우리 나라와 차이를 보이는 동유럽과 아프리카, 동남아시아의 국가에서도 두각을 나타내는 작가들이 대거 등장하고 있는데, 왜 우리나라 작가들은 세계 시장에서 힘을 쓰지 못할까? 최근 미국에서 주로 활동하는 한국계 젊은 작가 중 주목받는 몇몇이 눈에 보인다. 세계적인 갤러리에서 전시회를 열고, 세계적인 컬렉터들도 이들의 작품을 구하려 노력하고 있다. 그러나 이 작가들은 한국 작가로 보기 힘들다. 모든 미술 교육을 해외에서 받은 경우가 많고 활동 범위 또한 미국이나 유럽이기 때문이다.

전시 등 문화예술의 규모가 커질수록 신규 예술 애호가들이 시장으로 진입할 가능성이 커지고 동시에 신진 작가들에 대한 시장이 자연스럽게 형성된다. 가격 기준으로 시장의 상·중·하위층이 탄탄하게 형성되면 세계적인 컬렉터들이 나올 확률이 높아지고 그렇게 지원을 받고 성장한 작가들이 세계적인 작가로 성장하는 데 큰 도움이 되기도 한다. 한 작가가 세계적인 작가가 되기 위해서는 그 나라 컬렉터들의 힘을 결코 무시할 수 없다. 미술 시장은 언제나 새로운 스타를 원하고 인위적으로 만들어내기도 한다. 그 뒤에는 찰스 사치와 같은 세계적인 컬렉터들과 갤러리의 힘이 있음은 물론이다.

소위 말해 '고인 물 시장'으로 불릴 만큼 시장의 규모가 작은 곳에서는 세계적인 작가가 나오기 힘들다. 세계적인 컬렉터와 작가와의 상관관계에 대해서는 수많은 사례들이 있다. 창의적인 교육 환경, 국가 차원의 대대적인 공공미술 지원, 두꺼운 컬렉터층과 역동적인 시장과 세계적인 작가의 성장은 모두 한 국가의 문화자본과 맞물려 있는 것이다. 이런 측면에서 봤을 때 한국의 예술문화자본은 급격히 성장한 경제에 비해 뒤떨어져 있다고 생각한다.

많은 사람들이 시장으로 유입되고 유출되는 상황이 반복되면 시장은 더욱 투명

해진다. 고인 물 시장에서는 혁신을 기대할 수 없다. 이미 미술 시장에서 기득권을 가진 미술인들은 폐쇄적인 정보를 바탕으로 그 기득권이 유지되기를 바란다. 그러나 시장이 커지고, 진입하고 나가는 사람들이 많아져 활성화되면 시장이 가지고 있는 문제점과 한계에 대해 비판 여론이 형성되고 혁신을 도모하고자 하는 공급자들이 등장한다. 모든 시장의 혁신은 그렇게 시작된다.

국내 경매
트렌드 분석

▌한국 미술계의 흐름

　한국 경매 시장은 양대 경매 회사라 불리는 서울옥션과 케이옥션이 90%를 점유하고 있는 사실상 독과점 시장이다. 서울옥션은 2021년 낙찰가액의 49.8%를, 케이옥션은 41.3%의 점유율을 보였다. 이 외에 해럴드아트데이, 마이아트옥션, 아이옥션 등 여러 경매 회사들이 있지만 경매 시장에서 이들의 영향력은 제한적이다. 2021년 한국 경매 시장에서 단일 작품으로 가장 높은 가격에 낙찰된 10개의 작품이 모두 서울옥션에 출품된 작품이라는 점은 흥미롭다. 서울옥션과 케이옥션의 시장점유율 차이는 크지 않지만 전통적인 미술 시장의 큰손들이 선발주자인 서울옥션을 통해 작품을 내놓는 경향이 있다는 속설을 뒷받침하는 간접적인 지표이기도 하다. 미술 시장의 기성 컬렉터들은 대체로 보수적인 성향을 가지고 있어 한번 거래를 한 곳과 큰 문제가 없으면 거래처를 잘 바꾸지 않는다.

반복적인 무늬와 무한히 뻗어가는 점이 매력적인 쿠사마 야요이의 〈노란 호박(Yellow Pumpkin)〉이다. 쿠사마 야요이의 작품은 동양에서 특히 사랑을 받고 있다.

　가장 높은 낙찰가액을 기록한 작품은 쿠사마 야요이의 〈호박〉 50호로 2021년 12월 서울옥션 윈터세일(Winter Sale)에서 수수료를 제외하고 54억 5000만 원에 낙찰됐다. 그 뒤로 마르크 샤갈의 작품이 42억 원, 김환기의 작품이 40억 원을 기록했다. 여기서 흥미로운 점은 최고 낙찰가 10개 작품 안에 쿠사마 야요이의 작품이 7개나 된다는 것이다. 2021년 한국 경매 시장은 한국 사람들이 선호하는 쿠사마 야요이의 해였다고 해도 과언이 아니다.

2021년 낙찰가액 1위를 차지한 〈호박〉 외 모두 작가의 대표작인 〈인피니티 넷〉 시리즈다. 이 작품들은 각각 4등(36억 5000만 원), 5등(31억), 7등(29억), 8등(25억 5000만 원), 9등(23억), 10등(22억)에 자리했다. 놀라운 점은 여기에서 언급된 다수의 작품이 한 스타 강사에 의해 낙찰됐다는 점이다. 시리즈의 가격이 한 사람에 의해 최고가를 지속적으로 경신하면서 작가의 시장이 견인되었다고 해석할 수 있다.

젊은 수학강사에 의한 〈인피니티 넷〉 시리즈의 최고가 경신은 그가 자신의 SNS에 해당 작품을 업로드하며 언론에 알려졌다. 이것이 함의하는 것은 수십억 원에 달하는 미술 작품을 구매하고도 자신이 드러나지 않길 바란 기성 컬렉터들과 달리 MZ세대 슈퍼 리치 컬렉터들은 그것을 적극적으로 자랑하고 어필하여 자신을 드러내고 있다는 것이다.

한편 경매 낙찰총액 기준으로 가장 높은 금액을 기록한 작가는 판화, 종이 그리고 캔버스까지 다양한 작품이 출품된 이우환이 1등을 차지했고 2등은 쿠사마, 3등은 김환기, 4등은 2021년 작고한 김창렬, 5등은 박서보였다. 낙찰총액은 반복적으로 해당 작가의 작품이 얼마나 많이 출품되며 잘 팔리는지에 대한 간접적인 지표로 사용된다. 미술 시장 호황으로 이우환, 박서보, 김창렬 등 이미 한국미술사에서 확고한 위치를 점유하고 있으며 1970~1990년대 전성기를 구가한 블루칩 작가들의 강세가 여전하다는 점을 알 수 있다.

2021년 낙찰총액 상위 작가들 중 눈여겨봐야 할 점은 비교적 젊은 이머징 중견 작가로 분류되는 우국원과 이배다. 2021년 경매에서 이배 작가의 〈불로부터〉가 자신의 최고가 기록을 깨고 4억 4000만 원에 낙찰됐고, 우국원 작가의 2019년 작품 〈어글리 덕클링(Ugly Duckling)〉도 2억 3000만 원에 낙찰되어 세상을 놀라게 했다.

▌여섯 작가로 보는 국내 경매 낙찰 결과

이우환

 한국 작가 중 최고라 할 수 있는 이우환 작가의 20호 〈다이얼로그〉 종이 작품이 1억 6500만 원에 팔렸다. 찍힌 두 점의 위치가 좋고 색상도 사람들이 선호하는 붉은색이지만 크기와 종이 그리고 수채화라는 걸 감안하고도 높은 가격에 낙찰됐다. 또한 〈선으로부터(From line)〉 150호 대작은 높은 추정가로 유찰됐지만 〈조응〉 시리즈 후기에 해당하는 2002년 작품이 수수료 포함 7억 원에 낙찰되며 이우환 작

이우환 〈선으로부터(From line)〉, 1978년, 캔버스에 광물 안료와 유채, 91×116.5cm

가 시장은 꾸준히 상승세를 보이고 있다. 물론 이 작품은 점의 형태가 초기 〈조응〉에서 〈다이얼로그〉에 가까운 형태를 띠며, 점의 위치 또한 시장에서 가장 선호하는 우상·좌하(오른쪽 모서리 상단과 왼쪽 모서리 하단)에 적절한 크기로 찍혀 〈조응〉 시리즈의 최고가를 경신할 수 있었다.

2021년 이우환 작가의 대부분의 작품들은 우상향 곡선을 그렸는데 그중 가장 가파른 상승세를 보인 원화 작품은 〈조응〉과 〈다이얼로그〉 시리즈다. 2020년 하반기 또는 2021년 초만 해도 〈조응〉 시리즈는 크기가 100호를 넘어도 2억 원을 넘지 못하는 경우가 대부분이었고 유찰도 빈번하게 일어났다. 그러나 미술 시장에 새롭게 유입되는 구매력 있는 컬렉터들과 투자자들이 이우환을 한국 미술 시장의 안전자산으로 인식하면서 가격이 상승했다. 주변 컬렉터들 중 상당수는 한국 미술 시장에서 오직 이우환만이 안전자산에 가깝다고 말한다. 그 뒤를 따르는 다른 블루칩 작가들은 글로벌 수요가 아직 적어 국내 경기 변동에 따라 크게 흔들릴 가능성이 있다고 보는 것이다. 또한 최근 유입된 컬렉터들은 상대적으로 보관 상태와 위작 문제를 신경 써야 하는 1970년대 〈점〉, 〈선〉 시리즈보다 최근작, 컬러풀하고 세련된 컬러 〈다이얼로그〉 시리즈를 더 선호하는 경향이 있다. 이런 성향 때문에 2022년 2월 서울옥션 경매에서 점의 위치가 다소 애매하게 찍혀 있던 이우환의 〈조응〉 150호가 4억 8300만 원에 낙찰되기도 했다.

〈불로부터〉와 더불어 이배 작가의 〈붓질〉 시리즈 역시 관람객에게 사랑받고 있다. 2022년 5월 조현화랑에서 열린 개인전에서 '숯의 화가'라 불리는 이배 작가의 호흡과 움직임이 바닥과 벽 전체에 수놓였다.

이배

2021년 3배 이상 급등한 후 상당히 많은 차익실현매물들이 나오고 있는 이배 작가의 시장은 비교적 튼튼하다. 2022년 2월 열린 경매에서 숯을 이용해 만든 50호 크기의 〈불로부터〉가 1억 6500만 원에, 2000년 작 100호 작품은 2억 1800만 원에 팔렸다(모두 수수료 19.8% 포함한 가격이다).

미술 시장이 지금처럼 불타오르기 전에는 〈불로부터〉 100호를 8000만 원가량에 제안받았는데, 한국 미술 시장이 뜨겁게 달아오르며 이배 시장도 같이 급등했다. 갤러리에서 공급되는 작품 수량이 꽤 많은 편임에도 불구하고 아직 시장은 탄탄하게 유지되고 있다.

김창열

김창열 작가의 작품 수요는 꾸준하지만 2021년 초 작가가 작고하고 가격이 급등한 후 현재는 시장의 뜨거운 관심으로부터 조금 멀어진 느낌이다. 반년 동안의 급등 후 점차 다른 작가들로 수요가 분산되는 현상은 매우 자연스러운 것이다. 최근 지표로 봤을 때 가격 상승 동력은 점차 제한될 것으로 보인다.

박서보

가로형 120호 레드 색채묘법 〈묘법 No.130808〉이 수수료 포함 7억 5000만 원에 낙찰됐다. 2022년 초 박서보 작품의 120호 프라이머리 가격은 달러당 환율을 1200원으로 계산했을 때 대략 4억 7000만 원이었는데 유독 레드 색채묘법이 인기가 많아 더 높은 가격에 거래되는 경향이 있다. 물론 창이 나 있는 방향 등도 중요하지만 색채묘법 시장에서 가장 중요한 건 작품의 색이다.

박서보, 〈묘법 No.111211〉, 2011년, 캔버스에 한지와 유채, 130×200cm

개인적으로 박서보의 작품 세계를 가장 잘 보여주는 색채는 무채색이라 생각하지만 시장에서는 보다 화사하거나 강렬한 색채를 원한다.

2020년 11월만 해도 200호 크기의 짙은 연탄색 색채묘법이 경매에서 수수료 포함 2억 원가량에 낙찰됐는데 2년 사이에 3배 정도 가격이 폭등했다. 이 당시 박서보의 120호 색채묘법을 2억 원 중반대에 구입했고 최근 5억 원이 넘는 금액에 판매한 지인이 있다. 국내 생존 작가로 세금은 0원이기에 이 컬렉터는 1년 사이에 세후로 2억 7000만 원, 110%의 수익을 냈다. 여기서 향후 투자성에 대해 아래 요인을 고려해야 한다고 생각한다.

2차 시장 가격이 폭등하자 1차 시장 가격 역시 매우 많이 올랐다. 여전히 2차

시장 가격은 강세를 보이고 있는데 1년에 두 번씩 상승한 1차 시장 가격이 계속 유지되기 위해서는 더 많은 자금이 이 시장으로 들어와야 한다.

결국 장기적으로 해외 컬렉터들의 수요가 얼마나 유입될 수 있는지가 관건이다. 국내에서 돌고 도는 수요만으로 지속적인 상승은 힘들다. 2021년 한국 미술 시장은 거래가액 기준으로만 3배 정도의 상승세를 보였다. 2022년 프리즈와 함께하는 키아프 등 미술계에 호재가 존재하지만 최근 자산 시장의 조정과 타격, 금리 인상 이슈 그리고 이미 급등한 작품에 대한 수요 분산 등을 고려해야 한다. 박서보 작가는 1950년대부터 본격적으로 활동했고 1970년대 전성기를 맞이했다. 작가는 치밀하게 자신의 작품을 관리해 시장에 위작이 없는 작가로도 알려져 있다. 작가는 한국미술사에 그 이름을 깊게 남긴 단색화를 주도한 매우 중요한 작가이지만 아직 해외에서의 인지도와 컬렉팅에 대한 수요는 낮다는 게 그동안 만난 해외 컬렉터, 아트딜러들의 일반적인 의견이다.

쿠사마 야요이

2022년 2월 서울옥션에 출품된 〈무한그물에 의해 지워진 비너스 조각(Statue of Venus Obliterated by Infinity Nets)〉이 경매 시작가가 40억 원이었음에도 경합을 펼쳐 44억 원에 낙찰됐다. 에디션이 10개라는 점, 집에 두기 거의 불가능한 크기의 작품이라는 점을 감안했을 때 경합이 있었다는 사실이 놀라웠다.

2021년부터 쿠사마 야요이의 작품들, 그중에서도 특히 〈인피니티 넷〉 시리즈는 한국에서 연속으로 최고가를 달성했다. 쿠사마 야요이는 세계적으로 인기 있는 작가이지만 유독 한국에서 더 많은 인기를 구가하고 있다. 2021년부터 급등한 쿠사마 야요이 작가에 대해 컬렉터들과 이야기를 나누었다. 그 결과 안전자산이라

는 믿음과 다시 급등할 것이라는 믿음 이렇게 두 가지로 요약됐다. 이우환과 마찬가지로 쿠사마 야요이의 원화 작품은 안전자산이라는 인식이 크다. 그리고 쿠사마 야요이는 고령으로 건강 상태가 좋지 않아 사후 한 번 더 조명 받으며 상승 모멘텀이 올 거라 믿는 이들이 많았다.

아야코 록카쿠

1982년생 일본의 이머징 슈퍼스타인 아야코 록카쿠(Ayako Rokkaku) 역시 한국에서 최고가를 경신한 작가 중 한 명이다. 초반에는 이해하기 쉽고 귀여운 이미지를 손으로 문지르는 기법으로 MZ세대들이 작품을 주로 구입했는데 최근 가격이 급등하자 오래 컬렉팅을 해왔던 기성 컬렉터들 중에서도 아야코 록카쿠 작가의 작품을 구입하는 이들이 많아졌다. 또한 한국뿐 아니라 일본과 대만 경매 등에서도 꾸준히 가격 상승세를 보이고 있다.

아야코 록카쿠 작가 역시 최근 가격이 몇 배나 급등해 점차 2차 시장에서 구입하기 부담스러워지고 있다. 그럼에도 불구하고 2022년 5월 26일 크리스티 경매에서 110호 크기의 〈무제(Untitled)〉가 수수료 포함 16억 원에 낙찰되어 시장을 밀어올렸고, 그 후 바로 진행된 일본 경매에서도 다수 작품들이 도상과 크기 대비 최고가를 경신하면서 시장이 매우 탄탄하다는 것을 증명했다.

아야코 록카쿠, 〈무제(Untitled)〉, 2007년, 판지에 아크릴, 146×93.8cm

미술 시장에서 돋보이는
4가지 키워드

▌MZ세대의 대거 유입

(복수응답)

20대	▬▬▬▬	13.8%
30대	▬▬▬▬▬▬▬▬▬▬▬▬▬▬▬▬▬▬	77.6%
40대	▬▬▬▬▬▬▬▬▬▬	41.4%
50대	▬▬	6.9%
60대 이상	▬	1.7%

새롭게 등장한 컬렉터 연령층 분석 출처: 예술경영지원센터 「2021 한국 미술 시장 결산 컨퍼런스」

예술경영지원센터 보고서에 따르면 2021년 한국 미술 시장에 신규 컬렉터가
대거 유입됐다. 2021년에 신규로 진입한 이들 중 30대가 77%, 40대는 41%로, 신
규 컬렉터 중 30~40대 비중이 압도적으로 높았다. 50대부터는 신규로 진입하는
이들의 비중이 급격히 하락했고 60대 이상은 거의 없는 수준이었다.

이는 실제 경매 회사의 회원 수 증가로도 입증됐다. 2021년 서울옥션의 40대

신규 회원이 전년 대비 87%, 20~30대는 82% 증가했다. 케이옥션에서 1월과 10월 사이 낙찰받은 사람들 중 31%가 40대였고, 21%가 30대였다. 낙찰자 중 52%에 달하는 이들이 30~40대에 포진해 있는 셈이다. 신규 컬렉터의 대거 유입은 비단 한국만의 현상이 아니다. 2021년 크리스티 경매 회사의 신규 고객은 31% 증가했다.

2020년대에 들어 MZ세대가 소비와 투자의 주류로 떠오른 것은 코로나로 인한 보복 소비, 유동성의 증가, 주택 구입이 막히면서 생긴 대체투자 욕구 그리고 IT, 코인, 전문직 등에서 배출된 신규 젊은 부자들의 유입을 그 이유로 꼽을 수 있다. 또한 이들 중 상당수는 SNS에 자신의 일상을 공유하거나 자랑하는 걸 좋아하는 플렉스(Flex) 문화에 익숙하고 신발, 명품, 시계 리셀링 등으로 돈을 번 경험이 있다. 2021년 판화 시장이 더 뜨거웠던 이유는 리세일에 익숙한 MZ세대 신규 컬렉터가 대거 유입됐기 때문으로 해석할 수도 있다.

다만 급격하게 유입된 30~40대 신규 컬렉터들이 지속적으로 미술품을 구매할 층으로 남아 있을 것인지 의문이 남는다. 앞서 이야기했듯이 한국 미술 시장은 '짧은 호황 후 긴 정체 혹은 침체기'를 겪어왔는데 2020년 말부터 시작된 미술 시장의 호황이 언제까지 이어질지는 아무도 모른다. 많은 미술 시장 관계자들은 새로 유입된 MZ세대 컬렉터들이 지속 가능하게 컬렉팅할 수 있는 문화가 만들어지면 한국 미술 시장은 더욱 단단해질 거라 입을 모은다.

불과 15년 전만 해도 매년 컬렉팅을 하는 국내 컬렉터는 고작 300~400명 수준이었다. 2010년대 이후 컬렉터의 수는 보다 증가했지만 시장의 판도를 바꿀 만큼은 아니었다. 2005~2007년 한국 미술 시장이 호황을 맞이하고 너도나도 미술 시장에 뛰어들면서 신규 컬렉터가 급증했지만 정체기에 많은 컬렉터들이 시장에서

이탈했다. 얇은 컬렉터층은 한국 미술 시장의 구조를 더욱 취약하게 만드는 요인이 된다. 컬렉터층이 얇을수록 경기 변동에 훨씬 민감하게 반응하고 국내 작가가 시장에서 뜨고 사라지는 일이 더욱 빈번하게 일어난다.

호황기 신규 컬렉터들의 유입이 주는 의미

초보 컬렉터들의 대거 유입은 시장 활성화, 특히 신진 작가들에게 큰 도움이 된다. 불황기 때 주머니 사정이 가벼운 신규 컬렉터들은 상대적으로 접근하기 쉬운 신진 작가들에게 관심을 가질 수밖에 없다. 신진 작가들이 꾸준히 발굴되고 시장에서 순환될 수 있는 생태계를 만드는 것은 미술계 활성화를 위해 매우 중요하다. 국내 시장에서 모두가 중견 작가와 대가들의 작품만 찾는다면 신진 작가들은 먹고살 길이 막막해지고 이는 장기적으로 한국 미술 시장에 부정적인 결과를 초래할 것이다. 이런 측면에서 호황기 신규 · 초보 컬렉터들의 대거 유입은 미술계에 활력을 불어넣어준다.

그러나 신규 컬렉터의 급속한 유입은 여러 부작용을 낳기도 한다. 일부 컬렉터들은 신발이나 명품, 아트토이 리세일처럼 미술품을 '차익을 남겨 리세일하는 대상'으로만 생각하기 때문이다. 최근 '단타(단기 차익)'로 사고파는 일이 많아지면서 판화 시장이 뜨겁게 달아오른 것도 여기에 기인한 것이다. 단타를 노리고 금액대가 상대적으로 낮은 판화, 토이, 에디션, 신진 작가급 가격대의 원화를 빠르게 구매한 뒤 몇 달도 안돼 다시 시장에 되파는 단기 리세일이 많아지고 있다. 갤러리는 이를 방어하고자 더 강하게 리세일 금지 조항을 추가하는 일들이 빈번해졌다. 오랫동안 미술계에 몸담고 있는 갤러리스트들이 신규 컬렉터들에게 작품을 판매하는 걸 꺼리는 이유는 여기에 있다. 갤러리스트는 해당 컬렉터가 어떤 성향

의 사람인지, 어떤 일을 하며 어느 정도의 예산을 쓸 수 있는 컬렉터인지 정보가 전혀 없기 때문이다.

▌ 온라인으로의 대전환

2020년부터 시작된 코로나19의 전 세계적인 유행으로 사람과 사람 사이의 접촉을 최소화하려는 사회 전반의 노력이 확산되고 있다. 오프라인 페어, 대면 영업에 초점을 둔 미술 시장은 코로나19로 초기에 큰 타격을 받았으나 온라인으로 미술품 구매를 유도할 수 있는 기술을 빠르게 도입했다. 세계적인 페어들은 코로나19 이전에도 있던 온라인 뷰잉룸을 더욱 강화해 온라인으로 실제 투어하는듯한 느낌을 주기 위해 증강현실과 가상현실 기술들을 도입하기 시작했고 경매 회사들은 온라인 경매 비중을 점차 늘려나가고 있다. 경매 회사가 온라인 비중을 늘려가는 이유는 신규 컬렉터들이 첫 구매를 주로 온라인에서 시작하고 비대면을 선호하기 때문이다.

2021년 마이애미 아트바젤과 2022년 프리즈 아트페어에서 온라인 뷰잉룸으로 작품을 둘러보았다. 사실 온라인 뷰잉룸은 새로운 기술이 전혀 아니다. 3D 카메라로 찍은 고화질 영상과 사진을 자세히 볼 수 있는 기술은 코로나 시대 이전에도 많은 미술관, 대형 갤러리 등에서 사용하고 있었다. 당시 아트페어에서 갤러리 관계자와 실시간으로 같이 작품을 보며 많은 이야기를 나누었다. 이때 온라인 뷰잉이 현장에서 작품을 직접 보고 관계를 만들어가는 현장감을 아직 제대로 살리지 못하고 있다는 느낌을 받았다. 몇 년 전보다는 정교해졌지만, 아직까지 고화질 사

진을 보고 이야기를 나누는 정도에 머물고 있으며 관람자에게 공감각적 체험을 주지 못한다.

▌대형 갤러리 위주의 양극화

이미 페이스, 리만머핀 등 해외 갤러리들의 서울 분점이 존재하는데 2021년 한국 미술 시장의 폭발적인 성장으로 많은 해외 갤러리들이 서울에 직접 진출을 검토하고 있다. 2021년 10월 타데우스 로팍 서울이 한남동에 개관했으며, 2022년 3월에는 알렉스 카츠, 우고 론디노네, 세실리 브라운, 아니카 이 등의 작가가 소속된 글래드스톤 갤러리가 서울 청담동 분점을 개관했고 다른 해외 갤러리들 역시 서울 분점 진출을 저울질하고 있다.

해외 대형 갤러리들의 직접 진출은 한국 미술 시장의 위기이자 기회다. 위기의 측면은 상대적으로 해외 대형 갤러리에 소속된 작가만큼의 글로벌 수요가 없는 한국 작가들의 입지가 좁아질 수 있다는 것이다.

호황기 이전 한국 미술 시장 컬렉터들의 연령대는 꽤 높은 편에 속했다. 최근 몇 년간 미술 시장에 뛰어든 MZ세대 컬렉터들은 SNS와 인터넷 검색에 능하고 영어를 구사하는 데 있어서도 크게 불편하지 않은 사람들이 많다. 따라서 이들은 이미 한국에 진출하지 않은 해외 갤러리에서 작품을 직접 구입하기도 한다. 그러나 연령대가 있는 컬렉터들 상당수는 언어와 소통의 장벽 그리고 자신이 거래했던 딜러 또는 갤러리와의 오랜 친분 때문에 해외 대형 갤러리에서도 충분히 좋은 작품을 받을 수 있음에도 불구하고 여전히 국내 수요로만 한정된 작품을 구입한

다. 이런 시장 불균형 때문에 해외 갤러리에서 작품을 받아 단순히 국내 컬렉터에게 전달만 하는 역할을 하면서 과한 수수료를 받는 중개상이 미술 시장에는 다수 존재한다.

지인 컬렉터가 구하기 힘들지 않은 해외 작가의 작품을 전혀 연고가 없는 갤러리에서 구입하려고 한 적이 있었다. 당시 그 갤러리에서 발행한 인보이스를 보고 경악하지 않을 수 없었다. 전속 갤러리에서 파는 가격보다 1억 원이나 더 비싼 금액이 찍혀 있었기 때문이다. 말 그대로 '조금만 알아보고 이메일 몇 통만 보내면' 구할 수 있는 작품이었는데 누군가는 거기에 1억 원을 붙여 파는 것이었다.

나이가 지긋한 컬렉터에게 "직접 그 갤러리로 이메일을 보내면 구하기 어렵지 않고 중간 갤러리 수수료를 줄일 수 있는데 왜 그렇게 하지 않나요?"라고 물으니 그 컬렉터는 "의리 때문에"라고 답했다. 이 말 속에서 한국 미술 시장의 관행, 영업 형태 등 많은 것을 유추할 수 있었다.

실제 많은 갤러리들이 신진 작가를 발굴하고, 전속 작가에 대한 담론과 비평을 하지 않는다. 중간 딜러 역할만 해도 호황기에는 꽤 큰돈을 벌 수 있기 때문이다. 이것은 '직구 대행'과 비슷한 구조를 가지는데 문제는 중간에서 발생하는 수수료다.

갤러리는 작품을 판매할 때 작가와 50 대 50으로 나누는데, 이 관행은 1950~1960년대 미국 갤러리로부터 유래됐다. 갤러리는 작가의 전시를 기획하고, 비평과 담론을 만들고, 좋은 미술관에 해당 작품을 넣기 위해 영업하고 전시 비용을 지불했다. 작품이 팔리지 않을 때도 작가가 작업을 이어갈 수 있도록 지원하는 리스크 비용까지 모두 포함하기에 작가와 절반씩 수익을 나누었다.

미술 시장은 그 어떤 시장보다 아날로그적이고 관계 중심적이기 때문에 시장의

구조가 단시간에 바뀌지는 않을 것이다. 그러나 해외 대형 갤러리들의 진출이 본격화되고 점차 구매 투명성이 높아지면 자생력이 높지 않은 중소 갤러리들은 위기에 직면할 수 있다. 한국 미술 시장의 전체 규모가 유례없는 성장을 이룬 2021년보다 훨씬 크게 성장하지 않는 이상 정해진 시장 규모에서 경쟁이 가속화될 것이며 해외 대형 갤러리들의 직접 진출로 미술 시장의 다양성과 규모가 확대 된다 해도 그 성장의 과실을 일부 대형 갤러리가 독점할 수 있다는 우려도 제기된다. 이미 국내 대형 갤러리들은 충분한 자생력과 자본 그리고 글로벌 네트워크를 갖춰가고 있지만 신진 작가 위주로 프로모션을 할 수밖에 없는 소형 갤러리들의 입지는 더욱 좁아질 가능성이 있다.

해외 아트페어와 갤러리들이 들고 온 작품에 익숙해질 MZ세대 소비자들이 지금까지 내수용으로만 소비되던 이미지를 언제까지 소비할 것인지에 대한 문제를 고민해봐야 한다.

반면 해외 갤러리들의 직접 진출은 한국 경매 회사에는 호재로 작용할 수 있다. 소더비, 크리스티, 필립스 등 글로벌 경매 회사가 한국에 직접 진출하지 않는 가장 큰 이유는 법인세일 것이다. 이들의 아시아 경매는 늘 홍콩에서 열리는데 홍콩이 중국에 실질적으로 통합되는 절차를 밟는다 해도 세제 혜택과 해외로의 자유로운 송금 정책이 폐지되지 않는다면 그들은 홍콩에 계속 남아 있을 가능성이 크다.

한편 해외 갤러리들의 국내 진출이 증가하고 해외 작품들을 소장하는 한국인들이 많아지면 어떨까? 미술 시장은 글로벌하게 움직이기 때문에 국내에서 내수용으로 소비되는 작품들만 돌고 돌면 더 이상 경매 시장에 흥미를 느끼지 못하게 된다. 최근에는 해외에서도 구하기 어려운 작품들이 서울옥션과 케이옥션에 출품되

고 있지만 불과 1년 전만 해도 경매 프리뷰에 지난 달에 봤던 작품, 비슷한 작품들로만 전시장이 채워져 있어 1~2번 가고 나면 더 이상 가지 않는 컬렉터들이 많았다. 이는 경매 회사의 성장성과도 깊은 연관을 가지고 있기 때문에 국내 작품들 위주로만 거래되는 것은 경매 회사의 성장성과 한국 미술 시장에도 결코 바람직하지 않다.

컬렉터들 입장에서도 해외 작가의 다양한 작품이 시장에서 거래된다면 더 큰 효용을 누릴 수 있을 것이다. 컬렉터들이 비싼 해외 배송비와 수수료를 부담하면서까지 소더비, 크리스티, 필립스 등으로 작품을 보내 경매를 내는 이유는 국내에서는 자신의 작품이 제값을 못 받을 가능성이 크기 때문이다. 그러나 국내 미술 시장의 규모가 더 확대되고 해외 갤러리들의 진출이 가속화되면서 자연스럽게 글로벌 수요가 있는 작품을 컬렉팅하는 컬렉터들이 많아질 것이다. 그러면 국내 경매 시장에서 편하게 글로벌 작가들의 작품을 사고파는 일들이 가능해질 수 있고 이는 경매 회사의 매출을 견인할 뿐 아니라 컬렉터들의 거래비용 역시 낮춰줄 것이다. 또한 전 세계적으로 인정받는 작가의 작품이 한국에 많이 들어올수록 한국 컬렉터들의 위상은 높아질 것이고 이것은 전체 시장의 선순환 고리로 이어질 수 있다.

▌NFT와 미술 시장

대체 불가능한 토큰의 줄인 말인 NFT(Non-Fungible Token)는 특정 디지털 파일을 블록체인 위에 얹은 민팅(minting, 디지털 콘텐츠에 고유 자산 정보를 부여해 가치를 매기는 작업)된 파일을 의미한다. 전 세계가 블록체인을 기반으로 하는 가상화폐 투자 열풍 속에서 자연스럽게 NFT는 미래 신기술로 이해되기 시작했다. 그러나 닷컴 버블 때도 그랬듯이 거대한 변화 속에서 사람들은 욕망과 투기 사이를 방황했고 시장의 공급자들은 떼돈을 벌 수 있는 절호의 기회를 놓치지 않았다.

초기 NFT 시장은 크립토 업계 사람들의 자전·내부거래와 투기세력들이 이끌었다. 비플(Beeple)의 〈매일: 첫 5000일(Everyday: The first 5000 Days)〉 NFT 작품은 2021년 3월 크리스티 경매에서 6930만 달러에 낙찰되며 세상을 놀라게 했다. 생존 작가 중 미술사에 그 이름을 깊게 새겨놓은 몇몇 작가를 제외하고 이렇게 높은 낙찰 기록을 가진 작가는 없었다. 비플이라는 이름으로 활동하고 있는 마이크 윈켈만(Mike Winkelmann)은 생존 작가 경매 낙찰가 3위를 기록했다. 마이크는 그래픽 아티스트로 10년 넘게 활동했지만 순수 미술계에서는 많이 알려진 인물이 아니었다. 다시 말해 엄청난 낙찰 기록 이전까지 그의 작품은 그리 높은 가치를 가지지 못했다.

그렇다면 비플의 작품이 6930만 달러에 낙찰됐다는 것은 무엇을 의미할까? 비플의 작품을 낙찰받은 것은 결국 크립토 업계 내부자로 알려졌다. 이 소식은 크립토 업계 외부에 있던 사람들을 시장으로 끌어들이는데 상당한 역할을 했다. 언제나 사람들은 숫자에 가장 기민하게 반응하기 마련이다.

가상화폐 열풍 후 NFT가 그 뒤에서 서서히 모습을 드러냈을 때 많은 시장 참

비플, 〈매일: 첫 5000일(Everyday: The first 5000 Days)〉, 2021년

여자들은 NFT가 도대체 무엇인지 잘 이해하지 못했다. 이는 NFT를 만들어 파는 공급자도, NFT를 붙여 주가를 부양하려는 세력도, 이를 구매하는 투자자들 중에서도 그것이 정확히 어떤 효용이 있는지 이해하는 이는 소수에 불과했다.

2000년대 초반의 닷컴 버블 열풍이 꺼진 후 대부분의 기업들은 아무것도 없는

빈껍데기에 불과하다는 사실이 밝혀졌지만 오늘날 한국 IT업계를 이끌고 있는 네이버, 카카오 등은 모두 그 당시 태동하기 시작했다. 그들도 인터넷으로 촘촘하게 연결된 닷컴 세상이 오늘날 세상을 이렇게 근본적으로 변화시킬 동력이었는지는 알지 못했을 것이다.

현재 우리가 블록체인 기술을 활용한 가상화폐와 NFT를 바라보는 관점 그리고 미래에 그것이 갖는 의미를 짐작만 할 뿐 어떻게 세상을 변화시킬지 아무도 정확하게 예측할 수 없다. 다만 우리가 할 수 있는 일은 NFT의 본질에 대해 이해하고 그것을 바탕으로 시장과 세상의 변화에 빠르게 대응하는 수밖에 없다.

디지털 예술로 예술의 경계 확장

초기 내부거래와 투기 그리고 거품 논란에도 우리는 NFT 시장에 주목할 필요가 있다. NFT 미술품 시장의 진정한 의미는 예술의 경계가 점차 확장되고 있다는 것이다. 물론 단기적으로 보면 갈 곳을 잃은 시장의 돈이 유입되며 '단기 차익'을 목적으로 사고파는 초단타 시장이 형성되고 결국 범람하는 NFT 작품 중 상당수가 시장에서 거래조차 되지 않을 가능성이 매우 크다.

그러나 장기적으로 NFT 미술은 동시대 미술의 새로운 장르가 될 것이며 이를 거의 최초로 정립한 크립토펑크(남자, 여자, 좀비, 유인원, 외계인 5개 캐릭터로 구성된 픽셀 아트) 같은 NFT 작품들은 시간이 지난 후에도 살아남을 가능성이 있다. 여기서 중요한 건 NFT 작품의 본질이 기술이 아니라는 점이다. NFT 작품의 본질은 그것을 만든 주체이다. 이것은 본질적으로 전통적 의미의 미술 작품과 그 맥을 같이한다.

블록체인 기술을 이용하면 오프라인 작품에도 얼마든지 위변조가 불가능한 원

본성을 부여하는 것이 가능하기 때문에 NFT 파일이라고 더 큰 가치를 가진다고 생각하지 않는다. 그것은 신기루를 파는 상술에 불과하다. 결국 상술로만 만들어진 NFT들은 시간이 어느 정도 지나면 시장에서 사라질 것이다.

한편 NFT 미술은 오프라인에서도 가치가 있는 작가가 해야 의미가 있다고 생각하는 부류의 사람들이 있다. 반은 동의하고 반은 동의하기 힘들다. 동의하는 부분은 오프라인에서 가치 있는 미술품을 생산하지 못한 작가가 NFT라는 문구만 붙여 비싸게 파는 것은 초단타 시장에서만 거래되는 거품일 뿐이며, 이것은 오프라인과 온라인의 문제가 아닌 그 작가의 문제일 뿐이다. 결국 누가 만드느냐가 중요하다. NFT 미술품은 독자적인 생태계를 가진 온라인에서만 유통되어도 충분한 가치를 가질 수 있다. 그것은 리니지 게임 안에서 일부 아이템이 실제 매우 비싼 가격에 거래되는 것과 같은 이치다.

게임 개발 회사 대퍼랩스(Dapper Labs)가 1만 개의 서로 다른 이미지를 만들어 판매한 크립토펑크의 가격은 5억 원을 상회하는 등 굉장히 비싼 가격에 거래되고 있다. 이를 거품 또는 자전거래의 결과로 봐야 하는지 아니면 온라인 생태계에 존재하는 고유의 미술 작품으로 봐야 하는지 의견이 갈린다. 그러나 분명한 것은 멀지 않은 미래에 사람들은 NFT에 덧씌워진 장밋빛 환상을 깨고 작품의 본질이 기술이 아닌 작품을 만드는 작가와 작품 자체에 있다는 것을 깨달을 것이다. 동시에 오프라인 세계 중심으로 형성된 미술계 역시 온라인 생태계에서만 유통되는 미술 작품의 존재를 인정할 수밖에 없는 시대가 올 것이다.

크립토펑크의 가격이 계속 올라가는 이유는 근본적으로 새로운 사조를 만들었기 때문이다. 디지털 예술의 새로운 사조에 대한 기대감이 시장에 반영되어 크립토펑크의 가격을 더욱 단단하게 만들 가능성이 있다.

불과 얼마 전까지만 해도 100만 원이던 크립토펑크 작품 가격이 5억 원을 호가한다는 사실은 '최초'라는 타이틀이 붙었기에 가능한 것이다. 수많은 NFT 작품들이 시장에서 아무런 가치를 가지지 못하게 될지라도 온라인 세상이 더욱 현실을 대체해나간다면 크립토펑크 가격은 강세를 보일 가능성도 있다. 아주 장기적으로 보면 온라인과 오프라인 세상은 서로 섞이고 교차할 것이며 미술품 시장도 이를 따라갈 것이다.

온라인 세상과 오프라인 세상의 접점이 확대되고 NFT 기술이 본격적으로 활용되면서 점차 거래가 투명해지는 흐름은 돌이킬 수 없을 것이다. 불투명한 정보를 바탕으로 많은 이익을 취했던 미술 시장의 중개인들은 점차 시장에서 도태될 것이고 그 자리를 거대한 플랫폼이 대체할 날도 그리 멀지 않았다. 영향력 있는 플랫폼으로 거듭나지 못하는 경매 회사들의 미래도 밝지 않다고 생각한다.

에필로그

책을 집필하는 과정은 늘 기대의 연속이었다. 열정적으로 미술이라는 세계에 빠져 산 시간 속에 희로애락이 고스란히 압축되어 있다. 이 세계에서 만난 수많은 사람들, 공부하고 고민한 시간, 지금껏 느껴보지 못한 미학적 자극이 내게 남긴 건 무엇이었을까 고민했다.

컬렉팅을 시작하고 우연히 방문한 상하이 퐁피두 미술관에서 본 바실리 칸딘스키(Wassily Kandinsky)의 대형 캔버스 작품은 처음으로 미술 작품에서 오는 감동이란 무엇인지 일깨워주었다. 음악은 현실의 어떤 것도 재현하지 않지만 우리에게 깊은 감동을 준다. 20세기 초 회화를 현실과 완전히 분리시키며 자신만의 추상세계를 만든 칸딘스키는 17세기 고전주의의 산물인 음악의 화성학처럼 '회화의 화성학'을 찾고자 했다. 칸딘스키는 〈구성(Composition)〉 시리즈가 교향곡에 견줄 만한 예술이라고 자신했다. 그는 회화를 통해 오케스트라를 지휘하는 쾌감을 느꼈을지도 모른다.

미술사는 철학, 역사, 문학 등 인류 지성사와 깊은 관계를 맺고 있다. 서구 근대 철학을 정점에 올려놓은 헤겔(Hegel)과 그 후 근대 철학을 붕괴시키며 인식의 새로운 지평을 연 프랑스 철학자 미셸 푸코는 오랜 시간 내게 깊은 영향을 주었다. 내가 비전공자로서 미술사를 공부하며 느낀 건 미술사의 큰 줄기가 인류 지성사와 매우 밀접하게 관련되어 있다는 점이었다.

미술사를 공부하며 인간의 이성을 통해 보편적 질서(본질 추구)를 찾으려 한 서구 근대 철학을 칸딘스키와 몬드리안의 그림에서, 근대 철학의 문제 설정을 비판하며 새로운 인식의 틀을 제공한 미셸 푸코의 흔적을 게르하르트 리히터의 그림

에서 읽어낼 수 있었다. 리히터는 미술사의 진보, 즉 일직선의 역사적 진보를 비판하며 사조 간의 경계와 권위를 해체하려 했다. 만약 미술사가 일직선으로 진보한다면 그 끝은 어디이며 무엇을 향해 나아가는지 의문이 제기될 수밖에 없다. 20세기 가장 영향력 있는 미술 비평가였던 클레멘트 그린버그는 근대 회화의 긴 여정이 평면을 향해 나아간다고 보았고 그것의 실현 가능성을 20세기 중반 미국 추상표현주의에서 찾았다. 인간의 지성사, 학문, 제도 등을 모두 포괄하는 문명사가 한 방향으로 진화해왔다면 그 발전 궤도에서 벗어난 민족국가, 문명 등은 열등함으로 분류되어 개조되고 교화시켜야 하는 대상이 된다. 이것은 과학 혁명과 공화정, 이성에 의한 진보와 계몽주의 그리고 근대국가체제, 사상, 제도를 탄생시켰지만 식민지 지배 논리를 정당화하는 등 폭력성을 내포하고 있는 것이었다.

20세기 철학사는 인간 이성에 대한 믿음, 고정적인 의미, 직선적인 역사 발전론에 대한 의문과 비판 그리고 대안 담론을 끊임없이 제기해온 과정이었다. 20세기 철학자, 역사학자들이 한발 앞서 근대성에 대한 의문과 비판 담론을 만들었다면 미술가들은 이를 예술에 어떻게 적용할지 고민해왔다.

1968년 로버트 모리스(Robert Morris)의 반형태(Anti Form)」 미술 이론은 미니멀리즘이 갖는 고정성, 중심적·구축적 태도를 버리고 개방성, 비결정적인 추상표현주의의 회화적 제스처를 취했다. 같은 시기 리차드 세라는 자신의 조각 작품에서 질량, 수직성, 부피감을 포기하며 불확실성을 드러냈다. 따라서 최종 형태는 중력이나 설치 장소에 따라 결정되며 행위와 과정이 중시된다. 즉 작품은 고정된 것이 아니라 장소 특성적 성격에 따라 재배치되고 맥락에 따라 다르게 읽히는 것이다. 여기서 관객의 참여는 더 강해지고 시공간 속의 가변성과 경험 속에서 고정된 의미를 추구했던 모더니즘 미학은 완전히 붕괴되어버렸다. 일본 모노하(物派) 운동

을 이끌었다고 평가받는 이우환 작가가 1970년대 초에 관계 속에서 재정의되는 물질에 대한 비평과 작업을 한 것은 해체주의적·가변적 성격을 띠고 있는 포스트미니멀리즘의 영향을 받은 것이다. 1970년대 초기부터 지금에 이르기까지 이우환의 작품 세계를 관통하는 하나의 중심축은 수직적 구조를 갖는 서구 모더니즘 미학에 대한 비판이었다.

이렇듯 미술은 거대한 인류 지성사와 맞닿아 있고 그 지점들을 발견하고 연결하는 것은 말로 형언할 수 없는 지적 쾌감을 준다. 그것은 보물찾기와 같은 것으로 서로 흩어져 있던 조각들이 모여 연결될 때마다 대단한 발견이라도 한 것처럼 들뜬 마음을 가라앉힐 수 없었다. '이성과 진리의 해체 시대'의 세례를 받은 내가 미술사를 관통하는 진리를 얻고자 하는 모순은 미술을 공부하는 재미 중 하나였다.

이 책은 미술 시장에 초점을 두고 쓰여졌다. 미술 시장은 결국 시장이 작동하는 구조와 사고파는 행위 그리고 중개자들에 대한 이야기다. 다시 말해 '돈'이 흐르는 구조를 살펴보는 것이다.

미술 관련 책을 쓰며 시장에 대한 이야기와 미학적 즐거움을 함께 집필하고 싶었다. 그러나 이를 함께 집필하는 건 나의 능력과 시간 그리고 책의 분량을 한참 벗어나는 일이었기 때문에 거의 담지 못했다. 시장에 대한 이야기는 충분히 썼지만 집필을 마친 이 시점에서 이런 점이 가장 아쉽다.

미술 컬렉팅의 본질이 지적·미학적 희열에 있다고 생각하는 이들은 미술 시장에서 '돈이 흐르는 구조'에 대한 언급에 거부 반응을 보였고, 미술 컬렉팅을 주로 시장 중심으로만 보는 이들은 미학적·미술사적 접근을 따분해하며 알 필요 없다고 한다. 난 이 두 축이 미술계가 돌아가는 필수 요소이자 컬렉팅을 하는 이

유라 생각하지만 한쪽을 고리타분하게 생각하거나 시장을 중심으로 컬렉팅을 보는 건 진정한 예술 애호가가 아니라고 비난하는 경우를 종종 본다. 미학적·지적 희열만을 중심으로 컬렉팅을 하는 건 시장의 흐름을 완전히 놓쳐 큰 재산적 손실을 입을 수 있고 현실적이지도 않다. 또한 '아트테크'로 돈만 보고 미술품에 투자하는 건 현명하지 못하다 생각한다. 왜냐하면 그 정도의 노력과 분석력이면 차라리 위험이 더 적은 부동산에 투자해서 돈을 버는 게 위험 대비 더 높은 수익률을 거둘 수 있기 때문이다. 미술 시장의 호황은 역사적으로 보았을 때 불황보다 훨씬 짧다. 난 그래서 시중에 나와 있는 아트테크 책에서 미술품으로 몇 %의 수익을 냈다는 주장을 잘 믿지 않는다. 설령 그게 가능하다고 해도 투자금액이 높아질수록 허무맹랑한 주장인 경우가 대부분이며 작품 가치가 0에 수렴하는 작품들을 고려하지 않거나 체계적 위험(Beta)을 고려하지 않은 종합적 사고의 부재라고 생각한다.

2022년 상반기 자산 시장의 거품을 우려하는 목소리는 우크라이나 전쟁과 인플레이션, 금리 인상 등으로 현실이 되는 것 같았다. 특히 2022년 5월부터 시작된 금융 시장의 폭락은 6월까지 이어져 경기침체에 대한 우려를 반영하고 있다. 지금과 같은 상황은 2021년 큰 금액을 쓰던 컬렉터들을 매우 보수적으로 만들었고 시장을 급격하게 변화시키고 있다.

미술 컬렉팅을 삶과 여행에 비유하는 사람들이 많다. 삶이라는 긴 여행은 불확실성으로 가득 차 있다. 앞으로 살아갈 삶과 여행이 설레면서도 긴장되는 이유는 불확실성 때문이다. 여행이 예측 가능하고 늘 계획대로 모든 일이 펼쳐진다면 여행은 예상한 감각을 실현하는 것밖에 의미를 가지지 못할 것이다.

미술 컬렉팅이라는 취미는 삶을 담은 작은 세계다. 행운 또는 좌절이 예상치 못

한 순간에 찾아오고, 아무리 간절히 원해도 가질 수 없는 것들도 있다. 또 수많은 사람들의 욕망과 의지가 부딪히며 만들어내는 다양한 인간 군상들 속에서 동료와 친구를 만나기도 하고 그 반대의 사람들에게 상처를 받기도 한다. 결국 지난 시간 미술 컬렉팅이 내게 남긴 건 그 시간들을 함께한 사람들과 만든 다채로운 삶의 감각과 기억이 아니었나 싶다. 감각을 열어주는 건 작품이지만 자신만의 드라마를 만드는 건 결국 그 작품을 둘러싸고 있는 사람들이다. 이런 점에서 볼 때 미술품 컬렉팅을 둘러싸고 벌어지는 드라마는 성취, 불안, 감동, 허탈감 등의 감정이 뒤섞여 다양한 요소를 구성한다.

인간이 살아 있다는 것을 느끼는 건 매우 의식적인 행위다. 후각, 미각, 청각, 시각 등 내 감각이 극대화되고 그것이 하나의 드라마로 만들어질 때 난 살아 있음을 느낀다.

컬렉터들은 모두 각자의 제약 조건이 있다. 누구나 돈의 한계가 존재하기 때문이다. 제약 조건은 대체로 주어지는 것이지만 그 안에서 드라마를 쓰는 건 전적으로 자신에게 달려 있다. 이 단편적인 드라마를 극적으로 써서 더 큰 내러티브를 만들어내고 싶다.

미술 시장은 큰돈이 흐르지만 소비자들을 보호하는 법적·제도적 장치와 정보가 매우 미흡하다. 아무리 검색해도 정보가 잘 나오지 않는 것이 미술 시장이다. 시장 참여자들은 큰돈을 잃어도 많은 '초기 수업료'라고 부르며 당연하게 생각하는 경향이 있다. 난 더 많은 정보가 공개되고 공유될수록 더 많은 사람들이 미술 시장에 편견 없이 진입할 수 있다고 믿는다. 단기적으로는 일부 시장 플레이어들의 이익을 침식시킬 수 있지만 장기적으로 미술 시장 전체에 긍정적 영향을 줄 것이다.

마지막으로 미술 컬렉팅의 세계에 갑자기 뛰어든 나를 이해하고 늘 같이 고민하고 모든 선택을 함께한 사랑하는 아내에게 고맙다는 말을 전하고 싶다. 그리고 바쁜 일상 속에서 틈틈이 써내려간 원고가 책으로 나오기까지 끈기 있게 기다려준 마로니에북스 편집자와 이동훈 실장 그리고 귀한 시간을 내어 컬렉터 인터뷰에 응해준 홍원표 원장님과 제임스에게 감사의 마음을 전하고 싶다.